杜象
——從反藝術到無藝術

謝碧娥　著

目　錄

摘　要

　　本書乃以杜象（Henri-Robert-Marcel Duchamp, 1887-1968）創作觀念為經，並以其個人文字著述暨視覺作品、訪談資料為緯，嘗試鉤勒出杜象其人的生命形態和思維架構，從而突顯其解構現代開啟新生所扮演的角色。作品標題和文字資料乃是杜象創作觀念的重要線索，其間充塞著「冷漠」、「嘲諷」、「矛盾」和「反藝術」的特質，但卻潛藏著藝術價值的反思與質疑，呈顯了藝術家從「反藝術」（anti-art）到「無藝術」（non-art）的深沉思維。

　　全文計分五章，就中第　章以藝術創作演變的四個階段，敘述杜象的生涯。透過一個保守的中產階級家庭以及身為傲人文化的後裔子民的身份，來彰顯藝術家極欲擺脫沉重的傳統束縛。早年的杜象游走於印象主義（Impressionism）、野獸主義（Fauvism）、立體主義（Cubism）、未來主義（Futurism）各畫派之間，如同轉換器（transformateurs）一般，永遠無法停守在一個焦點上；《下樓梯的裸體》（Nu Descendant un Escalier, n2）一作於獨立沙龍和軍械庫美展所引發的爭議是其反藝術的契機，也是脫離繪畫形式的轉捩點；《大玻璃》（Le Grand Verre）是另一件重要的綜合性大製作，擁有許多獨立作品的集合和各種創作意象，玻璃的透明性和機械圖式與傳統繪畫之間形成強烈的區隔；而最後階段的「現成物」創作，乃是其超越傳統的大轉變，《噴泉》（Fountain）一作的提出，更引爆了一場世紀的爭辯。

　　第二章，試圖藉由對杜象作品的解析，以歸納其人創作的若干特質，這些特質包括：語言遊戲、隨機性創作、無關心的選擇、機械圖式與光學實驗、潛意識情慾的浮現、幽默與反諷。其中機械圖式與光學實驗一節乃屬視覺性實驗製作；基本上，這和他創作上的特質有所悖反，除此而外，這些創作上的特質或而獨立出現、或而一時並呈，如《大玻璃》既是一實驗性製作，而其標題所意含的文字遊戲則同時浮現了藝術家的情慾世界；「隨機性」（Chance）特質則具「現成物」（Ready-made）創作上一個極富革命性的觀念，透過隨機的無關心選擇，從而取代了藝術家權威的製作，致於那些杜象亟思擺脫的傳統繪畫性製作則不在本章論列之中。

　　第三章，將以兩節分述杜象創作觀念的形成背景，以及他對藝術價值的反思。在思想背景一節，乃是透過象徵主義（Symbolism）詩人對文法章句關係法的粉碎和自由詩的創作，力圖追索杜象「詩意文字」創作的源頭；而超現實主義（Surrealism）、達達（Dada）與杜象的互動關係也造就了他觀念的解放與創作的張力。其次，對於漢斯‧里克特（Hans Richter, 1888-1976）之評述杜象，以為他一生奉行笛卡爾（René Descartes, 1596-1659）名言「我思故我在」（Cogito ergo Sum）以安身立命；就里克特的此一說法而言，吾人以為實有重新檢討與評估的必要，因為杜象似乎不只是一個懷疑論者（Skeptic），或理性主義（RationaliSm）的支持者。

　　杜象對藝術價值的反思肇端於懷疑、其後則是對一切因襲的粉碎和傳統的解放，並提出觀眾參與的觀念，從而解構藝術家的權威，並重新評估「品味」（goût）欣賞的問題。

　　第四章，在於確立杜象創作觀念於藝術史上的定位。撥開現代主義(Modernism)的歷史潮流，前衛（Avant-garde）藝術家浮現了另一股極具叛逆色彩的革命運動，自達達而下歷經新達達（Neo-Dada）、普普甚而當代權充（Appropriation）、新觀念主義（Neo-conceptualism）可說是一脈相承，波波相湧。杜象的「現成物」創作可視為是此一波浪運動的震源，在藝術史上居於轉換樞紐的地位、它解構現代、延異多元視界，劃開了現代主義之講求純粹、固守風格的藩籬。而杜象的反視覺和講求觀念也為後來的偶發和觀念藝術（Idea Art）創作埋下伏筆。此一創作類型反對布爾喬雅的藝術商品化，也解構了藝術家長久以來擁有創作和詮釋作品的絕對權威。

　　第五章，矛盾與轉化乃是杜象生命形態和藝術創作上極具辯證的特性，於此「是」與「非」既是對立也是相融。現成物既是藝術創作又非藝術品；既逃避其製作性又強調藝術品源於「製作」的規範;雖是無關心選擇且欲掌握其偶然；強調觀念卻一再提出絕對視覺性的實驗；講求文字隨機措置的非描述性，卻刻意醞釀藝術作品的反諷，其間處處充斥著矛盾，然而杜象卻能夠在辯證的轉化當中逐一化解。就此而言，吾人可以見出杜象的生命走向是極為多元的，在其人格特質之中，含藏著諸多彼此異質而又相互吸引的成素，而這些成素，在他頗富前瞻性的創作生涯裡，則一一具現於作品之中。總結地來說，杜象其人一如其創作，既是相互對立，又是彼此緊扣，都是一種高度張力的表現。

緒　論

一、撰寫緣起與論述方向

　　杜象（Henri-Robert-Marcel Duchamp, 1887-1968）讓人印象深刻的是那件帶有未來派色彩轟動軍械庫美展（Armory Show）的《下樓梯的裸體 2 號》（Nude Descending a Staircase，n°2）和頗受爭議的《噴泉》（Fountain），然而通過外在造形的呈現，顯然難以理解杜象的創作意圖。民國 75 年，由克羅德・波恩弗伊（Claude Bonnefoy）指導，皮耶賀・卡邦那（Pierre Cabanne）進行訪談的「錯失時間的工程師」（Ingénieur du Temps Perdu）中文版《杜象訪談錄》出版了，原文譯自英文版的訪談錄「Dialogues with Marcel Duchamp by PierreCabanne」。之後，77 年在國內有「達達」（Dada）國際研討會以及一連串「達達」及相關書籍應運而生，近年，杜象更成為了解當代藝術不可忽視的人物。而他的創作方式也迥異於立體派而下以繪畫為主的純粹藝術風格，如果說畢卡索是現化藝術英雄的化身，那麼杜象就如同站在歷史邊緣，不斷的反思和質疑的創作者。從他的作品裡，實難找到「純視覺」的共鳴，通過他的作品標題，已可見出他所提出的連串質問；而其作品的表達方式，或嬉戲、嘲諷或隱喻，則在在提供了人們思潮的翻湧。顯然杜象要表達的是創作的觀念而非某種派別的藝術形式風格，是以平凡的題材呈現不平凡的美學沈思，劃開傳統也劃開了現代主義的藩籬。

　　他的「現成物」（Ready-made）觀念，造就了「新達達」（Neo-Dada）、「普普」（Pop）、「觀念」（Idea）等藝術，更造就當代富有解構思維的「新觀念主義」（Neo-Conceptualism），衍生了「權充」（appropriation）與「複製」（reproduction）的藝術創作形式。無疑的，了解當代藝術，吾人總是好奇地想認識那個當時搬出「尿斗」參加紐約獨立沙龍，並聲稱他所提出的「現成物」並非藝術作品的「藝術家」，究竟其立意如何？何以影響至今？杜象的作品，除了早年繪畫性的表現，包括「野獸」（Fauve）、「立體」（Cubist）、「未來」（Futurist）及塞尚（Cézanne）風格之外，絕大多數是「觀念」的表述，對於這些觀念性作品的筆記，已形同杜象創作的另一形式。1958 年米歇爾・頌女耶（Michel Sanouillet）出版的《鹽商》（Marchand du Sel）可說是杜象文字作品最力的蒐集，此後杜象仍繼續寫作，這段期間他早期的文字作品出版了，包括一個重要筆記：《不定詞》（Á l'Infinitif）又名《白盒子》，1966

年由寇第耶和愛克士崇（Cordier and Ekstrom）出版，選用那樣的標題，是因為許多敘述的確是「不定詞」，而以「白盒子」稱之是因為封面是白色的。1914 年杜象首次將 16 件筆記和 1 件素描匯集出版，並做了這個版本的 3 份拷貝，現在俗稱為《1914 年盒子》圖1。1934 年，在巴黎以霍斯・薛拉微（Rrose Sélavy）之名，出版了筆記的第二部盒子：《甚至，新娘被她的漢子們剝得精光》，又名《大玻璃》，由於是以綠色封面裝釘，通常稱為《綠盒子》圖2，用以避免和《大玻璃》的長標題圖3 產生混淆。這個盒子後來是以杜象接受米歇爾・頌女耶訪談的敘述方式做安排的。除此而外，杜象還親自製作 300 份石版印刷複製稿件。1939 年出版了富於文字遊戲的《霍斯・薛拉微》一書。1948 年 2 月杜象發表了一份先前尚未出版的筆記摹本〈投影〉（Cast Shadows）在朋友馬大（Matta）的《更替》（Instead）雜誌。之後 10 年，皮耶賀・安德列－伯納（Pierre André-Benoit）出版了一份杜象筆記，稱為《可能的》（Possible）。而先前未出版的 79 份筆記則於 1966 年在紐約以《不定詞》為名出版，現今卷冊包括《大玻璃》筆記。杜象還寫作了有關藝術和藝術家的主題，內容從創作行為到簡短的雙關語；並為「隱名協會」（Société Anonyme）的展覽目錄，準備了從 1943 到 1949 年之間 32 件批評現代藝術家的筆記，目前超過 600 件作品由耶魯大學所持有，杜象為這個目錄所寫的筆記，現今則收錄於《馬歇爾・杜象／批評》（*Marcel Duchamp／Criticavit*）。此外，一通拒絕參與作品展示的電報：《BALLS》[1]，應是杜象文字作品最為簡短的一則。而這些文字紀錄，實則是研究杜象創作觀念及其藝術作品不可或缺的佐證。杜象的創作觀乃是藉著這些零散的筆記，經由對話的提示以及語言的分解，而得以逐漸理出一個頭緒。

　　大約 1912 年之後，杜象的作品極少是以色彩造形或畫面的表現性做為訴求，且時而出現遊戲性的文字標題或簽名，甚至可以複製品來替代原作，若以純粹「視覺性」來看待杜象作品，可能只會留下滿腦子的問號。然為求對杜象創作觀能有深刻理解，除了視覺性作品，文字書寫乃是輔以研究不可或缺的工具。此外，法國藝評家皮耶賀・卡邦納（Pierre Cabanne）訪問杜象時，也曾提出許多真切的問題，通過彼此的對話，把杜象在文字上未盡表達的觀念給呈現出來。事實上杜象創作理念並非是前後一致性的，他時而隨機式的，卻又經常流露自我的堅持，這個矛盾可說是杜象創作上的另一特質，也是理解杜象較為困難之處。而杜象影響當代藝術的關鍵則在「現成物」觀念的提出及其藝術價值變革之間產生的問題，因此本文對杜象前階段的繪畫創作，僅做概括式的介紹，基本上是以他反傳統美學衍生的創作觀念和影響為處理方向。

[1]　「Balls」（法：Pode bal）是一通杜象寄給查拉（Tzara）的電報，做為填補展覽目錄空缺的替代作品。參閱 Franklin Rosemont edited and introduced André Breton : *What is Surrealism selected writings,* New York, Pathfinder, 1978, book two, p.12.及 Robert Motherwell edited: *The Dada Painters and Poets/an Anthology,* London, Belknap Harvard, 1981, p.210.

二、撰述方法與資料評估

（一）資料檢索蒐集與評估

　　有關杜象創作觀作觀念研究之初，乃透過臺灣師範大學圖書館光碟資料暨國際百科檢索，取得以下資訊：

資料庫名稱	關鍵用字及篇數	收錄年代	檢索來源	檢索時間
Art Index（藝術索引）	Marcel Duchamp-80	1984	師大總圖 光碟資料庫	1991 年 3 月
DAO（美加歐洲地區博·碩士論文）	Marcel Duchamp-25	1960-1985 1985-1988 1988-1989	師大總圖 光碟資料庫	1991 年 3 月
DIALOG（國際百科檢索） 1. ArtBiblographies Modern Database 2. Art Literature International Database	1. Marcel Duchamp-772 2. Ready-made-108 3. Rrose Sélavy-11 4. ①·②項交集-50		DIALOG information service Inc. 3460 hillview avenue Palo Alto, Ca 94304	1991 年 3 月

　　《Art Index》（藝術索引）光碟資料顯示與杜象相關部份計 80 篇，其中 19 篇僅只圖片複製，所餘文字資料 61 篇當中，去除部份非英、法語文資料、展覽目錄及非相關標題，所餘篇章約 20 上下，多為定期刊物短文，摘要頗為簡略，僅提示主要人名、作品及學派名稱，從中尚難掌握其文章性質，例如在陶器月刊（Ceramics Monthly）一篇題為杜象的噴泉（Duchamp's Fountain）之敘述但前後僅只兩頁。另一篇標題為杜象與 1950 以後的前衛藝術（Marcel Duchamp and the Avantgarde Since 1950），卻僅是一個頁數的文字，可資運用有限。

　　《DAO》（美加歐洲地區博·碩士論文）所提及之杜象相關論文計收錄 25 篇，可茲採用者約 10 餘部，包括杜象作品討論、哲學觀念、影響、藝術批評和比較。其中以《大玻璃》延伸的論述最多，包括鍊金術、羅馬天主教和性別（gender）的批評比較、女性意識的否定等關於性別或性意識問題的提出。以及其他隱喻性的現成物作品敘述，諸如《門，拉黑街 11 號（Door, ll Rue Larrey）》[圖 4]，其次是一些談及「機緣」（chance）等觀念性的文章。

　　《DIALOG》（國際百科檢索）以「Marcel Duchamp」做為關鍵用字檢索出的資料計772篇，以杜象化名「Rrose Sélavy」出現的資料僅只1篇，而以杜象主要創作「Ready-made」（現成物）提出的文章則有108篇，若以「Marcel Duchamp」和「Ready-made」二組文字交集做為索引可得篇章50，為避免部份「現成物」資料的遺漏，最終採用「Ready-made」的108篇，但經篩選過後可引用的資料有限。

　　《DIALOG》摘要敘述較為詳盡，項目包括專書，刊物和展覽目錄，亦有部份與Art index和DAO重複。文章性質包括杜象現成物專論、拼貼（collage）或物件（object），藝術批評與創作觀念、藝術史流、杜象影響評估及比較論述等。

　　有關杜象專論檢索資料多為單篇論文或簡短篇章，對於原始的書信、手扎、訪談甚少提及，原典資料，多為早年出版，再版多數出現於紀念性展覽目錄，資料蒐集不易，除了部份圖書經由國內進口書商引進，主要原典圖書、杜象文字手記，多半經由友人江日新先生自慕尼黑圖書館影印或購自當地書店，以及師友，同儕在美、法各地代為蒐集。

　　1995年之後增添的專著文獻，除了個人近年在兩岸的期刊發表之外，博士論文《杜象創作觀與中西藝術理論》則修訂為《杜象詩意的延異──西方現代藝術的斷裂與轉化》一書出版，國內資料尚有友人林素惠的論文和其他編譯圖書，大陸方面期刊多半為杜象作品介紹，專論為數較少，重要翻譯則有卡爾文・湯姆金斯（Calvin Jomkins）的譯本《杜桑》(The World of Marcel Duchamp)，其他也僅止於編著，未有專論圖書出版。

（二）論述方法

1.從多元異質性中取其特質

　　杜象的作品經常蘊涵著多元的創作理念，諸如在《大玻璃》裡，有他反傳統素材的作畫方式，性意識的批判，隨機性，以及富含觀念的標題……；在「互惠現成物」（Ready-made réciprocité）的作品裡，是表現性繪畫與「現成物」的衝突；而「協助現成物」（Ready-made aidé），則是既要製作又要選擇的觀念衝突，和顛覆傳統藝術的潛意識顯現，因此本文將藉由杜象作品「多元性理念的解析」以釐清杜象創作的思維理路。逐漸匯整出杜象作品的現象特質和觀念，藉由「異中取特」以論述杜象在藝術和美學上的理論和觀點。

2.從反美學中找尋藝術的通路

　　1910年代杜象執著反高藝術的旗子，將「尿器」《噴泉》[圖5]拋向人們的眼前，提出《晾瓶架1914》（BoottleDryer）[圖6]，提出《腳踏車輪1913》（Bicycle Wheel）[圖7]等現成物，帶著幽默挑釁的口吻告訴人們，這就是作品。以通俗的大眾消費性物品代替藝術家的原創，

放棄創作者個人詮譯作品的威權,然而卻從此改變了人們接受藝術的態度,之後的達達主義、普普藝術家,甚至能將一些原本粗俗的東西當做藝術來消化。我們不得不承認杜象過人的智慧,他對於現代藝術的反思所帶來的衝擊,以通俗的現成物影響人們對藝術的體認,改變人們的品味,越過現代主義的藩籬,在反美學當中找到通路。今日的藝術受惠於杜象開啟藝術不分高下的品味,導致媒材開放雅俗並存,跳脫高藝術風格的桎梏。杜象的現成物,一個完全摒棄視覺形式創作的「反藝術」觀念,更確切地說,是個「無藝術」的觀念,卻造就另一個時代的藝術,本文乃藉此觀念的解析,彰顯杜象在藝術史上的轉捩關鍵。

3.觀念的辯證

　　杜象創作歷程上,從他反藝術(anti-art)到最後的否定藝術,始終搖擺不定,不再固守風格,且經常充斥著矛盾與質疑,或許以黑格爾(Hegel, 1770-1831)的辯證方式來詮釋杜象的矛盾,將使藝術創作獲致更大的發展空間,藝術不再是直線性的發展,矛盾也不是相互排斥,而是在彼此關係中保存自己。黑格爾說:「『矛盾』(contradiction)是一切運動和生命力的根源:物象只因自身蘊含著矛盾方能運動,方有衝動和活力。」[2]。辯證的無終結性乃是來自於這般事實,亦即意識發展階段總會遇到帶有惰性或反抗性的因素而致發生衝突,經由衝突轉化為平衡,但當新的對抗因素再度形成,平衡即被打破,產生更大的衝突,如此周而復始。因此,「辯證」基本上就是一種相互的對話,是提問與回答,這乃是符合杜象創作要求的—也就是觀者的參與。而他的質疑正是最佳的一種提問寫照,因此透過辯證方式來理解杜象藝術創作觀念的矛盾現象,將是促其發展更新的出路。

三、論題要點

　　杜象(Marcel Duchamp)在當代人心目中,被視為反現代藝術的要角,並深深影響60年代以後的藝壇,一般人視他為一特立獨行的怪傑,藝術先知,當創作者還埋首於藝術製作的同時,他已開始質疑「什麼是藝術品?」反思「藝術的價值」,挪揄「品味」(goût),

[2]　蔣孔陽著,《德國古典美學》,臺北,谷風,1987,第271頁。原書引自黑格爾《邏輯學》中的列寧《哲學筆記》,第145頁。

提出「現成物」的觀念，甚至搬出「尿斗」考驗人們對藝術作品的認知，也曾為了下棋而放棄藝術。當 1934 年「甚至，新娘被他的漢子們剝得精光」的《綠盒子》（The Bride Stripped Bare by Her Bachelors, Even《The Green Box》）圖2 出版時，布賀東（André Breton）很快地察覺到他的重要性。這件文字作品掀開了杜象的《大玻璃》（The Large Glass, 1912-1923）圖3 那令人難以捉摸的神祕面紗，更具現了杜象反對傳統藝術的心境。從他第一件在紐約成為家喻戶曉的作品《下樓梯的裸體 2 號》（Nu descendant un eascalier n°2）圖8，已嶄現其潛藏的叛逆性。他逃避定義，並隱身在一個神祕的光環裡，因此他沉默，沉默可以說是最叛逆的形式。而杜象的叛逆是由堅忍和努力嘗試而來，以鍛鍊出和他個人觀念相應的世界。他說過：「我強迫自我矛盾衝突，以避免順應自己的品味。」[3] 這其中暗示著一種嚴格的人格粹鍊。

愛德華·路易斯·史密斯（Edward Luice-Smith）在他的《當今藝術》（Art Now）一書曾經提到：杜象認為生命是一種悲哀的玩笑，不值得為探究而苦惱。以他過人的智慧而言，生命的全然荒謬，價值世界被剝離的偶然性，全是笛卡爾（René Descartes, 1596-1650）「我思故我在」（I think therefore I am〔cogito ergo sum〕）的必然結果。[4] 顯然，杜象的生命現象，在虛無當中隱涵著理性特質，不相信一切，卻不能否認自己當下的思維。像笛卡爾懷疑一切「我思」以外的事物一般[5]。杜象擁有笛卡爾懷疑的特質，不喜歡以成見做判斷對系統營造反抗，對既定美學價值懷疑。

杜象曾經說道：「我深深的懷疑它（藝術）的價值。人們發明藝術，沒有人類，藝術將不存在。然而人類的發明並不代表是價值，藝術非根源於生物學上的需要，它依附於品味。」[6] 所以杜象要求的是一種沒有品味的品味，沒有美醜，沒有成見。透過這個觀念，無形中更將他的「現成物」創作，導引入「無藝術」（non-art）的情境。從《下樓梯的裸體》以來，我們看到的杜象是一連串的否定，然而他的否定背後，並不是另一種藝術形式的表現，而是整個被排除，什麼也沒有，留下的只是「虛無」（nihil），沒有價值判斷，沒有美

[3] 原文：I force myself to contradict myself so as to avoid conforming to my own taste. 參閱 Michel Sanouillet and Elmer Peterson: *The Writing of Marcel Duchamp*, Oxford University, 1973 reprinted, p.5.

[4] Edward Luice-Smith: *Art Now*, New York, Marrow, 1981, p.40.

[5] 笛卡爾懷疑一切「我」以外的事物，包括「我」的身體在內，因此他的推論皆由思想開始。由觀念的事實而肯定對象的實有，如此推論的方式，現代哲學稱之為「觀念對象法」（objectivation）。參閱笛卡爾著，錢志純編譯，《我思故我在》（COGITO ERGO SUM），臺北，志文，民 65 年 3 月，第 75 頁。

[6] 張心龍譯，《杜象訪談錄》，臺北，雄獅，民 75，第 101 頁。參閱 Ron Padgett 譯：*Dialogues with Marcel Duchamp*, Thames and Houdson, 1971, p.100. 及 Claude Bonnefoy: *Ingénier du Temps Perdu / entretiens avec Pierre Cabanne*, Pirre Belfond, 1977, p.174.

學，或許應該說是超越藝術和美學，是「無藝術」的情境，而不只是單純的「反藝術」（anti-art）。[7]

　　從另一個角度來看，對於語言的叛逆，杜象乃是朝著「再造」（re-form）而非「改造」（reform）的方向。[8]這和他的「無藝術」觀點基本上是一致的，是一種「非文字」的表現方式，而不是文字表面形式的更換。因此杜象並未著手回到語言的原點─基礎音位（elementalphonemes），而是一個非常「藍波的過程」（Rimbaudian process）。[9]他希望給每個字和字母一個隨機的語意價值，文字就像一群字母的集合（assemblage of-letters）穿戴新的身份，在這些巧妙操作過程當中，一些隨機性的語言便自然產生，這種無所顧忌的自由，不存有任何機會主義的創作方式，正是達達最重要的經驗。杜象在《Rose-Sélavy》一書，尤其突顯了文字的錯綜複雜和遊戲性。文字有隱意和反含意，而這種略帶幽默反諷的表現方式，實際上也正是杜象個人性格特質的寫照。誠如布賀東所認為的：「杜象甚至能夠在系統陳述規則當中，製造樂趣介入其中。」他並引述杜象的作品《三塊終止的計量器》圖9（Trois stoppages-étalon）一作[10]，稱其為「肯定的嘲諷」（affirmative irony）[11]，藉著隨機扭曲的創作方式來嘲諷標準的尺度，並將幽默特質於不知不覺當中引進作品，製造樂趣。正如杜象自己所說的：「我的嘲諷，是一種漠不關心（indifference），超越的嘲諷（meta-irony）。」[12]這種現象，同樣出現在他的「雙關語」（puns）和「首音誤置」（spoonerisms），是一種全新看待事物的方式，荒謬的感覺和不協調的幽默。

　　杜象對文字的幽默感，實際上隱現了某種隨機性（chance），如同他在《大玻璃》中，賦於機器自主性，欲意擺脫西方長久以來的邏輯思維模式，《灰塵的孳生》（Dust-

[7] 吳瑪悧女士譯本將德文的「antikunst」譯為「反藝術」，而將「a-kunst」譯為「非藝術」。本論文參考杜象原意，將「非藝術」（德：a-kunst，法：non-art）改以「無藝術」譯之。參閱 Hans Richter: *DADA art and anti-art*, Oxford University, 1978, reprinted, p.91。中文譯本吳瑪悧譯，《達達──藝術和反藝術》，臺北，藝術家，1988，第 105 頁。

[8] Michel Sanouillet and Elmer Peterson, op.cit., p.5.

[9] 藍波（Rimbaud, Authur），法國詩人（1854-1891），他的作品強烈地表現出現代人對所謂社會文明的反抗，1871 年寫了著名的十四行詩《母音字母》（Voyelles），及《醉舟》（Le bateau ivre）。參閱《大不列顛百科全書（第九冊）》，臺北，丹青，1987，第 99 頁。

[10] 《三個終止的計量器》的製作過程是將三條一米長的線繩，自一米高度水平落下，其扭曲變形就如同預期創造的一個測量長度的新形態。

[11] Michel Sanouillet and Elmer Peterson, op.cit., p.6.原文參閱 André Breotn: *Anthologie de I'humour Noir*, p.221.英譯本：*Anthology of Black Humor*.

[12] Ibid.

breedings）^{圖 10} 即是藉由偶然的聚積形成的詩意。不論標題文字的安排或機械圖式。杜象
總喜歡藉用隨機的偶然特性，賦予作品複雜的文學意味。

　　「觀念」（idea）是構成杜象作品的另一重要因素。他說：「我並不喜歡完全沒有觀念
的（non-conceptuel）東西，若是純粹視覺的（rétinien），那會激怒我。」[13]他反對十九世
紀法國畫家一味追求色彩和造形，衷情於視覺上的滿足，而固執於傳統的教條。杜象認為
那是非常不智的，藝術並非只是現實的再現，顯然的他是要擺脫西方長久以來囿於柏拉
圖：「藝術是實在的模仿」[14]，及其衍生的桎梏。強調「觀念」在創作上的重要性，而其「現
成物」更粉碎了「形上觀念視覺化」的存疑，為後來的「解構」（Deconstruction）和「觀
念藝術」（Idea Art）埋下伏筆。

　　「情慾」（l'érotisme）主題也是杜象許多作品中經常出現的潛意識表現，從《春天的
小伙子和姑娘》（Jeune homme et Jeune fille dans le printemps）^{圖 11} 這個藉用鍊金術
（hermeticism）符示表現手法的作品，到《大玻璃》，以及 1947 年為麥格（Maeght）畫廊
設計的超現實畫展目錄封面：橡膠乳房《請觸摸》（Please Touch）^{圖 12}，1950 年的《女性
葡萄葉》（La feuille de vigne）^{圖 13}，1951 年的《標槍物》（Object-dard）^{圖 14}，送給妻子蒂
妮（Teeny）的結婚禮物「貞節楔子」（Coin de chasteté）^{圖 15}，前後持續 20 年（1946-1966）
的作品：《給與》（Étant donnés）^{圖 16,17}，和標題顯現文字遊戲特性的《L.H.O.O.Q.》……
無不顯現或隱含著性意識（la sexualité）。在杜象作品當中，「情慾」占有相當的份量，它
甚至可以取代「象徵主義」（Symbolism）和「浪漫主義」（Romantisme）成為一獨立的主
題。然而最主要的乃是對於宗教禁慾和對社會的批判。他說：「我不為這件事給予個人的
定義，但這個尋常的本能總是隱藏的，這畢竟是事實。情慾並不能被強迫壓抑，由於天主
教，由於社會規範。人們有權自我表達和自行處置，我覺得這是很重要的，因為這是一切
的根本，然而人們不再談它。情慾是個主題，甚而寧可是個『主義』（isme），它是我製作
《大玻璃》的根本，這使我免於必須走回既有的理論，美學的或其他。」[15]不管任何主題，
任何表現，是製作是選擇，杜象總不忘提醒自己，不能再回到傳統的老路，那是藝術創作
的死胡同。他批判社會、批判宗教、批判美學也批判自己，也因此經常置身於觀念的矛盾
之中，就如同他作品中的隨機性一般；杜象以隨機性的創作，來反對條理性的邏輯現實：
《大玻璃》一作即顯現其創作上多元以及矛盾的特質，他一方面以科學精確計算來繪製，
一方面又希望作品能有一些非人為的特質，因此利用玩具炮的發射方式製作出九個意外的

[13] Claude Bonnefoy, op. cit., p.135.
[14] 參閱劉文譚譯，《西洋六大美學理念史》，臺北，丹青，民 76 初版，第 349 頁。原文譯自 Wladyslaw
　　Tatarkiewicz：*A History of Six Ideas*, Pun / Polish Scientific Publishers Warszawa, 1980.
[15] Claude Bonnefoy, op.cit., pp.153-154.

點。1926 年當他的「玻璃」於布魯克林博物館展後運回途中，因意外而出現破裂痕跡，杜象卻高興的表示這正是他想要的；這種現象實際上存在於許多達達的藝術家，「達達」之所以難以定義，也正因為這種矛盾。

杜象居於歷史上所稱為「現代」（modern）的階段，然而他的言行、作品，卻迥異於那個時代，十足是個「現代」的不肖子，而他的「現成物」則率先破壞了現代主義的純粹。現代主義是工業革命的產物，相信科學的發明和客觀性，其藝術形態講求「風格」（style）的確立，具有明確的邏輯推理，追求完美；自塞尚（Paul Cézanne, 1839-1906）以降，至1970 年代的最低限藝術（Minimal art），現代主義可說是完全進入獨立、純粹、分析的規範之中，這種為藝術而藝術及苦守視覺感官的創作觀念，可謂現代主義的典型，而杜象早在第一次世界大戰前後，即質疑於此種僵化的創作模式，他充滿挑戰性的「現成物」，意在逃脫舊有美學規範，避開印象、立體等繪畫性的創作方式，其戲謔而充滿質疑且相互矛盾的特質，無形中已劃開現代主義的藩籬。

杜象的現成物《噴泉》（Fountain）圖5 一作，有意的選擇了「尿斗」做為藝術品，除了是對莊嚴保守藝壇的諷喻，更立意消除人們先前賦予尿斗的「器性」的觀念，重新賦予新的命題和觀點，此種將物件（object）原有意義和關係破壞再重組的開創性觀點，也讓杜象成為「解構」、「反藝術」和「觀念藝術」之父。[16] 而其語言遊戲，即意在消除語言的合法系統，避免「典型」的敘述，進而瓦解過去和現有的邏輯、秩序和美學。其後「新達達」（Neo-Dada）主義者，延續了「達達」的生命，奉杜象為神祇，完成解構現代主義的任務；他們引用拼貼（collage）、集合（assemblage）、現成物以及照像蒙太奇（photomontage）的隨機表現方式，拼貼錯置，使作品產生與原物全然不一致的意象，從而衍生新的意義，此種破除原有意涵而轉化新生的創作模式，或許可以說是德里達（Jacques Derrida）[17]「延異」（defférance）的註解[18]。

杜象質疑傳統美學的結果是讓藝術走入「觀念化」，藝術家不再是威權的象徵，作品的完成須要觀者的參與，而在參與的過程中一切都成為無法確定的未知現象；觀賞者、藝術家與作品三者之間是相互主動連續的關係，它的意義不受到記號系統的指揮，亦即「尿斗」可以不再是「尿斗」而可以是「噴泉」，腳踏車輪不再只是車輪，它的轉動也不再是

[16] 參閱陸蓉之著，《後現代的藝術現象》，臺北，藝術家，1990 初版，第 151 頁。

[17] 德里達，1930 年生於阿爾及利亞，法國當代哲學家，為繼結構主義之父李維‧史陀（Lévi-Strauss）之後重要人物。

[18] 「延異」（différance）：是「遷延」（defer-ment）與「展緩」（postpone-ment）的綜合語意，乃源於德里達的解構觀念，即書寫記號由於延異作用，記號與記號之間不斷衍生新義，致使原義不斷破解。參閱陸蓉之著，《後現代藝術現象》，臺北，藝術家，第 141 頁。

原有功能的轉動,當代藝術家把詮釋藝術的責任交給觀者(spectator),無疑的是在杜象「現成物」的觀念裡找到了著力點。

1913 年杜象開始有個得意的想法,他將腳踏車輪拼裝在矮凳上,此時他還沒有「現成物」的觀念,那只是一件戲作,1915 年杜象買了一把雪鏟,在鏟把上寫上《斷臂之前》(In Advance of the Broken Arm)圖[18],而開始「現成物」(Ready-made)這個名稱的使用,這件作品成了他在美國的第一件現成物,之所以採用這個名稱,是由於這些東西對杜象來說,既非藝術品也非素描,更沒有任何藝術名詞適合它,這是促成杜象選擇通俗現成物的動機,全然沒有好壞的品味……完全沒有知覺的(a complete anaesthesia)。他說:「我必須選擇一件我毫無印象的東西,完全沒有美感及愉悅的暗示或任何構思介入。我必須將個人品味減至零……。」[19]「重點是我偶而在現成物上書寫的短句。那個句子,就如同一個標題,代替物件的描寫,意欲帶領觀者心靈進入其他領域,亦即更口頭的(verbal)領域。」[20]這乃是典型的「協助現成物」,已具備了解構特質。杜象將這些通俗的素材做為現成物來運用,其用意在否定傳統制度底下的美學觀,蓄意戲謔崇高美學和藝術。「達達」之後,1950-1960年代的「普普」(Pop)和「新達達」(Neo-Dada),將此通俗文化推至藝術最高殿堂,1970年代的觀念藝術更將杜象反藝術的觀念推演到實體之外的形上世界。1980 年代的「新觀念主義」(Neo-Conceptualism)則可說是「新達達」俗麗品味的變種,作品以解構語勢來註解觀念,新觀念藝術家以現成物為直接素材或複製原件的手法,企圖化解原件意涵來轉化新意。此種應用消費現成物的創作,同時也暗示了解構之後藝術品與觀賞者之間的連鎖反應。而杜象在 1967 年接受皮耶賀‧卡邦納(Pierre Cabanne)訪談時,即明確地表示他的看法,他說:「我非常相信藝術家是個媒介……簡而言之,那是作品的一體兩面,當二者之一是製作者,另一則是觀看者,我認為前後二者乃是同樣重要的;自然地,藝術家不會接受這個說法……。」[21]杜象對觀賞角色的注意以及對藝術創作觀念的強調,直接影響觀念藝術的創作,而此種創作方式也即是觀者直接參與藝術活動,以創作過程或狀態傳達作者的觀念,並藉由觀者的合作形成互動,而迥異於以往局限於形態學範疇的藝術創作模式。

前面曾提及杜象由單純「現成物」所發展出的「協助現成物」(Ready-made Aidé),往往是在選擇好現成物之後,賦予現成物簡短的標題,而將觀者心靈帶入文學的領域。有時杜象也會加上韻文似的文字書寫或圖像細節,以滿足自己使用「頭韻」(alliterations)[22]的

[19] Hans Richter, op.cit., p.89.

[20] 傳嘉琿(I),〈達達與隨機性〉,取自《達達與現代藝術》,臺北市立美術館,民 77,第 39 頁。原文參閱 Harriett Ann Watts: *Chance A Perspective on Dada*, Michigan, Ann Arbor, UMI Research Press, 1980, p.36.

[21] Claude Bonnefoy, op.cit., p.122.

[22] 「alliteration」(頭韻):押頭韻意指兩個或兩個以的字構成的片語或詩行中使用相同的字首韻音。例如:Fresh Window, French Window.

渴望，像作品《L.H.O.O.Q.》^圖 ¹⁹ 即是以法文字母發音的結合重新創造意義。除了標題，複製的「蒙娜・麗莎」作品加上八字鬍和山羊鬚，更給予觀者莫大的想像空間；而另一個「互惠現成物」（Reciprocal Ready-made）的點子，將林布蘭（Rembrandt）畫作做為燙衣板，更暴露了表現性繪畫與現成物之間的矛盾。

「現成物」的提出乃是杜象創作最具開創性和爭議之所在，在傳統因襲見解底下，現成物則欠缺藝術作品獨一無二的特性，然而複製的現成物仍舊能夠傳達相同的訊息，沒有「原作」與「複製品」差異性的問題；事實上，於今在費城（Philadelphia）美術館展示的《噴泉》，也非 1917 年紐約無審查委員獨立展的原件。像這樣形成藝術作品的可複製特性，杜象可謂是始作甬者，「現成物」的觀念讓傳統藝術定義瓦解崩潰，德國法蘭克福學派學者本雅明（Walter Benjamin, 1892-1940）也曾提到：「複製技術把所複製的東西從傳統領域中解脫了出來，由於它製作了許許多多的複製品，因而，眾多的複製品取代了獨一無二的存在，由於複製品能被接受者在其自身環境中欣賞，複製對象在現實中產生活力，此種現象導致了傳統的大崩潰。」²³於今我們所面對的，即是經由攝影、影印和錄影產生的複製現象，這些作品甚至可被凝止，重新分割、剪接或拼貼，作品不再是以原件出現，甚而打破時空限制，轉化意義。像這般經由再現而產生的真實，必然與原本語義有所差距；透過鏡頭剪接、拼貼，原先存在的真實已經起了變化。對於傳統藝術品一切講求原作，要求獨一無二的特性而言，杜象現成物的可複製性，可謂是全然的顛覆。

杜象現成物的提出是基於反藝術的觀點，捨棄現象美醜的好惡，強調藝術創作觀念的重要性，使藝術不致倫於感官視覺的工具，並以隨機式的「選擇」代替「製作」，以別於傳統的形式規範。至於杜象的「隨機性」意識，應從他的放棄繪畫開始，他的現成物《晾瓶架》（Porte-boutilles）、《噴泉》、《腳踏車輪》（Roue de bicyclette）是隨機的選擇。1913-1914年《三個終止的計量器》（Thoris Stoppages-étalon）^圖 ⁹可說是杜象最具代表性的隨機性作品，利用線繩自空中掉落下來的隨意曲度，做為量度的標準，這乃是無數種情況中，可能出現的某一跡象，而杜象就是要求在一切不確定性當中，掌握他的可能性，為了找尋這種偶然的法則，他花了半年的時間在蒙地卡羅（Monte Carlo）研究機率，意在操控這種可變性，藉著智性的邏輯思考來呈現偶然的機緣，這乃是杜象藝術辯證底下矛盾的特質。

杜象不喜歡純粹視覺感官的東西，他寧可讓藝術成為形上思維的代言者，也不願藝術成為視網膜經驗的工具，他說：「觀念或發現才是成為藝術品的重要因素，而非它的獨特性」²⁴，他還說：「是不是動手去做『R.Mutt 現成物』並不重要；他（藝術家）選擇日常

²³ 王才勇著，《現代審美哲學新探索：法蘭克福學派美學評述》，北京，1990 初版，第 23 頁。原文參閱本雅明，《機械複製時代的藝術作品》第 1 節。
²⁴ 傅嘉琿(I)，〈達達與隨機性〉第 135 頁。

生活的東西，在新的標題和觀點之下，應用的意義消失了，並為那件物品創造了新的觀念。」[25]這些話無形中已透露了杜象創作上的矛盾，而這個矛盾卻是杜象藝術發展的必然結果。由於重視「觀念」在創作上的優先性，讓它擺脫視覺創作的陰影。在選擇過程當中，杜象對於現成品始終懷抱著一種觀照的態度，即持續「看」（look）的過程[26]，顯然「觀念」並不能脫離「視覺」經驗，觀念的傳達需透過語言或視覺形象的輔助，這是杜象創作上的另一個矛盾現象。

對於現成物的界定，杜象還提出了一個謬誤的圈圈，他說：「既然藝術家所使用的繪畫顏料管是製造出來的現成品，我必然推斷世上所有繪畫都是『協助現成物』」。[27]顯然杜象把「現成物」的範圍擴大了，創作媒材變廣了，然而也使得現成物內在產生衝突和矛盾，繪畫與現成物之間形成一個來回的謬誤，而「協助現成物」的須要「製作」，也使得杜象的「創作＝選擇」這個富於革命性的觀念產生變數；同樣的「互惠現成物」，也是有意製造的衝突──即現成物是繪畫，而繪畫也是現成物。這些矛盾和轉化對於後來羅森柏格（Rauchenberg）的串聯繪畫（Combine painting）、「普普」以及當代的藝術創作，有著不可忽視的影響。「普普」藝術家更直接以通俗現成物做為表達的媒介，這是杜象始料所未及，也是資本主義底下消費商品充斥必然演化的現象，商品已非純粹物質，在其流通的過程當中，已成為社會的一種關係，更是人們看待事物的觀念。

杜象以選擇現成品做為創作手段，將過往的技術性製作降到最低的可能，傳統的藝術創造是以藝術品做為創作的結果，而「現成物」相反的成為創作的根源，藉由通俗物品的提出達到反藝術的目的；同時為了避免另一種藝術風格的再現，杜象稱自己的創作並非藝術的表現，顯然他的顛覆雖從「反藝術」開始，最後卻完全否定藝術。

杜象創作的根源主要來自一個「懷疑」，漢斯‧里克特（Hans Richter）曾經寫到：「杜象認為生命是個悲哀的玩笑，一個無可理解的無意義，不值得去探究和苦惱。」他認為：以杜象過人的智慧，生命全然荒謬，承認世間偶然性剝離所有價值的虛無主義想法，乃是笛卡爾「我思故我在」理性主義的觀念使他安然超越，而不致於自我毀滅。[28]「我思」（ego cogito）是笛卡爾哲學的首要原則，笛卡爾發現一個絕對的真理，也就是「自我」的存在；他認為當人們一切都視為假的時候，只有思想中的我是確確實實的存在，因此世間一切均可懷疑，除了「我思」。然而笛卡爾懷疑的背後卻依然擁抱一個上帝，相信上帝是真理的存在。

[25] Ibid. and Calivin Tomkins (II): *The Bride and Bachelors Five Mastersof the Avant-Gard*, New York, Penguin Books, 1976, p.41.

[26] Claude Bonnefoy, op.cit., p.80.

[27] Hans Richter, op.cit., p.90.

[28] Ibid., p.87.

　　因此，當我們審視杜象的人生觀和創作理念，將發現杜象其實並不那麼全然的笛卡爾，他同時具有懷疑論者的特質；笛卡爾的懷疑乃是對真理的信心，而懷疑論者則是對真理的失望；懷疑論者不喜歡理性的邏輯推理、排斥價值判斷；認為人的認識是有局限性的，而絕對真理和不易更改的確定性乃是不可企及的，上帝和鬼神乃是一不可知的存在；換言之，世界、宇宙、人生……，許多的問題皆是無法解釋，也是教條式的推論無法解答的。因此對於懷疑論者而言，藝術的本質並不是在做一種超自然存在的追求，也不是現實的模仿或情感的發抒和表現，藝術乃是藉著對現實的批評而得以重新發現和選擇。因此「懷疑」可以說是一種毫無偏見的檢查態度，他們藉著「嘲弄」和「對話」的方式校正獨斷的偏失，在嘻笑怒罵中達到對事物合理性、確定性的懷疑和動搖，在對話中藉著觀賞者的參與和批評使藝術的創作成為多元的可能。

　　皮耶賀・卡邦納在問及杜象對於藝術演化的看法時，杜象並不認為藝術有何演進，他甚而懷疑藝術的存在，認為：藝術是人們發明藝術，沒有人類，藝術根本不存在，而人類的發明並非就具有價值，藝術並非源於生物學上的需要，更何況人類創造藝術總是依附於某種品味。[29]對於杜象來說，品味就是一種判斷，一種狹隘的美學觀，而這種判斷導致人們以相同的方式來反應藝術，並試圖尋找藝術的有效法則，這乃背離藝術創作的「擴散性思考」（divergent thinking）。[30]懷疑論者最可賞之處，在於不講求絕對且隨時修正自己，避免聽者或觀者不加思索的接受其表達的信念，而那些「思想極其深刻的人，即已認識到他們隨時都有可能處在錯誤中……」[31]這是尼采敏銳的見解。杜象在回答皮耶賀・卡邦納對於自己經常抱著嘲諷態度的原由時說：「我總是這樣，因為我不相信，一點都不信。『相信』（croyance）這個字也是個錯字，就像『裁判』（jugement）一樣，都是非常極端的，而世間卻賴以為基石，我希望將來在月球上不會是這樣的。」[32]顯然杜象已看出「相信」與「裁判」這個字，是具有價值判斷的字眼，因為道德與美感判斷乃屬應然的判斷，而與科學的實然判斷不同，不應只是一種結果。就像他喜歡以「可能的」（possible）做為標題一樣，其中含藏著不確定的因素。這種不相信絕對而抱持「懷疑」的美學觀，也正是反對藝術因襲和墨守陳規的起點，而杜象的幽默嘲諷，乃是對系統信念的分離，一種多元的擴散性的創作思考。

[29] Claude Bonnefoy, op. cit., p.174.

[30] 「擴散性思考」：是問題的思考和解決，極少依賴於既有的方法和資料，對於問題反應具有不同想法和解決方式。參閱王秀雄，《達達人的創造心理探釋，歷史・神話影響達達國際研討會文集》，臺北市立美術館，民 77，第 136 頁。

[31] 古城里譯，赫伯特・曼紐什著（Herbert Mainusch 1929-），《懷疑論美學》，臺北，商鼎文化，1992 臺灣初版，第 32 頁。

[32] Claude Bonnefoy, op. cit., p.155.

第一章　藝術生命的變奏曲

第一節　最不牢靠的藝術守護神

　　布賀東（André Breton）[1]稱杜象是 20 世紀最具「識見」（intelligence）同時也是最令人不安的藝術家。對於布賀東來說，這個「識見」乃是意謂著杜象有著一般人難以企及的洞察力，他能深入不可知的形上思維之地，對系統反思與質疑，而不願隨波逐流，有如一個偏離軌道的鬥士，與現實無法交集，讓人嗅到一種古老秩序即將崩塌的前奏，也讓一些走在系統底下的藝術工作者寢食難安。究竟一個藝術家到底應該做些什麼？1902 年杜象開始他的繪畫生涯，1923 年就完全提出放棄，如同傳聞所說，他是將時間花在西洋棋上，而那些年杜象是否在玩弄一個無上聰明的遊戲？就像一個懷有敵意的批評家教唆人們擺動一個魔鬼似的反藝術戰役一般。而「反藝術」指的又是什麼呢？假如杜象是「反藝術」的，那麼他又如何經營諸如靈感的提供等創作活動，又如何成為後來消費文化底下引用「現成物」創作的先導。這位難以理解的人物，其不可思議的創作理念，正搖撼著現代藝術長久以來居於創作者心靈的固石，更衍發一連串的藝術攻防戰。或許是由於他那獨特而錯綜複雜的智慧，也或許是由於生活與時代背景使然。

　　法國詩人貝璣（Charles Peguy, 1873-1914）稱那個時代，是自耶穌誕生以來變動最劇烈的三十年。[2]政治的大變動，傳統理想信念的衰退，精神的焦慮和社會的紛亂，詩人和作家也感覺到古老秩序即將崩躕的前兆，他們似乎正在打造新工具以創造一種全新的文學；音樂家史特拉文斯基（Stravinsky）刺耳不和諧的《春之祭禮》（Sacre du printemps）首次公演時，更激怒了觀賞的群眾而導致暴動，維也納十二樂音的技術也開始對傳統和諧的尺度寄出挑戰；或許是勇氣生於絕望，前衛藝術家也以拒絕大部份西方自古典時期所奠

[1] André Breton（1986-1966）：法國詩人評論家、編輯、超現實主義運動鼓吹和創始人之一，1924 年發表「超現實主義宣言」。他為超現實主義下的定義是：「純心理的自動作用」。1920 年與友人聯合發表於文學雜誌的作品：〈磁場〉，乃為超現實主義自動寫作的第一個樣本。

[2] Calvin Tomkins (I): *The World of Marcel Duchamp*, Time LifeBooks, the European English Language Printin, 1966, p.7.

立的傳統來回應社會的瓦解，賀伯特‧里德（Herbert Read）曾說過：「這是西方藝術解
放的契機」（moment of liberation）[3]。杜象（1887-1968）生於這個動盪的時代，卻來自一
個中產階級的家庭，接受謹慎而傳統的藝術教育，杜象自己承認，這是日後他在藝術工
作上反傳統邏輯的遠因之一。

　　西元 1887 年 7 月 28 日，這位遺世獨立的怪傑，亨利－羅勃－馬歇爾‧杜象（Henri-
Robert-Marcel Duchamp）誕生於諾曼地（Normandy）布蘭維爾（Blainvillen）小村莊的
山那沿海（Seine-Maritime）附近。父親查士丁－伊西多（Justin-Isidore）即是著名的俄
涓‧杜象（Eugène Duchamp），他是魯昂（Rouen）地區家境小康的法律公證人，一個聰
明睿智而高尚的紳士，由於氣質和雄心熱望使然，令他反對兒子們從事藝術工作，但也
促使了杜象的兩個哥哥在違背父親願望的同時，更改了姓名。嘎斯東（Gaston, 1875-），
自稱為傑克‧維雍（Jacques Villon），這個名字可說是法國具有中世紀風格的亡命詩人—
法蘭斯瓦‧維雍（Francois Villon）的聯想，嘎斯東是位敏銳不可思議的畫家和版畫工作
者；雷蒙（Raymond, 1876-1918）則折衷地採用杜象－維雍（Duchamp-Villon）的名字，
考慮這樣命名，是基於同時代人對杜象兄弟最自然的稱呼，雷蒙後來成為雕刻家，並引
用立體主義原理於雕塑藝術上。他們的妹妹蘇珊（Suzanne, 1889-），與杜象年齡最近，
也是個畫家，馬歇爾和蘇珊並不認為掩飾那取自父親多少帶點平凡的名字是必要的，因
此他們皆保留杜象的原有姓氏，還有兩個妹妹伊鳳（Yvonne, 1895-）和馬德蘭（Magdeleine,
1898-），杜象在七個小孩中排行老三，其中一位夭折，三對兄妹很巧的每對年齡幾乎相
隔大約十年，然而即使他們在年齡上有所差異，但家庭的聯繫依然非常親近，在音樂、
藝術和文學上有著共同的興趣，西洋棋是他們最鍾愛的消遣。杜象回憶起他的童年，是
平凡而快樂的，在決定成為藝術家時，並沒有任何掙扎，他的兩位哥哥嘎斯東和雷蒙比
他更早決定當藝術家，而父親對這樣的決定卻是那般地容忍，在他們離開自己的窩巢到
巴黎從事藝術創作和學習時，還同意供應每個人生活上及其他的支付，如此對藝術工作
寬容的雅量，也同時獲得母親瑪麗－卡洛琳－露西‧杜象（Marie-Caroline-Lucie Duchamp）
的支持，她是個天生的音樂家，沒有真正接觸過繪畫，只在紙上畫了些像史特拉斯堡
（Strasbourg）之類的東西，她的父親愛彌爾－費迭力克‧尼古拉（Emile-Frédéric Nicolle），
是魯昂地區船運代理商，也是畫家和雕刻師，在杜象布蘭維爾的家中，仍陳列著外祖父
尼古拉的繪畫和蝕刻作品[圖 20]，他做了許多鄉間風景的雕版。在魯昂的波薛為校（Ecole
Bossuet）就讀時，杜象繪製了一系列《布蘭維爾風景》（Group of Landscapes, done at
Blainville，1902）[圖 21、22]這幾件作品被認為是他登堂入室的處女之作，是以印象派手法

[3]　Ibid., p.8.

描繪的作品。家人和朋友也是杜象喜愛的主題,從他對妹妹的描繪上,那令人神魂顛倒的畫像^{圖23,24}已可看出杜象對於約定俗成的技巧已有許多體會。

1904年,十七歲的杜象決心成為藝術家,他前往巴黎與哥哥會合進入了朱麗安(Julian)學院,這是一所美術學校的預備工作室,在此杜象接受了一生唯一正規的藝術訓練,但他卻瞧不起學院的環境,十八個月之後即退出學院,找尋自己的方向。

從1906到1911年之間,杜象游走於不同觀念的繪畫風格:後印象主義、野獸派、立體主義,之後又引入些許古典的題材。杜象承認1906到1907年期間,對他而言最重要的是發現了馬蒂斯(Henri Matisse, 1869-1954)。自1905年秋季沙龍發生了「野獸之籠」事件之後,杜象深受沙龍展中那巨大形體上誇張的紅色與藍色所感動,野獸派色彩是如此的強烈刺眼,筆觸如此豪放,即使沒有使用明暗法表示空間,已能恣意地將線條及色彩充分地表現。杜象藉著這種經驗透露了內心的感動,就如同馬蒂斯那般的「野獸」(wild beasts)。對於採用任意武斷的色彩杜象並沒有感到不安,就像他給朋友修伯(Chauvel)的畫像^{圖25}有著藍色的頭髮、紫色污斑的臉孔以及血紅的嘴唇,色彩作風強烈大膽。另一幅《穿黑襪的裸女》(Nu aux bas noirs 1910)^{圖26},則引用了馬蒂斯善長的黑色^{圖27}這是印象主義畫家忌用的色彩,雖然並未全然掌握馬蒂斯去除明暗法的色彩空間表現,而使得黑色線條在畫面成為多餘的負擔,但是杜象總是懷抱著追根究底的心境嘗試探測另一種發現;事實上在這幅畫作裡,與其說他是追尋野獸派經驗,或許更是一種塞尚式思維模式的無意識顯現。它透露了杜象對藝術之內在活動的關懷,而在《父親的肖像》(Portrait du père de l'artiste)^{圖28}裡,則呈現塞尚不重視美醜只在乎內涵的氣質表現^{圖29}。畫中浮現塞尚經常使用的紫、褐、綠等暗沉色調及以及邊線鉤勒和白色提點的處理方式,顏色對比更強烈,構圖更放鬆隨意,雖不若塞尚嚴謹,倒是顯現了父親的溫和與親切,而不是一個法律公證人的嚴肅印象,透露了杜象關注心理內省的創作活動。

自1911年之後,杜象更趨向於思維性的創作,《春天的小伙子和姑娘》^{圖11}是以隱喻的手法表現兩位畫中人物的「春天」,這是杜象首度以裸體的描繪方式浮顯性意識的心理暗喻。而非純粹「視網膜」(retinal)的表現。自19世紀中期庫爾培(Gustave Courbet)以來,強調視覺的見解,已深深打入印象主義畫家及隨後的畫派,即便如畢卡索(Picasso)、馬蒂斯等舉世聞名畫家,也無法跳脫視網膜的框限,對於他們那些動人的畫作和獨創性,在杜象看來依然是「視網膜的」。他說:「法國自19世紀後半以來,始終有著某種固定的表現形式,而愚蠢有如畫家者那是事實」⁴,杜象認為藝術只不過是許多心靈可能的活動之一而已,因此他顛覆性地提出「現成物」的創作觀,而它的「反藝術」,更貼切的說,乃是反對純粹視覺服務的藝術。

4　Ibid., p.9.

　　杜象總是對系統不信任，他從來不願受制於既有的規範，或順應約定俗成的形式風格。1910 年的《棋戲》（La partie d'échecs）圖30，其表現手法還是相當學院的，1911 年的《奏鳴曲》（Sonata）圖31,32 和《杜仙尼曄》（Dulcinée）圖33 創作即有明顯的風格轉變。然而對於引用立體派的技巧而言，杜象乃是相當遲疑的，因為只要接受立體主義的表現模式，便要動手去畫；事實上，杜象所關心的不是立體主義的精神，而是它的技巧，他較為興趣的是立體主義對空間的處理方式，這也是杜象後來為什麼採用「玻璃」以及「現成物」做為創作媒材的原因，玻璃的透明性使他不再需要借用畫布來描繪空間，現成物的選擇也免除了藝術是動手做的成規。而杜象對立體主義的興趣也只不過數月，1912 年底這位多變的創作者已經在想一些別的東西了，對他來說這只不過是個實驗過程而非信念。從 1902 年的《布蘭維爾風景》到這段期間，不管對任何繪畫潮流，杜象始終保持某種距離，但仍舊相當熟悉這些運動，且好奇的借用這些創作方式成為自己的語言。杜象自己說：「從 1902 到 1910 年之間，我並不只是隨波浮沈，我經歷了八年的游泳練習。」[5]，從印象、野獸到立體主義⋯⋯。杜象經歷每一個新的藝術形態，但從未滿足於任何風格樣式，對他而言，「那只是一種技巧的學習，但卻無法學到原初的創作力。」[6]這是杜象與人不同的見解，由於這種對創造的堅持，使得他早期的繪畫風格一再地改變，而這也預示了他日後藝術創作的暴發力，由於對這種對約定俗成律則的不以為然，促使他步上了反藝術的途徑。

第二節　《下樓梯的裸體》—— 繪畫創作的臨界點

　　杜象的早熟，對於一個畫家來說乃是與歷史及社會變遷有其相應的關係，他對立體主義的唯一小小貢獻——《下樓梯的裸體 2 號》（Nu descendant un escalier, n°2）雖然在 1913 年紐約的軍械庫美展（Armory Show）造成轟動，不過那是杜象以一種冒險的方式來創作，藉以回應新的藝術觀念，在那兒杜象嶄現了他深藏不露的原創性。當許多立體主義的領導者像葛雷茲（Albert Gleizes）、梅京捷（Jean Metzinger）等人，賣力地改變立體主義以進入一個新正統的同時，杜象卻仍持續往前邁進，探求「藝術的自然」與「真實的自然」諸問題，無形中已引入首次的革命，《下樓梯的裸體》是杜象嘗試跳脫自然主義形式的製作；事實上在《杜仙尼曄》一作裡，已經隱含了杜象不同一般的繪畫表現，這幅畫的主角是杜

[5]　Bonnefoy, Claude collection, "Entreties" dirigée: *Marcel Duchamp ingénieur du temps perdu/ Entretiens avec Cabanne Pierre*, Paris, Pierre Belfond, 1977 ,p.44.

[6]　Calvin Tomkins (I), op.cit., p.16.

象在紐利大街吃午飯時經常看到的一位女子，她總是帶著狗出來蹓躂，杜象甚至連她的名字都不知道，他將作品中的這位女主角以裸體，著衣，像花束般的重複四、五次的安排，而在當時卻是為了抵毀立體主義的理論，以求取更自由的表現。

《杜仙尼曄》之後的《伊鳳和馬德蘭被撕得碎爛》（Yvonne et Madeleine déchiqueteés 1911）圖34,35更顯現了立體主義脫軌的作風，雖然採用了立體主義解體及斷片形式的觀念，但以殘缺的側面像表達從青年到成年的四個階段，令人有種不按牌理出牌而有如脫臼般的感受，這或許就是杜象對立體主義的抗議。

《杜仙尼曄》一作杜象使用了五個圖像暗示時空移動的觀念，而《伊鳳和馬德蘭被撕得碎爛》更是進一步以同時性（la Simultanéité）的表現方式來描寫同一人物在不同時空的狀態。1911 年《火車上憂愁的青年》（Jeune homme triste dans un train）圖36，杜象開始在畫中描寫運動的狀態，車裡的年青人是杜象自我的寫照，他以連續四或五個側面像交織重疊橫過畫布，從左到右暗示了移動中火車裡乘客的意象。微暗的色彩，黑色邊線，反應了杜象當時的心境，當時他因逃避巴黎商品化的環境而前往慕尼黑，但是到了慕尼黑，杜象很快的就感到失望，因為此處也如同其他的藝術工廠一般；杜象因此以一種哀傷而嘲諷的方式來描寫乘坐火車回魯昂途中的心情，這種動態表現做得較理想的一幅畫作是《下樓梯的裸體 1 號》（Nu descendant un escalier, n°1）圖37，在這幅畫裡，杜象已確知自己將永遠脫離自然主義的枷鎖，他清楚的表示，這類畫作是出馬黑（Etinne-Jules Marey）的動體照像（Chronophotograph）得來的靈感，在馬黑的書裡引用了「擊劍」和「著黑白線條衣物行人」的動作圖38。那些迅速而連續的曝光，顯示了人物在行動上真實的動力。在《下樓梯的裸體 2 號》裡，杜象進一步推敲，加上如漩渦般打轉的線條以及點、線斷奏的弧形做為描繪動感主題的方式。

《下樓梯的裸體》原稿鉛筆畫，最初稱為《又來此星辰》（Once More to This Star 1911/11）圖39，畫中展示一個美麗的裸體爬上飛行的星辰，杜象認為這種表現幾近是自然的，至少它展示了部份的胴體。1912 年 1 月杜象開始製作相同主題的大型繪畫，從自然主義出發，那是個漫漫長路，其中也歷經了些許的改變。當初，杜象為拉弗歌（Laforgue）的詩做速寫插畫時，已有「上昇裸體」的想法，之後杜象開始思索「下降裸體」的表現；那是個浪漫詩意的景象，當女孩們降落在長長的星空時，一道音樂長廊出現了。杜象花了一個月的時間在思索不同於傳統裸體的姿態，畫中裸體形像浮現，有如一連串向下移動的機械，交織成抽象的形體，看不到任何自然形相的再現，並以「NU DESCENDANT UN ESCALIER」（下樓梯的裸體）幾個字書寫於畫布的下端，這些文字同時構成畫面的一部份，也隱含了杜象在繪畫上的某些意象，可說是視覺與觀念的同時具現。三月，他將作品送去參加獨立沙龍展（Salon des Indépendants），那是畢多（Puteaux）畫家架設了的展覽會。這

幅畫之所以轟動，是由於杜象的「裸體」暗示了立體派所持有的理論是多麼地嚴肅，杜象巧妙地對立體派畫家開了個玩笑。顯然這幅畫的機械化是與「美」相抗衡的，沒有肉體，只有簡化的上下身、頭部、腿與臂，不同於立體主義的變形，看來有幾分未來主義的味道，雖然當時杜象並不認識未來派畫家。

未來派乃是透過一個「運動的風格」（style of motion）意圖表現生活之中「一般性的動力」（universal dynamism），對於杜象那種企圖透過空間去表現運動的作法，不只是與未來派的風味接近，甚至主題還隱含嘲弄立體派的氣息；立體主義對主題內容的限制，甚至幾乎簡化到每天使用的物件，像咖啡桌、酒瓶、玻璃水瓶、吉他和煙斗；對於立體派畫家來說，任何類型的裸體均不被考慮；而未來派的畫家也在 1910 年發表聲明譴責裸體繪畫是「令人作嘔和生厭的」，並且請求全然禁止十年。

杜象的《下樓梯的裸體》同時又是機械的裸體，在當時可說是集各家各派唾棄的對象，或許杜象是對每個人開了個玩笑，在早期立體主義革命思潮底下，幽默是不被允許的，當時的聯合陣線必須盡力維護這些概念以對付敵對的公眾，對於處理《下樓梯的裸體》這樣的作品，畢多團體的立體派畫家充滿了危機意識，他們反應激烈，並召開了一個討論會，將杜象擯除於該團體之外。這些所謂的「合乎理性」（reasonable）的立體派畫家，他們聚集在巴黎郊外的畢多，在那兒杜象的兩個哥哥也參與其間，這個團體包含藝術家雷捷（Fernand Léger）、梅京捷（Metzinger）、葛雷茲（Gleizes）、亨利·勒－弗－公尼耶（Henri le Fau Connier），羅傑·德－拉－弗黑斯奈（Roger de la Fresnaye）、安德列·洛特（André Lhote）以及德洛涅（Delaunary）。他們也都參加了巴黎一年一度的秋季沙龍和獨立沙龍，後來形成了一獨立團體，稱為「黃金分割沙龍」（Salon de la Section d'Or）[7]，「黃金分割」是一個古代具有理想比例的數學公式，畢多的立體派畫家，他們有意識地反抗無關心的（casual）或直覺的（intuitive）風格，以幾何學的精確性來策劃他們的畫作。這些立體派畫家總是堅持他們所謂「正式的」、「美的」原則講求調和好品味，視自己為正統，梅京捷甚至依照葛雷茲所堅持的，也就是所有他的作品須完全符合每一個邏輯，並印證在他自己的作品上；這些畫家甚至認為未來派挪用了一些他們的造形觀念和技法，而未來派則答覆立體派畫家，認為他們背負了過去的枷鎖，是在製造一個學院的形式主義。

杜象發現立體派畫家顯然缺乏幽默感，他們的藝術是憂鬱的，他不屑於他們的「合乎理性」的追隨，不理會立體派無窮無盡的論述，對於他們的頑固拘泥厭煩，並因而獲得一個「懷疑」而「不信任」的名聲。1912 年《下樓梯的裸體》被獨立沙龍拒絕展出，

7　參閱 Piene Cabanne: *Les 3 Duchamp: Jacques Villon, Raymond Duchamp-Villon, Marcel Duchamp* 〈La Section d'Or〉, Paris, Ides et Calendes, 1975, pp.87-90.

葛雷茲的意見左右了當時的沙龍，那張畫引起相當大的爭議，杜象被要求在開幕典禮之前退出展覽。雷蒙和維雍嚴肅地包紮這個事件，打了一通正式的電話給他們年輕的弟弟，提議他撤回畫作，或者最起碼將標題改過。「我沒有對我的哥哥說什麼。」杜象回憶道：「我立即搭車前往會場取回畫作，那正是我一生的轉捩點，向你保證。我知道在那件事之後，已對那個團體產生不了興趣。」[8]雖然杜象避開畢多團體極端嚴肅的議題不談，卻成功地吸收立體主義的觀點，即立體主義所提出的一種全新的「看」的方法，及其拋棄自然主義慣有的「美」的原則主張；事實上，在摒除立體派所謂的題材的正統以及唯美觀念的一致性之外，這個「看」的方法以及「美」的品味也正是杜象用心思索的問題，對於立體主義畫家拋棄透視幻覺空間，刻意將藝術作品形式解體，以求畫出自己內在真實世界的作法，其改革的基本立場，杜象乃是同意的。而杜象也確實嘗試以他們的方式來作畫。

　　1910 年底，杜象放棄野獸主義，開始工作於無聲的色彩和平面上，1911 年的油畫《奏鳴曲》（Sonata）[圖31]，即是典型幽雅的立體派風格，描寫他的母親和三位妹妹的家庭音樂演奏，其唯美柔和的色調，更顯現了與畢多立體派之間緊密的關係。在《杜仙尼曄》[圖33]那淡淡柔和色彩渲染的芳香，更顯示了傑克·維雍《彈鋼琴的小女孩》（Little Girl at the Piano）[圖40]不可疑慮的影響。

　　《火車上憂愁的青年》[圖36]一作，杜象顯然引用了立體派的「基本平行論」（elementary parallelism），其後的《下樓梯的裸體》以及《矯捷的裸體圍繞的國王與皇后》（Le roit la reine entourés pas des nus vites）[圖41]均出自這個觀念，而後者則略微帶有未來主義的風格，因為那時杜象已曉得未來主義創作的心態，這輻畫的原稿鉛筆畫叫做《兩個裸體：強壯和矯捷》（Deux nus: un fort et un vite）[圖42]，強壯的裸體指的是國王，而矯捷的裸體則是一系列交錯的線條，但已見不到《下樓梯的裸體》中解剖學的痕跡。雖然杜象自覺這件作品畫來很是過隱，但卻不若《下樓梯的裸體》來得叫好。

　　當立體主義全盛時，杜象透過兄長認識了從美國來的華特·派屈（Water Pach），1912 年派屈受命為軍械庫美展（Armory Show）[9]徵收畫件，他為杜象兄弟留下很大的展出空間，拿走了杜象四件作品包括：《火車上憂愁的青年》、《下棋者畫像》（Portrait de joueurs d'échecs）以及《敏捷的裸體包圍國王與皇后》。很快地四張畫都賣掉了，《下樓梯的裸體》以 240 美元賣出，在當時可兌換 1200 法朗。這幅畫之所以成名，或許該拜批評家之賜，他們敵視它，糟蹋他，稱它有如皮革製的鞍裏、馬口鐵或被打破的小提琴；芝加哥報紙甚

8　Calvin Tomkins (I), op.cit., p.15.
9　Rudi Blesh: *Modern Art USA Men, Rebellion, Conquest 1900-1956*, New York, Alfred Knopf, 1956, p.49,53.54.

至奉勸觀賞者：若想了解這張畫，就該去吃加味乳酪醬，去嗑古柯鹼。[10]部份人們對這幅畫的興趣是因為畫題，他們認為畫一個裸體從樓梯上走下來是相當荒謬的，尤其是宗教界及一些衛道之士，他們不能忍受這樣的一個標題，直覺地認為那是對裸體的不尊重，即使從這幅畫裡看不出任何自然形體的再現。

　　事實上我們從筆記裡，可以看出杜象並非單純的是一種形式上的作畫，反而在作品裡經常透露出他所思考的問題。以下就是杜象在《綠盒子》中的一段紀錄，從中不難察覺其與《下樓梯的裸體》之間互動的關係。

- 擁有五個心的機器，純真的小孩，含鎳和白金，必須掌握朱羅·巴黎（Jura-Paris）大街。

- 一方，五個裸體的帶頭者將引領其他四個小孩走向這個朱羅·巴黎大街。另一方，前燈的小孩將是征服這個朱羅──巴黎大街的媒介。

- 這個引路的小孩，在圖像上顯示的，是顆彗星，前端有個尾巴，尾巴是前燈小孩的附屬物，附屬物經由壓擠（金色塵土，以圖像顯示）朱羅·巴黎大街而得以聚合。

- 朱羅·巴黎大街，只要是以人類觀點來看它必然是無所限制的時空，五個裸者的前導於最後尋覓的終點上，將不會失去任何無限性（character of infinity）。而另一方他是引路的小孩。

- 「不定的」（indefinite）這個術語，對我來說，似乎比「無限的」（infinite）還要精確，大街將始於五個裸體的前導，卻非終止於他。

- 圖像顯示，這個大街將朝向一個單純的幾何線條方式描寫，沒有厚度（兩個水平面的會合對我來說，似乎只是繪畫上想達到的某種純淨）。

- 然而一開始（五個裸者的前導）在寬度和厚度上……等，將是非常有限的，以便逐漸地，在接近這個想像的直線時，不再有形式幾何學的（topograpica）限制，而這個直線所尋找的開端乃是朝向前燈小孩的無限性。

- 這個朱羅·巴黎大街的繪畫材質將是木製的，那對我來說，似乎就像是一個強力耐熱性玻璃的情感轉化。

- 或許，它是否必須選擇一個木質的實體（樹或即是精鍊的桃花心木）。[11]

[10] Calvin Tomkins (I), op.cit., p.26.

[11] Michel Sanouillet and Elmer Peterson edited (II): *The Writing of Marcel Duchamp*, Oxford University, 1973 reprint. op.cit., pp.26-27.

這段「朱羅·巴黎大街」的筆記，是參照杜象、阿波里內爾（Guillaume Apollinaire）以及畢卡比亞（Francis Picabia）和他的妻子畢費（Gabrielle Buffet）在一次旅行中的敘述，畢卡比亞的家人就住在朱羅（Etival 或稱 Jura）。而這段話就如同在為《下樓梯的裸體》做註解：擁有五個心的機器；前導小孩帶領裸者走在大街上；開往一個無所局限的空間。這其中早已透露出杜象在藝術改革上不願屈從於約定俗成的想法，要將藝術開往一個更彈性更開闊的空間，而非典型的規範。我們可以想像杜象為什麼喜歡「不定的」（indefinite）這個名詞，而事實上從古至今，許多開發出來的藝術別派，他們或者是忠於自然的寫實，或者是發自內心的描寫，或為形式而形式的藝術……，諸類藝術呈顯的風貌各異其趣，更意味著藝術創作本身即是多元性擴散思考的發展。只是當這些被重新思索出來的藝術，進入成熟階段而被社會視為「類型」、「流派」的時候，即已失去原創的精神。杜象在此可說是很「精確」地使用「不定的」這個名詞來詮釋他對藝術創作的看法，前燈的小孩就如同杜象自己的縮影，從一開始被擠壓的空間，逐漸釋放，從而開發出無限的想像，而不再是萬變不離其中的套套邏輯（tautology）。

　　雖然軍械庫美展之後，杜象曾經受到一些批評家陳腔濫調浮面刻板的批評，然而藝術家威廉·德－庫寧（Willem de Kooning）則敏銳中肯的提出他的看法，他說：「這個人的運動……向每個人開放。」[12]誠如杜象在《綠盒子》中對前燈小孩的描述一般：五個裸體的前導在最後的終點上，將不會失去任何無限性。前燈小孩的無限發展空間就如同杜象的革新運動是對每個人開放的，不具任何規範形式，導引人們走向更開闊的思考創作。

　　布賀東也認為杜象是現代藝術矛盾衝突的臨界點[13]，由於他對刻板藝術的叛逆，對奴性屈從創作方式的蔑視，進而發現個人經驗和洞察產生的「瞬間」效應與典型複雜理論累積效應的不同，而不願接受那些被奉為神人般約定俗成的美學觀。杜象不斷對主題理解，進行實驗，雖然他引用了畢多團體的「基本平行論」（elementary parallelism），卻從立體派的靜態表現束縛中掙脫，而標示著一系列「物理運動概念」的繪畫階段，將際遇的瞬間凍結，而發展出「同時」（coincidence）、「瞬間」（instantaneousness）和「轉換」（transistion）的觀念。然而在《下樓梯的裸體》作品裡，杜象所要求的是更「內在」而非製造印象的感覺，這是與未來派不同之處。就如同「前燈的小孩」手稿中，透過對於無限性空間的嚮往而散發出詩意的文學特質，更具現了語言與圖像的交融。

[12] Gloria Moure: *Marcel Duchamp*, London, Thames and Hudson, 1988, p.8.及許秀鴻譯，《杜象》，臺北，錦繡文化，1994 初版，第 8 頁。

[13] Ibid.

第三節　《大玻璃》——揮別傳統

　　軍械庫美展之後，杜象已開始醞釀另一幅作品《大玻璃》3，此作又名《甚至，新娘被他的漢子們剝得精光》（La mariée mise à nu par ces célibataires, même），1915 年開始著手製作，然至 1923 年仍未完成，索性放棄而埋首於西洋棋遊戲；這件作品並非在畫布上完成，而是繪於玻璃上，杜象並不認為那是一幅「玻璃繪畫」或「玻璃素描」，而稱之為「玻璃的延誤」，他非常滿意這樣的用字遣詞，覺得自己發現了一個頗具詩意的詞彙；杜象總是對畫題的文字非常興趣，對於標題上加了個逗點和「甚至」（même）一詞，他說：「我只不過表現副詞性最美的一面，它和畫題一點關係都沒有，也不具任何意義。」[14]而這種反含意（anti-sense）的做法正是杜象所善長的，是反偶像崇拜（iconoclast）、反藝術（anit-art）的觀念性活動；他說：「我要脫離繪畫的物質性，我對重新創作繪畫理念感興趣。對我來說，標題是非常重要的……我要讓繪畫再次成為心靈的服務。」[15]因此這幅「非畫」（non-picture）作品，可以說是杜象觀念藝術的首次實例，藉著作品的陰（上段）與陽（下段），來描寫兩性之間慾望的活動過程，圖中以假科學圖樣呈現，而其不具生命的機械裝置也因人的慾望而賦與活力。

　　從 1912 到 1913 年杜象密集地創作了一系列的作品，包括《兩個裸體，強壯和矯捷》（Deux nus, unfort et un vite）[圖42]、《被矯捷的裸體穿過的國王和皇后》（Le roi et la reine traversés par des nus en vite）[圖43]、《被高速裸體穿過的國王和皇后》（Le roi et la reine traversés par des nus vitesse）[圖44]、《被矯捷的裸體圍繞的國王和皇后》（Le roi et la reine entourés par des nus vites）[圖41]、《處女一號》（Vierge n°1）[圖45]、《處女二號》（Vierge n°2）[圖46]、《從處女到新娘》（Le passage de la vierge à la mariée）[圖47]、《新娘被漢子們剝得精光》（La mahée mise à nu par les célibataires）初稿[圖48]、《大玻璃》（Le grand verre）的拼版、《甚至，新娘被他的漢子們剝得精光》（La Maheé mise à nu par ses célibataires, même）[圖49,50]、《三塊終止的計量器》（Trois stoppages-étalon）[9]和《巧克力研磨機》（Broyeuse de chocolat）[圖51,52,53,54]，以及從《咖啡研磨機》（Moulin à café）[圖55,56]得來靈感的《單身漢機器》（Machine célibataire）。[圖57,58]

　　《處女一號》、《處女二號》和《從處女到新娘》三件作品均是《新娘》（La mariée）[圖59]一作的前身，接著是《新娘被漢子們剝得精光》，這幾件作品杜象仍採用《下樓梯的裸體》的製作方式，之後的《單身漢機器》則引用了《咖啡研磨機》的圖解形式作畫，它與《巧

[14] Claude Bonnefoy, op.cit., pp.67-68.

[15] David Piper and Philip Rawson: *The Illustrated Library of Art History, Appreciation Tradition*, New York, Portland House, 1986, p.632。中文版：佳慶編輯部，《新地平線／佳慶藝術圖書館（第三冊）》，臺北，佳慶文化，民 73 初版，第 168 頁。

克力研磨機》皆是「新娘」意念的延伸。《咖啡研磨機》乃是《大玻璃》作品轉變的契機；至於先前《下樓梯的裸體》一作，杜象即藉著「基本平行論」（parallélisme élémentaire）的線性手法來跳脫傳統的束縛，卻多少仍存在傳統繪畫形式的影子；《咖啡研磨機》是杜象首次以「機械圖式」創作的一幅作品，他以圖解箭頭來表現機械轉動的方向，藉以區分立體主義的繪畫方式，且與未來主義之以動態表現外在形象有所不同。杜象的這幅畫，顯然是在擺脫過去的表現方式，以一種全然不同於往日的繪畫形式，將研磨機以圖解方式呈現。

另一件作品《巧克力研磨機》[圖] 51-53 更表明了杜象與未來派和立體主義之間的決裂，即使它仍以描繪的方式來呈現轉動的機器，但機器的動作已改為靜態表現，這是杜象在魯昂街道散步時，經由一家巧克力商店櫥窗得來的靈感。1913 年 10 月杜象從紐利（Neuilly）將研磨機搬回巴黎一間小畫室，在那兒的牆面上，他依照正確尺寸和位置畫了《巧克力研磨機》的素描以及《障礙物網路》（Réseaux des Stoppages）[圖] 60 和《新娘被漢子們剝得精光》的第一張草圖。杜象不斷地在「新娘」與「玻璃」之間做嘗試；至此，《新娘》已見不到過去強烈的動感，而杜象似乎已忘了運動的觀念。《巧克力研磨機》的草圖[圖] 52 是從上往下俯瞰的透視圖，機器的結構經透視線的解剖而一覽無餘；在《巧克力研磨機一號》[圖] 51 作品裡，杜象仍採用傳統明暗體積感的繪畫方式，而在第二幅作品製作時，則於平面彩繪上，直接添加絲狀線條，黏運於研磨筒上，放棄原有的明暗表現，這是杜象首度將「現成物」置於畫作上的嘗試，冰冷而準確，沒有光影，只有透視和固有色。顯然，杜象的《巧克力研磨機 2 號》[圖] 53，已有意擺脫自塞尚以來的幾何圖像做法和動態表現；而在去除光影的平面處理上，較之野獸主義來得冷靜、嘲諷和絕對。而他總是那麼努力地試圖擺脫前人的陰影，不喜歡重複。

《巧克力研磨機》後來成為杜象轉借為《大玻璃》的作品之一，雖然在《大玻璃》下段的「單身漢裝置」裡，他的功能僅是支撐滑行物移動的橫樑，卻含藏其隱喻的創作思維，機器的自我運轉，意味著單身漢自行研磨巧克力的自主性。

《大玻璃》是由兩塊透明玻璃所組合，玻璃的下方有巧克力研磨機、水車、蘋果模型，以及其他圖像（iconography）的機械圖式，杜象在慕尼黑時，《大玻璃》的計劃開始成形，1913 年之後即陸續地製作一系列相關素描和構圖，這些小品後來均成為《大玻璃》的一部份。杜象為了保存這些資料而於 1934 年開始製作《綠盒子》（La boîte verte），內容包括 92 張照片的紀錄文件、畫作，以及從 1911 到 1915 年的手稿，這些手稿可以說是《大玻璃》的文字作品。

這件大型作品是以鉛箔及乾擦等技法在玻璃上繪製，玻璃的透明性乃是吸引杜象的主要原因，除了可以呈現顏料的雙面效果，且不因氧化作用而失去原有光澤；更重要的是玻璃能表達多元的空間及其本身的區隔（interval）性，玻璃的透明「軸面」（axial plane）顯

現了正反兩面的細微差異,杜象覺得那是非常詩意的,經由未加以塗繪的一面去觀賞畫面,將會感受那極其細微的扭曲變化,杜象稱其為「次為體」(inframince,也有譯為「深度切割」的)的變化,呈現一種瞬間轉換的「表面幻像」(surface apparition),是真實變動引發的詩意,而非只是表象。杜象在這幅作品上,再度引用了透視的技法,然而那不是一般現實的透視,而是經由計算得來的圖像顯示;運用這些科學的、數學的透視圖式乃是為了減低繪畫的視覺作用,並以故事和軼事來增添圖像的趣味和詩意。

　　杜象當時最感興趣的是「第四度空間」,他還閱讀了波弗羅斯基(Povolowski)有關測量、直線和弧線的解釋,而引發了投射(Projection)的觀念;在立體主義裡,第四度空間的觀念顯然是由三度空間衍生而來,它代表浩瀚空間的無限性,並能賦予物體可變的特質。[16]由此更演發了「同時性視點」(simultaneous vision)、「透明重疊」、「虛實互轉」及「拼貼」的觀念。[17]杜象的第四度空間也是從三度空間得來的靈感,既然第四度空間意味著肉眼看不見的空間,而三度空間的物體受到光線投射,可以形成二度空間的影子;杜象因此以同樣的邏輯推斷三度空間物體是四度空間的投射。《大玻璃》就在這個觀念底下著手進行,加上玻璃的透明性和透視的運用,顯然已超越了繪畫的平面空間,杜象在「單身漢」的草稿裡便進行了許多這類投射的實驗。在《眼科醫師的證明》(Oculist Witnesses)圖61,62一作裡,杜象即以眼科醫生的視覺圖表,經由鍍銀之後轉印於玻璃上,以此做為空間投射的實驗。

　　《大玻璃》又名《甚至,新娘被他的漢子們剝得精光》,這個標題隱涵著新娘與單身漢之間情慾訊息的往來,雖然杜象曾經提到「甚至」(même)這個副詞並不具任何意義,它只不過是表現副詞性最美的一面罷了,然而我們仍舊可以感受到杜象這個詩意的副詞所隱涵的心境,因為「même」的發音不也正是「m'aime」(愛我)的意思。

　　1915年杜象開始這件作品的製作,首先他買了兩塊玻璃,從上半部的「新娘」做起,右邊是一銀河般的東西所圍繞的三個氣流活塞,最右方的九個噴點是杜象以隨機方式,經由玩具炮發射留下的痕跡。玻璃的下半段一道誘發性氣體(illuminating gas),自九個單身漢模型的篩子噴出,而經由轉借使用的《巧克力研磨機》則安置於玻璃下方。左方雪撬推車裡的水磨機則由一條瀑布式的鏈條所啟動,它操控上方的剪刀,並且接到研磨機的插座上。雪撬推車後方即是所謂「愛神之子」的九個單身漢模型,這些模型是依著九個穿著不同制服的男子繪製上去的,模型原本來自一塊墓地的外形,所有形體都在這塊墓地裡;這些模型身上皆有細管彼此相通,其內充滿著誘發性氣體,自模型中釋放出來,誘發性氣體

[16] 陳品秀譯,《立體派》,〈25 節　圭羅門,阿波里內爾,立體派繪畫〉,臺北,遠流,1991 初版,第145 頁。

[17] 陳秋瑾著,《現代西洋繪畫的空間表現》,臺北,藝風堂,民 78 初版,第 66-68 頁。

通過漏斗型篩子，四下散放金屬亮片，一起化為懸浮的流體，最後經由鏡子反射送上新娘的領地。圖 63,64 這些氣體通過漏斗型篩子的細管乃是依照《三個終止的計量器》繪製而成。《三個終止的計量器》是經由三條一公尺長的細線，一連三次自高空落下，依其隨機方向定位而來，然而《大玻璃》並沒有完成這一部份工作。

　　1926 年《大玻璃》在送往布魯克林（Brooklyn）展覽之後，運回途中因搬運而破裂，巧的是這個意外正是杜象所期待的「隨機性」。為了藉用隨機特性製造篩子的迷宮，杜象也曾讓玻璃聚積了數月的灰塵，再以油漆固定，而有所謂的《灰塵孳生》（Dust Breeding）作品。圖 10

　　在《大玻璃》裡，還有個趣味的發現，那就是杜象對「三」這個數字的鍾情：如《三個終止的計量器》、「三個活塞」、「九個彈孔」皆是三的倍數，而九個蘋果模子中原先缺少的火車站站長，為求得「三」的倍數而刻意加上去，這個「三」對杜象來說是相當重要的，他說：「一是單一，二是重複，三則是其餘的一切……」[18]而「九」個單身漢，即意味著相對的多數。

　　1923 年杜象放棄了《大玻璃》，開始沉浸在他的西洋棋上，製作大玻璃這段期間，他已開始進行「現成物」的選擇，並與達達主義的藝術家有所接觸，同時也對一般藝術家的行為產生懷疑，他發現技巧以及某些傳統的東西頗為荒謬，而《大玻璃》也讓他和過去的作品拉開了距離，自此作之後杜象已不再重複過去的技法，他以幾何圖式取代傳統的繪畫性製作，以坡璃替代畫布，在空間運用上更躍過了三度空間幻影投射的框架，對於標題的命名，更以「延宕」（en retard）之名取代「繪畫」一詞，不再說是「玻璃的繪畫」或「玻璃的素描」，而稱《大玻璃》為「玻璃的延宕」，藉以達到觀念上的區隔。

第四節　《噴泉》的震撼——現成物觀念的引進

　　「現成物」（Ready-made）這個有趣的名詞，於 1915 年首度在美國出現，早在 1913 年杜象已有這個念頭，他將腳踏車輪拼裝在廚房的圓櫈上，一邊轉動一邊觀察，杜象當時尚未有「現成物」的觀念，《顛倒腳踏車輪》並非由於任何特殊原因而製作，也無任何展覽意圖，只當它是件戲作。當皮耶賀·卡邦納（Pierre Cabanne）問及杜象何以選擇一件可以大量生產的現成物做為藝術品時，杜象答以：「我並不想把它當成是作品。」[19]。然而杜

[18]　Claude Bonnefoy, op.cit., p.78.

[19]　Ibld., p.79.

象的這個舉動仍舊引來騷動，他已無形中提供了一項新的創作活動；亨利－皮耶賀・侯榭（Henri-Pierre Roché）後來也對「現成物」提出界定，他提到：所謂「現成物」即是一種照原樣取用的物品，而用途卻不同於往昔；或將現成物品略加改造，以求改變原來的意涵，透過觀者給予適當的評價和解釋。[20]

　　1914 年杜象將一張冬天景色的複製海報點上一紅一綠的圖式，暗示其中為法國藥房櫥窗內的兩瓶顏色水，標題取名《藥房》（phamacy）圖 65，那是他乘坐火車回盧昂途中得來的印象，杜象當時也只當它是戲作；致於那個《晾瓶架》（Bottle-rack）圖 6，杜象同樣認為那只是為標題遊戲而作，雖然馬勒威爾（Robert Motherwell）認為這件作品已具備美的形式及三次元雕塑品的要素，是「現成物」進入雕塑藝術品的先導；然而這個想法似乎已遠離杜象的創作初衷，事實上晾瓶架的通俗與平凡，乃是杜象對於藝術成為崇高偶像的揶揄，而其顛覆性也造成日後觀賞者對於藝術作品的質疑及判定上的兩難。

　　1915 年杜象在五金行，買了一把雪鏟，取名《斷臂之前》（In Advance of Broken Arm）圖 18，大概就在這個時候，杜象開始啟用「現成物」（Ready-made）[21]這個名詞。由於它既非藝術品也不是素描畫作，沒有任何藝術名詞適合於它，因而採用這個中性的名稱。雪鏟上的標題是用英文寫的，沒有任何特殊意思，選了這些句子，不過是想把觀者引進口頭的詩意感，對於現成物品則完全沒有感覺，沒有好壞的品味，不帶任何美學批判。杜象說：「我選擇現成物，是依物件而定，通常我會緊盯著（look）他，這是非常難以決定的，因為十五天之後你會有所好惡，你必須以冷漠的態度去面對每件事物，如同對『美』沒有感覺，選擇現成品總要以視覺的冷漠做基礎，不具任何好壞的品味（goût）。」[22]對於杜象來說，品味就是一種看待東西的習慣，當你一再重複而接受某件東西時，就會產生所謂的品味，它可能是好品味也可能是壞品味。杜象一再提醒自己不要陷入傳統美學的糾纏之中；甚至在製作大玻璃時，更以幾何圖式來逃避過去的繪畫成規，反對一再重複過去。也因此他以「現成物」做實驗，並極力地將自己的經驗擴大，跳脫傳統藝術規範而選擇通俗日常物件做為創作媒材。這些現成物品大致有幾種類型：它可能是不為人所注意或已經不時興的手工品；其次是經由改造之後才被發現的物品，或諸如貝殼、石頭等自然物；再其次則是賦予文學詩意偽裝之後的自然物件；最直接的現成物即是一般大量製作的工業產品，在否定其原有功能之後賦予新的意義，就如同被唾棄的《噴泉》（Fountain）一樣──一個出於意表的觀念。

[20] 黃文捷譯，〈杜象〉，《百匠美術週刊》第 52 期，臺北，錦繡，1993 年 6 月 5 日，第 22 頁。

[21] Florian Rodari: *Collage Pasted, Cut and Torn Papers*, New York, Skira / Rizzoli, 1988, p.17.

[22] Claude Bonnefoy, op.cit., p.80.

　　1917 年杜象以無審查會員身份送交一件瓷質尿器參加紐約獨立畫會展出，當時他是評審之一。為了避免個人關連，杜象簽了個 "R. Mutt" 的名字，這個名稱乃取之於生產尿器的紐約 "Mott Works" 衛生器材製造商，杜象將其中的 "Mott" 改以卡通人物「穆特」（Mutt）的稱呼，簽名中的 "R" 字則來自於法語中的 "Richard"，意為「闊老」，"R. Mutt" 意指身材短小而滑稽的闊老。[23]展覽期間，杜象的《噴泉》始終擺在隔板後面不被展出，審查委員們亦佯裝不知情，他們似乎無法接受一個尿斗在莊嚴崇高的藝術殿堂出現，展覽會後杜象在隔板後方找到了《噴泉》，與畫會起了爭執而退出該組織。對於杜象以這種方式諷喻保守的藝壇，其面對的阻力乃是可以預見的。杜象選擇了「尿斗」展出並取名「噴泉」，無疑是來自於「圖畫唯名論」（Pictorial nominalism）[24]的觀點，認為總類通名和集合名詞並無與之相應的客觀存在。這一學說並不承認普遍概念（Universal Concept）存於實在之中，認為普遍概念只不過是名稱罷了。[25]而杜象將「尿斗」取名「噴泉」，不也正要取消「名實對應」的觀念，從而解放吾人已然僵化的視覺圖像。「噴泉」這個名稱，或更確切地說這個標籤，可以貼在任何東西上，即使它在習慣上只是用來「方便」的東西而已，當然你也可以稱為「洗臉盆」，只要把毛巾一丟，事情就「方便」了。杜象此一改「尿斗」為「噴泉」的顛覆性手法，其意義是相當豐厚的，視其為反諷固可，看成是象徵性的意味也無妨，但是吾人認為其深層意義，可以看成是試圖去鬆動緊張而僵化的視覺圖像，並使之恢復為流動而活潑的原初樣態。

　　若從唯名論的觀點來看，杜象並不在乎使用何種名姓，更何況他總是以嘲諷的方式來對待自己的作品。《噴泉》一作最後成為杜象好友艾倫斯堡（Arensberg）收藏的對象。之後在 1951、1953、1963、1964 均有複製，其受歡迎程度，乃是杜象始料未及。也曾來臺展出，於今放置於米蘭敘瓦茲畫廊（Schwarz Gallery）。

　　杜象總是喜歡在現成物上，賦予短短的標題，將觀者引入文學的領域以滿足自己使用頭韻（Alliteration）的興趣，偶爾加上細部圖繪以嘲諷或幽默的方式轉移主題意義，而稱此創作為「協助現成物」（Ready-made Aidé）。作品《秘密的雜音》（With Secret Noise）[圖66]即是「協助現成物」的典型，這個作品杜象總共做了三件，其中一件由艾倫斯堡收藏，他將線球用兩片銅板夾住，四邊上了螺絲，後來艾倫斯堡將螺絲鬆開，放進一些東西再上緊，裡邊因此會發出奇異的聲響，杜象始終不知其中擺進何物，故而稱為「秘密的雜音」。這件作品的上方，刻了一些令人難以理解的英文和法文，其中還缺少了一些字母，整個標題是這麼寫的：P. G. ECIDES DEBARRASSE LE. D. SERT. F. URNIS ENTS AS HOW. V.R.

[23] Marc Dachy: *The Dada Movement 1915-1923*, New York, Skira Rizzoli, 1990, p.83.

[24] Cloria Moure: *Marcel Duchamp*, London, Thames and Hudson, 1988, p.12.

[25] 參閱布魯格編著，項退結編譯，《西洋哲學辭典》，臺北，國立編譯館，民 65 初版，第 287 頁。

COR. ESPONDS。[26]文字唸來彷彿是個糾纏不清的離婚訴訟，要了解他的原意，得將缺了的字母放回去，杜象覺得這真是個有趣的文字遊戲。

1919 年杜象在《蒙娜‧麗莎》複製品上加了八字鬍和山羊鬚[圖19]，也引來軒然大波，原先那是準備刊在 1920 年 3 月份的《391》雜誌上[圖67]；畢卡比亞將它複製刊出，並稱為「馬歇爾‧杜象的達達畫作」，但卻遺忘了杜象原作加上的山羊鬚，至今我們所看到的，還經常是畢卡比亞所繪製的、沒有山羊鬚的《蒙娜‧麗莎》。這件名之為《L.H.O.O.Q.》的作品，也是杜象典型的協助現成物，標題就是一種文字遊戲，《L.H.O.O.Q.》若用法語念來，它的諧音：「Elle a chand au cul」，直覺地讓人產生一種奇妙的意會，即「她有個熱屁股」之意，似乎暗含著一種輕褻的玩笑。實際上杜象是藉著一種廉價的現成印刷品以及「達達」破除偶像的觀念，刻意貶抑傳統的經典繪畫，是對於崇高典雅藝術作品的意義提出質疑。

其他如一張面額 115 元，寄給牙醫師倉克（Tzanck）的支票[圖68]，則是一件與真正支票一模一樣的作品，由杜象親手繪製，也是「協助現成物」的類型，這件作品的趣味性則較多於批評。所謂的「協助」（Aidé）乃意味著「加工再製」或「修正」之意。另一件《不快樂現成物》（Unhappy Ready-made）[圖69]，是杜象在得知妹妹蘇珊（Suzanne）嫁給了江‧寇第（Jean Crotti）時送給她的作品，這件現成物並不須人為加工，卻會隨著外在環境的變化而改變他的樣貌，那是一本幾何學的圖書，杜象用繩子將書掛在公寓陽臺上，隨風吹動，由風來翻閱書頁，讓風來選擇問題，並將快樂與不樂的觀念帶進現成品裡。1919 年年底，杜象自巴黎回到紐約，則帶回了一瓶貼有「生理血清」標籤的球形玻璃瓶，稱為《巴黎的空氣》（Air de Paris），送給好友艾倫斯堡做為紀念[圖70]。這個瓶子的造形和標籤極易讓人聯想到《大玻璃》一作「新娘」作品的蒸餾瓶造形，以及九個男人的蘋果模子，中空而會散發出某種氣體。

1920 年，杜象在紐約訂做一扇以黑色皮革代替玻璃的窗戶，他每天像擦皮鞋一般將它擦得雪亮，窗臺上寫著：「新鮮的、法國的、寡婦、窗戶」（Fresh, French, Widow, Window）[圖71]。「新鮮的」寡婦，也即是「活潑快樂的」寡婦。勒貝爾（Robert Lebel）說當時杜象已到達無美感（l'inesthétique），無用（l'inutile）和無理由（l'injustifiable）的境界；的確，至此杜象已可隨心所欲地創作他的現成物，運用詩意的文字而無須添加任何意義，然而人們卻仍在猜測他為什麼封閉窗口，為什麼用黑色皮革，又為什麼名之為「寡婦」？

1921 年的《為什麼不打噴嚏》（Why not Sneeze?）[圖72]，是一件頗具超現實味道的「協助現成物」[27]為凱瑟琳‧德瑞（Katherine Dreier）姊妹所訂購，當時杜象已不再畫畫，只

[26] Claude Bonnefoy, op.cit., p.92.

[27] William S. Rubin: *Dada, Surreaism, and Their Heritage,* New York, The Museum of Modern Art, 1985, 4th ed., p.19.

是隨自己的意思去挑選作品，他撿了一些狀似方糖的大理石、一塊墨魚骨頭和溫度計，全部漆成白色，放置在小鳥籠裡，籠底書寫的文字則映照在底座的鏡子裡，然而德瑞這可憐的女人卻無法接受如此的創作方式，一再轉賣，最後轉到艾倫斯堡手 中。雖然這件作品並非全然是現成品，然而杜象對現成物的運用已愈趨成熟，把它視為語言創作的元素，藉著不同現成物的並置，解構人們先入為主的觀念；鳥籠原本是放置鳥的空間，內容經過一再的轉換，已使觀者無法對籠內之物產生正常狀況的聯想；而大理石方糖的幻覺更是對傳統模擬假像寫真技法的另一項嘲諷。

　　除了「協助現成物」，杜象還發明了一種「互惠現成物」（Reciprocal Ready-made）[28]，有意造成藝術和現成物之間的衝突，他將林布蘭複製畫作拿來做為燙衣板，而讓人有種不知如何界定表現藝術或現成物的兩難。杜象的「現成物」創作除了一些小型作品之外，1938年應超現實主義畫家的邀約而提供一個《中央洞穴》（Central Hall）[圖]73 的裝置構想，將 1200個媒炭袋掛滿威爾登斯坦（Wildenstein）畫廊的天花板上，媒袋內塞了報紙，展場中央擺放了一個電器媒爐，那是會場光線的唯一來源，煤袋下方安裝了一個可以用來撲滅火災的池塘，室內每一角落均以電盤來炒咖啡，讓咖啡滿室飄香，並發給每位參觀者一把手電筒以為照明，整個室內洋溢著濃濃的超現實氣氛，而這項現成物的裝置，倒也成為後來許多裝置藝術、環境藝術和地錦藝術等創作靈感的來源。然而杜象很快地發現毫無選擇的重複現成物的表現是非常危險的，顯然藝術是會令人上癮的鴉片，既是以現成物來掃除這種習性，同樣不能讓現成物創作成為另一種模式，杜象隨時警惕著自己盡量減少製作的數量和嚴格地進行必要的選擇。

[28] Hans Richter: Dada Art and Anti-Art, New York and Toronto Oxford University, Thames and Hudson reprinted, 1978, p.88.

第二章　作品的特質

第一節　文字拼貼與語言遊戲

　　1939 年杜象以「霍斯・薛拉微」（Rose Sélavy）之名出版的小書圖 74，標題叫做《精密的眼科學說，舉凡各式趣味的鬍子與諷刺話語》（Oculisme de précision, poils et coups de pied en tous genres）[1]，是一部玩弄首音誤置（法：contre-pèterie，英：spoonerism）和雙關語的重要著作。書中談到文字遊戲以及雙關語的三個特性：驚愕（surprise），賴仍的錯綜複雜（frequent complexity）和遊戲性（gameiness）。[2] 這裡的「驚愕」與一般推理無關，是文字的使用讓人產生的驚愕，而錯綜複雜則指因字母的消失或移置形成的錯綜複雜現象，也暗示了意義多元的可能。

　　杜象文字的錯綜複雜及其雙關特質，同時也顯示了與創作家雷蒙・胡塞勒（Raymond Roussel）的血緣關係，杜象在觀看了胡塞勒的舞臺劇《非洲印象》之後，便深受劇中舞臺場景的運用和雙關用語所感動。[3] 在江・弗利（Jean Ferry）的書裡，導引了杜象許多胡塞勒的雙關語技法，其隱喻的方式與馬拉梅（Stéphane Mallarmé）、藍波（Arthur Rimbaud）有所不同；胡塞勒字母移置的創作方式其錯綜複雜和雙關暗示有如以下：

Les vers de la doublure dans la pièce du Forban Talon Rouge
（在赤腳跟海盜劇中代演者的韻文）

字母移置之後成為：

[1]　Claude Bonnefoy collection: *Marcel Duchamp ingénieur du temps perdu/ Entretiens avec Cabanne Pierre*, Paris, Pierre Belfond, 1977. p.143.

[2]　Michel Sanouillet and Elmer Peterson (II): *The Writing of Marcel Ducham*, Oxford University, 1973 reprint. p.vi.

[3]　參閱 Jr. Lawrence D.Steefel: *The Position of Duchmamp's Glass in the Development of His Art*, New York & London, Garland Publishing, 1977, p.287.

Les vers de la doublure dans la pièce du fort pantalon rough

（在紅色胖褲管補綻襯裡的蠕蟲）[4]

　　杜象有一次稱他的一些語言是 "morceaux moisis"（一片霉）或者 "wrotten written"
（書寫書寫）[5]，我們知道若將 "morceaux moisis" 換成是 "morceaux choisis"，意思便從
「一片霉」變成了「文集」，那麼這個文字就不再具有嘲諷或遊戲的意味。同樣的 "worte"
與 "write" 只是不同時式的同義字，杜象有意造成字尾的押韻，除了押韻上的順暢之外，
疊字的遊戲性應是他所要表現的特色。就像 "Rongwrong"（亂妄雜誌）"Fresh Widow
French Window"（新鮮‧寡婦‧法國‧窗戶）又或者是 "negro-ego"、"negress-egress"
抑或 "regress" 等字[6]，這些文字的使用均難以找到合理的文法規則，或文字真切的含意。
同樣的任何人皆可以自己揣測的意思來解釋文義，讓自己和文字打成一片。如果需要一個
合乎文法的規則，或許通過杜象在《1914盒子》中的紀錄可以尋得一個律則：

即 $\dfrac{\text{arrhe}}{\text{art}} = \dfrac{\text{shitte}^7}{\text{shit}}$

換言之：arrhe 對 art 就如同 shitte 對 shit。

　　杜象認為那是合乎文法的，在文法性屬上，繪畫藝術是陰性的，於此杜象所要表示
的只是文法的一致性，致於文字是否為約定俗成則不在考慮之列。其強烈的顛覆性格，
已然導引了語言的叛逆，我們將看到他如何朝向再造（re-form）而非改造（reform）語
言，直到最通俗意義的呈現，而與查拉（Tzara），史維特斯（Schwitters）或浩斯曼
（Hausmann）不同；杜象並未回到語言的最原點─基礎音位（elemental phonemes）──
而寧可是一個非常「藍波的過程」[8]；他希望給每個字和字母一個隨機的語意價值，也就
是語言的隨機性（chance）。使文字意義陷入完全的枯竭，玩弄它到最隱密的未開發之地，
最後聲言：全然分離「表現」與「內容」二者之間的關係；即文字的呈現是獨立的，不
受任何內在意義的約束，一些文字透過他們結構上突然的視覺陌生，或其他文字的結合，
他們將會是空的（emptied）而且是自由的（freed）；這個被剝去內容的文字，就像一群
字母的集合（assemblage-of-letters）穿戴新的身份，呈現嶄新的局面。

[4]　Michel Sanouillet and Elmer Peterson, op.cit., pp. vi-vii.
[5]　Ibid.
[6]　Ibid., p.vii.
[7]　Ibid., p.25.
[8]　Ibid., p.5.

在《綠盒子》中杜象提到「玻璃的延宕」（Delay in Glass），標題中使用延宕（英：delay，法：retard）代替圖像（picture）或繪畫（painting），而使得「玻璃上的圖像」變成「玻璃的延宕」；然而「玻璃的延宕」意思並非就是玻璃上的畫像（picture on glass）。在此它只是杜象一個成功的方式，讓人不再想到畫像的問題。而其最理想的方式即是製造一個「延宕」的作品，這個「延宕」亦不代表雙重意義，它寧可是一個重新結合而非表達明確意義的「延宕」；「玻璃的延宕」就如同你能夠說「一句白話詩」或者「一個銀製的痰盂」，一樣不具確定性的意義。這是杜象唯名論「名實不相對應」的另一個表現。

而《甚至，新娘被他的漢子們剝得精光》的「甚至」（même）同樣也是不具任何意義，只因為它的辭性美。杜象刻意地以語言的反含意來表達文字的詩意，對於自己兄弟嘎斯東（Gaston）和雷蒙（Raymond）的改變姓名，很不以為然，覺得他們的名字，已然喪失了原有的詩意。而他卻對自己擁有的原名馬歇爾·杜象（Marcel Duchamp），感到得意，甚至拿來做為創作的題材，如果仔細地把他的著作《鹽商》（Marchand du Sel）唸一遍，將會有種似曾相似的感覺，「馬象·杜·歇爾」重新組合不就成了「馬歇爾·杜象」（Marcel Duchamp），即：

Marcel→Mar＋cel（cel 與 sel 發音相同）

Duchamp→Du｜champ（champ 與 chand 發音相同）

杜象將自己的姓名以蒙太奇（montage）拼貼的手法玩將起來。這些拆解開的文字未必能在字典找得到，因為它本來就不具任何意義，而是重新組合之後產生的新意，是文字遊戲之餘的幽默隱喻，就如同霍斯·薛拉微（Rrose Sélavy）這個名字衍生的意義一般。

1920 年霍斯·薛拉微誕生了，實際上是杜象想藉由更換名字來改變自己的身份，他的第一個念頭便是取個猶太人的名字；杜象從小信奉的是天主教，更換名字之後，無形中就像從一個宗教轉到另一個宗教；可惜，杜象並沒有找到合意的猶太名字，於是興起變換性別的念頭。"Rrose Sélavy" 的 "Rrose" 有兩個重複的字母 "R"，是得自畢卡比亞的一幅叫做《卡可基酸酯之眼》（Oeil Cacodylate）畫作[圖75]的靈感，杜象在這幅作品上簽了 "en 6 qu'habill arrose Sélavy"[9]的文字；句中的 "arrose" 有澆水、灌溉、使潤溼之意，由此而產生 "Arrose c'est la vie"（滋潤吧！這就是生命），以及 "Rose c'est la vie"（愛情即是生命）的雙關語意。曼·瑞（Man Ray）並為杜象的這位變性人物「霍斯·薛拉微」拍了一張照片，[圖76]這張照片曾出現在紫羅蘭香水（Eau de Voilette Belle Haleine，1921）標籤上，香

9　Claude Bonnefoy, op.cit., pp.110-111.及 Marcel Duchamp (I): *Marcel Duchamp Brief an (Letters à) (Letters to) Marcel Jean*, Germany, Verlag Silke Schreiber, 1987, p.16, 47, 77.

水又名 "Elsa Baroness von Freytag-Loringhoven"（耶沙‧巴宏內斯‧丰‧弗萊塔克－羅林后分）[10]。杜象不只在自己的作品及文字標題上做轉置的遊戲，甚至以變性轉置的手法，開自己一個大玩笑。事實上以唯名論的觀點來看，任何附加於其身上的名字，亦無法改變對象本身實質的意義。

　　同樣杜象也對阿波里內爾開了個玩笑，這是典型「協助現成物」的作品，他將一個「沙波林瓷漆」廣告 "SΛPOLIN PAIANS" 故意錯拼為 "APOLINÈRE ENAMELED" [11]，意為「彩繪的阿波里內爾」；圖片中的鏡像還有意地反射出女孩子的頭髮，意味變性的阿波里內爾[圖]77；這件作品完成於 1916-1917 年之間，可惜阿波里奈爾直到 1918 年過世時並未見過此作。

　　早在《火車上的憂愁青年》（Le jeune homme triste dans un train1911）杜象已有將文字遊戲引入繪畫的意圖，"triste" 和 "train" 二字，阿波里內爾稱為「火車裡的憂鬱」，杜象使用了頭韻（l'allitération）的表現方式，以首音字母 "TR" 的相同發音製造標題的文字效果。[12]

　　事實上杜象在文字的運用上對於它的詞性作用還是考慮得相當周詳，例如在《高速裸體穿過的國王和皇后》（Le roi et la reine traversés pas des nus en vitesse）一作裡，杜象後來刻意地將句中的「高速」（vitesse 名詞）改為「矯捷的」（vite 形容詞）[13]；主要是「高速」這個字顯得嚴肅而文縐縐，不若「矯捷的」這個字來得趣味性，它意味著一個人的動作敏捷而有趣。同樣的在《秘密的雜音》這件作品的文字書寫中，杜象為使其具有趣味性而故意將英文與法文雜措，甚至還去掉了一些字母，如欲了解它的原意，得像填空格一般將失去的字母一個個放回，以從中取得趣味，它呈顯了杜象使用文字的錯綜複雜和遊戲性格。至於《噴泉》一作，不論標題從「尿斗」變成「噴泉」，或者簽名從 "Duchamp" 成為 "R. Mutt"，皆是「唯名論」（Pictorial nominalism）觀念的呈現，藉著隱喻手法來褻瀆偉大崇高的藝術殿堂。就像《L.H.O.O.Q.》作品的戲謔嘲諷一般，杜象一方面在《蒙娜‧麗莎》複製圖片上，加上鬍鬚來貶抑這張千古名作，一方面藉著文字《L.H.O.O.Q.》的諧音 "Elle a chaud au cul" [14]，即「她有個熱屁股」，以此來達到冒瀆文化偶像的目的。

[10] 參閱王哲雄，〈達達的寰宇〉，《歷史神話‧影響：達達國際研討會論文集》，臺北市立美術館，民 77，第 81 頁。

[11] Anne d'Harnoncourt and kynaston Mcshine: *Marcrel Duchamp*, The Museum of Modeen Art and Phildelphia Museum of Art, Prestel, 1989, p.281.

[12] Claude Bonnefoy, op.cit., p49. and Michael Gibson: *DuchampDada*, France, NEF Casterman, 1991, p.182. and Jean-Christophe Bailly: *Duchamp*, Paris, F.Hazan, 1989, pp.25-26.

[13] Claude Bonnefoy, op.cit., pp.59-60.

[14] Sarane Alexandrian: *Surrealist Art*, London, Thames and Hudson,1970, p.35. and Serge Lemoine, translated by Charles Lynn Clark: *Dada*, Paris, Hazan, 1987, p.64.

　　杜象的另一幅作品《你……我》（Tu m'）[圖78]，這是他自 1913 年以來，五年之後，再度於畫布上執筆的一幅綜合性作品，其中涵蓋了以往畫作的觀念；作品描繪了一系列的菱形色票，並勾勒出帽架、腳踏車輪、開瓶器投射的影子、「三個終止的計量器」、手繪的裂口痕跡，以及別在裂口造形上的一個實體別針，畫中一隻手指著右前方的方塊造形，似乎在敘說著一系列情愛故事，這是結合繪畫，現成物，透視，空間投射而略帶說明意味的象徵性作品，畫面同時具備了實物投影和寫真幻像的三種表現方式。標題雖然僅只 "Tu m'" 二字，卻如同畫面一般具備多重的涵意；在 "m'" 字母的背後，你可以隨意加上任何具有母音開頭的動詞，如 "Tu m'aimes" 意為「你愛我」，而 "Tu m'emmerdes" 則成了「你令我厭煩」。[15]呈現了標題的廣大幅員性格，以及由觀賞者賦予作品的多元解釋。

　　1920 年，杜象寫了一通拒絕「達達」沙龍展的電報給寇第，杜象辯稱拒絕的原因是為了使用雙關語，電報原意是 "Peau de balle"，意為「什麼也沒有」，但拼的字是 "Pode bal"，意思卻成了「腳的舞會」；這是兩個發音完全相同但意義卻風馬牛不相及的雙關語。杜象只辯說：「我當時沒什麼特別有趣的東西可以展出，況且我不知道這個展覽是怎麼一回事。」[16]

　　1924-1925 年之間，杜象與阿雷格黑（Marc Allégret）、曼·瑞合作了一部電影《Anémic Cinéma》，字面上的意思是「乾巴巴的電影」，杜象並以這兩個文字做為片頭設計[圖79,80]。其靈感來自 "Anémic" 正是 "Cinéma" 文字的倒拼。通過字母的置換將產生一些視覺和觀念上的有趣現象，而這也是杜象文字遊戲的另一種表現。

　　杜象似乎對「門」或「窗」的題材也極感興趣，1927 年當他住到拉黑街（Larrey）11 號工作室的時候，在那兒他設計了一個可以交錯關閉的門[圖4]，兩扇門的框架成一直角，而這傳奇的發生，真正的目的是抓住法國諺語「一扇門必須既開且關」（Il fant qu'une porte soit ouvert ou fermée）[17]之惡名昭彰的虛偽謊言。這也是杜象對於嘲諷性語言文字所投注的另一種關注。

　　1913 年，杜象的《音樂勘正圖》（Erratum Musical）[圖81]則是以隨機方式從法文字典選出了 "imprimer" 這個動詞，意為「印刷」，並以字典上的說明文字做為歌詞，又自帽

[15] Jean-Christophe Bailly, op,cit., p.56.

[16] Marcel Duchmp (I): *Marcel Duchamp Brief an (Letters à) (Letters to) Marcel Jean*, op.cit., p.16, 48, 77.及 Claude Bonncfoy, op.cit., p.112.

[17] Marcel Sanouillet et Elmer Peterson: *Duchamp du Signe*, Paris, Ecrits Flammarion, 1975, p.22. and Michel Sonouillet and Elmer Peterson (II): *The Writing of Marcel Ducham*, op.cit., p.10. and André Breton: Le Surréalisme et la Peinture, Gallimard, 1965, p.92.

子中以隨機方式抽取音符，譜成一首三部合聲的曲子[18]。這是杜象另一種隨機式的文字拼貼創作。

　　1914 年的《斷臂之前》，是在雪鏟上添加了 "In Advance of the Broken Arm" 的英文字，這是現成物與文字的首次結合，它的文字並不具任何意義；然而這兩種完全不相干對象的結合所造成的奇異效果，乃與立體主義要求繪畫與文字一致性的立意有所不同，而具有文字拼貼的意思；正如馬克思·恩斯特（Max Ernst）所言：「拼貼可以說是兩種異質元素的鍊金術，欲祈達到它們偶然結合的效果，則全然在於一種無目的、無關心的自由心態。」[19]而這不也和杜象在《霍斯·薛拉微》印刷現成物中呈現的文字遊戲一般，二者有其異曲同工之妙。

　　何以一個字彙以新的內容重新裝填，會呈現完全嶄新的局面？杜象之所以如此地改變，為的是要結束一切，他的文字再造就如同站在人類歷史的開端，藉著遊戲性與巧妙的操作過程，重新創造新的語言，而那些語言的再造，卻也嶄現了杜象幽默風趣的天性。誠如布賀東說的：「杜象甚至能在系統陳規之中製造樂趣。」[20]

　　1920 年代的超現實主義者宣稱：「不要再繞著文字打轉了，做愛去吧！」這個描述似乎在述說著杜象的《Rrose Selavy》文字作品及其聚集的雙關語和文字遊戲，在那兒我們發現現代文學裡最快樂、最智巧的聯結與分離；至於那些帶著呻吟和吼叫的現代作品，對於杜象來說並不是超凡的，反而像是蹩腳男生的幽默。

第二節　隨機與選擇

　　1913 年，杜象以隨機方式從帽子裡抽取音符，譜成一首三部合聲的曲子─《音樂勘正圖》，歌詞同樣由字典中隨機選出，於此，杜象已開先引進了「隨機」創作；即便是最早提出隨機性（chance）製作法則的阿爾普，其隨機性作品，也到 1916～1917 年之間方才出現；阿爾普（Jean Arp，1887-1966）是根據機會法則，將撕碎的紙張自空中落下，依據落下的位置重新安置，呈現曖昧不明的抽象圖形；而另一達達詩人查拉（Tristan Tzara）則是隨意將報紙上的文章切割成單一字母置於袋中，再依抽出的先後次序構成一首偶然詩（accidental Poem）。我們可以從三者之間找到他們相同的特質，那就是「隨機性」。就像「達達」（Dada）一辭的命名也是自字典申隨機取得。

[18] Cloria Moure: *Marcel Duchamp*, London, Thames and Hudson, 1988, op.cit., p.15.

[19] 同前，參閱王哲雄，〈達達的寰宇〉，第 78 頁。

[20] Michel Sanouillet and Elmer Peterson (II): *The Writing of Marcel Ducham*, op.cit., p.6.

　　事實上我們在杜象的標題文字和一些印刷現成品中，已找到許多文字拼貼的實例，而這個「拼貼」就建立在「隨機」的特質上，他賦予每一個文字或字母一個隨機的語意價值，有意讓文字的意義陷入完全枯竭，使其呈現的樣貌與內容全然分離，重新創造意義，這乃是杜象「唯名論」（Pictorial nominalism）衍生的觀念，「唯名論」換言之也即金山未必就是金子的山，而獨角獸指的也未必是獨角的野獸。超現實主義畫家馬格麗特（René Magritte）也從這個觀念發展出他的創作模式，馬格麗特使用了「圖像謬誤」相對應的文字表現。[21]例如 1962 年的《這不是一只煙斗》（Ceci n'est pas une pipe）圖82，畫面出現了一只煙斗，而文字卻告訴你「這不是一只煙斗」[22]；一個可以具體描述的物體形像，不久卻發現該物體並非所指，也即是維根斯坦說的：「借用文字表示某物或某種特殊的意義是不可信的。」[23]在此，杜象似乎顯得比馬格麗特的包容性還大，他不只要造成前一個意義的不置可否，如同《噴泉》（fountain）一作：是噴泉也好，尿斗也罷；是穆特（R. Mutt）做的，還是霍斯‧薛拉微（Rrose Sélavy）的作品？是鹽商（Marchand du Sel），還是杜象（MarcelDuchamp）？文字本身已不受內在意義約束，你可以賦予它任何名稱。就像《祕密的雜音》，作品上附加的文字：「P.G. ECIDES DEBARRASSE LE. D. SERT. F. URINS ENTS AS HOW. V.R. COR. ESPONDS……」[24]此處的文字結合英文‧法文，以及缺了字母的單字，如欲理解它的語意，還須考慮語法合乎常理與否，缺了或換了字母的又是那些？杜象希望給每個字和字母一個隨機的語意價值，透過他們結構上突然的視覺陌生，或與其他文字的結合，形成了「空」（emptied）與「自由」的（freed）特性，這些被剝去內容的文字，就如同一群字母的集合（assemblage-of-letter），重新擁有新的身分，嶄現新的局面，它可以放棄意義，也可以創造意義。就像《你……我》（Tu m'）一作，在這個標題上，你可以打開字典將任何含有母音字首的動詞置於"m"後，造成多元而無窮的解釋。無怪乎杜象喜歡「三」這個數字，因為「三」代表無窮無盡的變化和無數之意。

　　杜象最具的代性的隨機性現成物應是 1913 年的《三個終止的計量器》圖9，那是三條一米長的繩子沾上膠後，分別自一米高度的位置落到塗有藍色油彩的畫布上，並依其落下之後形成的弧度剪裁，黏貼於玻璃上，形成三條曲度不同計量尺，用以量度《大玻璃》中新郎模子的毛細管，並將之存放於一米長的木盒中，稱為「貯藏偶然」（conserver le hasard）或「罐裝機運」（canned chance）[25]，顯然杜象除了要創造隨機性之外，還要掌握隨機。

[21] 李明明著，〈馬格麗特式幽默的剖析〉，《藝術學》第三期，臺北，藝術家，民 78 年 3 月，第 178 頁。

[22] James Harkness Translated and Edited: *This is not a Pipe*, University of California, 1984, pp.15-18.

[23] Angelo de Fiore 等撰，楊榮甲譯，〈馬格麗特〉，《巨匠週刊》100 期，臺北，錦繡，1997/5/14，第 10 頁。

[24] Claude Bonnefoy, op.cit., p.49.

[25] Ecke Bonk inventory of an edition translated by David Britt: *Marcel Duchamp The Portable Museum/The*

在《大玻璃》作品中，「玻璃」本身的透明性，也意味著對整個環境的包容，它可以隨機接納任何外在情境成為作品的一部份，玻璃中的透視線條與觀賞人物或物件對象的重疊，將造成另一種幻象空間。圖 83,84。杜象為了製造篩子的迷宮而讓玻璃聚積了數月的灰塵，並塗上油漆予以定著，無疑的這就是一種隨機的掌握；此外，玻璃右上方九個經玩具槍試射出的分散點，更是隨機性的典型創作。「九」是「三」倍數，同樣意味著多數的意思。1962 年這件作品於布魯克林美術館展出之後，運回途中意外地碎裂，杜象於五年後拆封方才得知，卻為這不意的碎裂表示滿意，認為那正是他想獲得的隨機效果，竟然是在無意中實現，也讓《大玻璃》於偶然情境中完成；「偶然」攪亂了秩序，也使得一切的意義更為豐富。

杜象送給妹妹蘇珊的《不快樂現成品》也是隨機性創作的一個類型。掛在陽臺上的書，隨風吹動，讓風來翻動書頁，讓風來選擇問題，最後也讓風來撕碎；你似乎可以感受到風的情感和心緒，感受到風發出的不快樂的聲音。杜象創作每件現成物作品，總賦予它某種觀念，發現它，並選擇了它。杜象說：「是不是動手做已不重要，重要的是你選擇（chose）了它，一個生活中的東西，給予它新的標題和觀點，並為這個物品創造新的觀念（thought）。」[26]然而杜象又如何在五花八門的物件中挑選出想要的東西？他說：「那要依物件而定，通常我會緊盯著他看（look），一個物件的選擇是非常困難的，因為到了第十五天，你不是喜歡就是討厭，你必須以冷漠（indifference）的態度去面對，就如同你沒有美的感覺，選擇現成品總是以視覺的冷漠為基礎，甚至完全沒有好壞的品味（goût）。」[27]，「就像機械製圖一樣完全不帶任何品味，因為已將傳統成規置之度外。」[28]而杜象也注意到毫無選擇是很危險的，因為藝術就像會上癮的鴉片，當你一再重複做同樣的事情，又會回到因襲的老路，喪失隨機性的原始魔力和直接性。杜象甚而讚美林布蘭（Rembrandt）：不以個別對象做為選擇，而只是接受他發現的對象之獨特本質。[29]因而能夠跳脫古典選擇性以及現代純粹形式理論的窠臼。

「隨機」就如同一個事物開端，一個刺激，一種多元的可能，就像「巴黎朱羅大街」（Jura-paris）[30]那個前燈的小孩往前摸索的無限性與不定性，而選擇卻是刻意的要來掌握這

Marking of Boîte-en-valise de ou par Marcel Duchamp ou Rrose Sélavy, London, Thames and Hudson, 1989, p.218. and claude Bonnefoy, op. cit., p.78.

[26] Calvin Tomkins (II): *The Bride and the Bachelors/Five Master of the Avant-Garde*, New York, Penguin Books, 1976, p.41.

[27] Clande Bonnefoy, op.cit., p.80.

[28] Ibid.

[29] Jaseph Masheck edited: *Marcel Duchump in perspective*, PrenticeHall, 1975, p.14.及傅嘉琿著，〈達達與隨機性〉，《達達與現代藝術》，臺北市立美術館，民 77，第 136 頁。

[30] Jura-Paris（地名），杜象在去信馬歇爾‧江時曾經提及：他和阿波里內爾和畢卡比亞夫婦一塊遊歷此地，並將此遊歷印象寫成〈五個前燈的小孩〉參閱 *Marcel Duchamp (I): Marcel Duchamp Brief an (Letters à)*

不確定性，就像杜象最後還是要找個《白盒子》（The White Box）來裝載〈一個無限〉（A l'infinitif）。在他的西洋棋遊戲和創作上，同樣的流露出如此的遊戲規則；杜象一生喜歡下棋，兩位哥哥是他西洋棋的對手，早年的《棋戲》圖30 是描繪一家人午後玩棋的景象，隨後一連串《下棋者肖像》及習作的繪畫圖85,86,87,88，畫中人物是杜象的兩個哥哥圖89，是一個棋者透過對方臉頰所看到的，它已成為畫像上不可或缺的部份。杜象很得意自己通過立體主義各種不同表現方式當中，找到了他最喜愛的「棋戲」，他發現藝術與西洋棋之間有著莫大的關聯性，雖然有人說西洋棋是一種科學，但是當遊戲者面對它時，藝術卻從那兒走了進來。

對杜象而言，下一局棋就如同設計一種東西或構築某種機械那般有趣，棋局中的一舉手一投足都能刺激他的想像。杜象一生參加過無數的西洋棋賽，對西洋棋痴狂，並受過嚴格的訓練，曾經是世界性比賽的奪標者。1924 年，他改良了一項可以讓賭者「沒有輸贏」的輪盤賭具系統，又設計了一種賭博遊戲債券——《蒙地卡羅輪盤彩券》（Monte Carlo Bond），彩券圓盤圖中由曼·端（Man Ray）拍攝的對象，滿臉泡沫且延伸到頭頂，形成一對山羊角的造形，這件以拼貼方式製作的「協助現成物」，經彩色石版印刷且複製了 30 份，成為最早實例的「複製藝術」（multiple art）[31]。

1932 年杜象與維大力·哈柏斯達德（Vitaly Halberstadt）合著了一部關於棋藝的複雜論文——《對立與聯合方塊終於言歸於好》（et les cases conjuguées sont réconciliées），這部書後來成為經典之作。圖91 對於這個標題頗富超現實詩意的著作，杜象給予一番詮釋，他說：「『對立』（l'opposition）是容許你做這或做那的活動系統。『聯合方塊』和『對立』是同樣的東西，卻是更新的發明，只是給一個不同的名字罷了，自然的，老前輩總是與新人起爭執。之所以加上『言歸於好』，是因為我發現一個可以消除彼此對立的系統，或許下棋者對於終局棋局如何解決並不感興趣；那是很可笑的。然而這並不涉及到世上還有三、四個人像我和哈伯斯達德一樣做如此的試驗，我們一塊寫書。甚至連棋手們也不看那本書，因為那樣的問題在人的一生之中只出現一次，這是棋局最終可能出現的問題，但卻如此地幾近於烏托邦（utopique）的罕見。」[32] 從這段文字可以窺見杜象設計這個棋局，實際上有著層層的觀念暗示，先是老前輩與新人的口角，意味著傳統與時代的對立，杜象在釋出破解道理之餘，卻得不到青睞，和朋友三、兩人孤獨而堅毅地投下最後賭注，只因為他們相信自己可以掌握那唯一的偶然。杜象藉著棋局暗示一個通往宇宙不可知的廣大世界，棋子的無窮變化預示了隨機可能的大千世界，而對棋局終了單一可能性的追求，更意味著杜象企圖掌握「偶然機率」的強烈動機。

(Letters to) Marcel Jean, op.cit., p.10, 18, 49, 79.

[31] Eddie Wolfram 著，傅嘉琿譯，《拼貼藝術之歷史》（History of Collage），臺北，遠流，1992 初版，pp.132-135。

[32] Claude Bonnefoy, op.cit., p.135.

　　杜象對於抓住「偶然現象」的興趣，應與他對輪盤賭的愛好關係極為切近。或然率的數學研究來自於 17 世紀法國數學家巴斯卡（Blaise Pascal）和費賀麻（Pierre de Fermat）等對於賭博的研究，並因而發展出現代或然率的機會法則論。將數學或然率應用到生活之中，甚至協助科學家分析原子分裂機分裂出來的原子粒子，甚而借用它分析遺留在照相底片上如小雞爪痕般的細紋現象；這種對自然現象的分析，就如同杜象對於《灰塵的孳生》現象的掌握一般，顯然杜象已然把此一數學或然率的觀念應用到作品上。或然率對數學家而言是百分比的問題，是事件發生的頻率，而它卻是真真實實地為人類解決一些機率上的問題。另一法國數學家拉伯拉斯（Pierre Simonde Laplace）亦提到：「或然率的產生源自於賭博，但他已發展成為『人類知識中最重要的對象』。而所謂或然率研究，即是對同一現象，預言的可能性和機會等的掌握。」[33]我們可以理解杜象何以在他研究棋局輪盤賭之後，對於他的現成物創作和文字拼貼，一再以隨機方式呈現，並試圖抓住某種機會現象，正如他之所以喜歡棋戲一樣，因為棋戲是一種富於「選擇性」（choix）的空間遊戲。

第三節　機械圖式與光學實驗

　　杜象在選擇現成品的時候，基本上是持以視覺冷漠的態度，完全不帶任何好壞的品味，對他來說「品味」（goût）其實就是：一種習慣，一種你已經接受的事物的重複。[34]當你對某件事物一再的重複時，無形中就已形成了品味，也因為如此，杜象甚至要求自己選擇現成物必須有所節制，以免造成習慣，因襲成性，再度成為另一種品味。並以機械圖式來代替具有美學形式，有色彩的繪圖製作。

　　1911 年《火車上憂愁的青年》這張畫的連瑣畫作，已然暗示了運動中的機械裝置，青年矯柔造作的哀傷，以嘲弄方式暗喻引來奇妙的感覺，此後機械式影像更容入了杜象的繪畫創作，他的才智賦予機械幻想的生命。《下樓梯的裸體》同樣是一件經由分析立體主義轉向機械的有機形態作品，是富有生命心靈的機械主義作品（psycho-biological mechanism），隨後的《咖啡研磨機》更是在畫作上添加了暗示旋轉方向的圖解形式箭頭，無形中杜象已為自己開啟了一扇窗戶，那是一種新的繪圖方式，一種略帶說明意味的機械

[33]　David Bergamini 原著，傅溥譯註，《數學漫談：偶然世界中的勝算，或然率與機會的魅人遊戲》，（美：Time life），1970，第 130-147 頁。

[34]　原文：Une habitude. La répétition d'une chose déjà acceptée. 參閱 Claude Bonnefoy, op.cit., p.80.

圖式畫作，也是首次以「機器」做為表現對象的實驗性之作，它不同於立體主義的詩意，也與未來主義主張普遍動力論的動態現象大異其趣。隨後的（單身漢機器），已完全擺脫傳統的繪圖方式，而以機器的幾何平面圖取而代之。

　　1913 年的《腳踏車輪》是首度以協助現成物方式表現的「機器動體」裝置，也是杜象對裝置藝術最原創性的貢獻，腳踏車輪倒置懸插在橙子上，當車輪旋轉時，投射光影亦隨之變化，並顯示出奇特的幾何圖像，也因此被認定為「動力藝術」（Kinetic Art）[35]的先導，導引了 1920 年《迴轉玻璃圓盤（精密光學）》（Rotary Glass Plates "Precision Optics"）的產生[圖92]也開啟了 1960、1970 年代的歐普及動力藝術。[36]

　　《迴轉坡璃圓盤》[圖92]是一件由五塊玻璃串連的作品，玻璃上劃有黑白線圈，依大小次序以同心圓方式裝在金屬輪軸上，從圓心角度望過去，有如一塊玻璃，當馬達轉動時模糊的線圈交疊，產生一種視覺的幻覺空間。杜象這件作品是與曼·瑞合作的裝置，曼·瑞也因馬達的失控，險些被一塊破裂飛散的玻璃劃傷，而這件作品也將人類的視覺經驗，推向畫框之外。此後杜象對光學產生了興趣，1923 年的《帶有螺旋的圓盤》（Discs Bearing Spirals）[圖93]一作，便在視覺上產生如開瓶器般的螺旋效果，由一些離心圓圈交疊而成。1925 年《乾巴巴的電影》（Anémic Cinéma）[圖79,80]同樣也是藉由視覺轉動的七分鐘黑白影片，是與曼·瑞及阿雷格黑合作的，片頭上的文字 "ESQUIVONS LES ECCHYMOSES DES ESQUIMAUX AUX MOTS EXQUIS" 成螺旋形排列，字意上顯然是說「逃避愛斯基摩人的瘀斑到美妙的文字」。整段文字採取了同語發音的文字遊戲創作方式；句中的 "ESQUIVONS"、"ECCHYMOSES"、"ESQUIMAUX" 以及倒過來的 "MOTS EXQUIS" 發音幾近一致，而同於 "Anémic" 與 "Cinéma" 的遊戲手法，自此拍攝電影也成了杜象表達視覺的一種方式。杜象說：「電影特別使我愉悅乃是由於它的視覺層面（côté optique）。而我在紐約，將不再製作轉動的機器，我對自己說：『為什麼不去轉動膠卷呢？』像這樣拍攝電影我並不感興趣，這是一種讓我們達到視覺效果更實際的方法。」[37]這段期間，杜象還與畢卡比亞、曼·瑞、薩提（Eric Satie）和克雷賀（René Clair）合作拍攝了一部達達式的電影「幕間曲」（Entr'acte）。[圖94-97]杜象扮演的是一個赤裸的亞當，身上只有一片無花果葉，留著一撮假鬍子，另一俄國女子貝勒蜜蝶（Perlmutter）扮演夏娃，也是全身赤裸，在那兒亞當愛上了夏娃，這是杜象情慾主題的另一種表現。另一個場景是畢卡比亞拿著水管走過來，猛然地將水柱沖向正在樓頂下棋的杜象和曼·瑞，極盡達達破壞之能事。

[35] David Piper and Philip Rawson: *The Illustrated Library of Art History Appreciation and Tradition*, New York , Portland House, 1986. op.cit., pp.169, 180.

[36] Ibid.

[37] Claude Bonnefoy, op.cit, p.118.

　　1935 年，杜象又從《乾巴巴的電影》視覺轉動物體發展出一系列的旋轉浮雕，包括《日本魚》（Japanese fish/ Rotoreliefs series）^{圖98} 和《燈》（Lamp/ Rotoreliefs series）^{圖99}，那是一種隨機的透視實驗，加上繪有圖形的離心圓，以俯、仰兩種方式觀看，均會產生如實物在其中旋轉的三度空間視覺幻像。杜象的這些實驗曾經引來一些專家的興趣，甚至有位眼科醫師為他證實，那是用來矯正單眼人視力的圖像，藉以造成立體空間的感覺。稍早（1918 年）杜象曾有一件小型玻璃，是兩件隨身攜帶的「旅行雕塑」之一（Sculptures de voyage），另外一件則是橡皮製的物件。小玻璃後來也破了，這件作品取了一個複雜而帶有文學意味的標題，叫做《一隻眼睛，靠近（玻璃另一面）注意看，大約一小時》。（À regarder [l'autre côte du verre] d'un œil, de près, pendant presque une heure）。[38]，^{圖100} 圖上金字塔形的幾何圖樣以及旋轉玻璃的平面透視圖，暗示了這件作品與《大玻璃》和《玻璃旋轉盤》二者之間的關係。而其標題更讓人聯想到杜象晚年的作品《給予》（Étant donnés）在門上所開的洞眼。

　　杜象從事這些視覺實驗，無形中似乎讓他從一個反藝術者搖身變為光學實驗的工程師，但杜象卻說：「如同做為一個工程師，我只不過是把買來的東西發動罷了；吸引我的是『轉動』的觀念（l'idée du mouvement）……」[39]顯然杜象的實驗，雖然是視覺的，但也只不過是為了某一「觀念」而製作，事實上那也正是《大玻璃》中「精密光學」主題觀念的延伸，杜象不喜歡完全沒有思維的東西，他認為觀念最終必須超越視覺。《大玻璃》中的《眼科醫師的證明》（Témoins oculistes）^{圖61,62} 事實上就是杜象光學實驗的證明，這件工程花了他六個月的時間，所謂的「證明」，就是一些光學圖表（tableaux d'optique），為眼科醫師所用，杜象將之複寫、鍍銀，再轉印到《大玻璃》的右上方，使得這件長達八年（1915-1923）的大玻璃作品，也算告一段落。

• 空間的轉換

　　杜象的《大玻璃》除了上方銀河、氣流活塞是屬於繪畫性的圖形之外，整個大玻璃幾乎都以機械幾何圖解方式製作，從《巧克力研磨機》到《在鄰近軌道帶有水車的滑槽》（Glider Containing a Water Mill in Neighbouring Metals）^{圖101}，《九個蘋果模子》（Nine Malic Moulds）^{圖102,103} 的位置安排，還有〈篩子〉、〈剪刀〉以及右方的《眼科醫師的證明》，無一不是採取幾何學透視空間的安排和投射觀念。這或許與數學家巴斯卡（Blaise Pascal）的「投影幾何學」（ProjectiveGeometry）有所關聯，那是一種依照種種角度使影像投射到廉幕上的數學分科以及透視法的研究。[40]

[38] 此作標題文字書寫於玻璃上，Ibid., pp.101-102.
[39] Ibid，p.110.
[40] 同前，參閱 Bergamine, David 著，傅溥譯註，《數學漫談：偶然世界中的勝算，或然率與機會的魅人遊

　　而杜象對幾何學的興趣，或許源自於早年與「黃金分割沙龍」的接觸，「黃金分割」是自古代而起的一個理想比例的數學公式，這群畫家們對於這個公式幾近於神魂顛倒，並以精確的幾何學來策劃他們的畫作。希臘時期的幾何學和笛卡爾（René Descartes）的幾何學，都談到了「Ｎ度空間」幾何學的特殊現象。所謂的「Ｎ度空間」即是一種超越長、寬、高等三度空間的空間，那是無法畫出想像的幾何圖形或曲面的數學。[41]數學家高斯（Carl Friedrich Gass）的學生黎曼（Bernhard Riemann）解釋所謂的「Ｎ度空間」幾何學，即是：它雖然無法以眼力識別，卻可藉由抽象方式推想而出，亦即由長度構成的『一度空間』到長、寬的『二度空間』平面，再到具有長、寬、高的『三度空間』立體形式，進而推廣到多元的『Ｎ度』空間；以此類推即可將三度空間加上時間而成為四度空間。[42]愛因斯坦（Albert Einstein）更引用高斯和黎曼觀念倡導四度彎曲宇宙的存在，而這個四度即是指：長、寬、高三度之外，加上「時間」。[43]1911-1912 年間，阿波里內爾有一次談到「空間」的問題時提到：「幾何是空間的科學，它的體積與關係決定了繪畫的法則與規律。至今，歐幾里德幾何學的三度空間滿足了噪動的偉大藝術家對無限的思慕。今日，科學家並不把自己限制在歐幾里德的二度空間裡。畫家很自然的受到導引，一種是直覺的被牽引，他們讓自己專心致力於空間的各種可能性，如果以時髦的美術用語來說，便是所謂的四度空間……顯然第四度空間已從三度空間蘊育出來；它代表著空間的浩瀚在任何時刻都能達到的永恆。空間本身即是無限的……。」[44]阿波里內爾的這段話，可說是幾何空間在藝術發展上提綱挈領的註解，也是杜象亟思經營的理念。

　　杜象在《綠盒子》中對於第四度空間多所記錄，杜象曾嘗試著去閱讀波弗羅斯基解釋空間、直線、曲線的文字，他想到投射的觀念，也思索這看不見的四度空間，杜象運用了黎曼的類推方式，認為三度空間的物體可以投射二度空間的影子，以此推測，三度空間也可以成為另一個四度空間的投射，而《大玻璃》裡的新娘就是建立在這個推理上，是一種四度空間物體的投射。當然也由於玻璃的透明性，造就了Ｎ度空間的可能性。而玻璃下方的「透視空間」和投射的「眼科醫師證明」皆暗示了一個三度空間以及玻璃隨機環境所產生的多元可能空間。同樣的「旋轉玻璃盤」、「拼貼的現成物」也似乎意味著向外開拓另一度空間的觀念，是一種空間的轉換（transformer）。杜象之所以欣賞棋戲之美，無疑的是由於棋戲有如超越三度空間的隨機性創作，他說：「『美』即是一種表情動作的想像。」[45]棋

戲》，第 131 頁。

[41] Ibid., p.152.

[42] Ibid., p.160.

[43] Ibid., p.168.

[44] Fry, Edward F. 著，陳品秀譯，《立體派》（Cubism），臺北，遠流，1991，第 145 頁。

[45] 原文："Beauty was the imagining of movement of gesture."(as in the Large Glass, for example)。參閱 Gloria

戲對杜像來說，是一種空間的位移，像機械般的遊走於方格的上方，而它也總是喜歡賦予這些機械般的棋子詩意的想像。杜象在《大玻璃》的空間觀念顯然來自幾何學的「深度切割」（inframince）、「表面幻象」（surface apparition）、「切割」（section）、「轉換」（transformation）以及「鏡子」（mirror）反射等觀念。「深度切割」（或譯「次微體」或「細微粒」基本上是取其無限延伸和極薄的意義；當一個三度空間被二度空間切割，就如同《下樓梯的裸體》被無形空間切割一般，杜象引用了基本平行論（elementary parallelism），將走動的裸體切割成無數的空間塊面；同樣的在《大玻璃》中，玻璃極薄的透明性亦可將一個看不見的四度空間，切割成許多的連續體，這就是所謂的「深度切割」；杜象對「深度切割」做了個比喻：其有如「吞雲吐霧」一般，是兩種氣體的結合。

When	當
the tobacco smoke	抽煙時
also smells	同時也聞到
which exhales it	那個呼出的
the two odors	兩種氣味
are married by	結合在一起
infra-slin	細微粒的[46]

inframice（adject）	深度切割的（形容詞）
pas nom-ne	非名稱
jamais en faire	從來不做為
un substantif	一個名詞

| l'œil fixe phénomène | 眼睛凝視現象 |
| infra mince | 深度切割的[47] |

　　杜象說：「深度切割其實是個形容詞，它已經不再當作是個實質的名詞。而『表面幻像』則是一種較具體的『實在』與『自然』的呈現，如《大玻璃》經由透視所產生的空間

Moure: *Marcel Duchamp*, op.cit., p.23.

[46] Michel Sunouillet and Elmer Peterson edited (II): *The Writing of Marcel Ducham*, op.cit., p.194.

[47] Craig E.Adcock (I): *Marcel Duchuamp's Notes from the Large Glass An-Dimensional Analysis*, Michigan, UMI research press Ann Arbor, 1983, p.37, 122.

幻覺即是。」[48]杜象並意圖利用鏡子的投射觀念造成空間的轉換，例如在《乾巴巴的電影》中"CINÉMA"與"ANÉMIC"即有意造成如同鏡子的反射效果，其間所形成的微小差異，即是一種深度切割的現象。而《彩繪的阿波里內爾》畫面中的女子反射於身後的鏡子中，也是來自於這個觀念。《旋轉浮雕》也是一種空間轉換的運用，它可以讓平面的東西產生體積感，一隻平面的魚，因觀察角度的不同或手的轉動而產生如在水中游動的視覺幻覺。圖98

　　杜象將這些數學上的觀念全轉換到作品和文字上，由於他的不斷變換，無怪乎被稱為「轉換的工程師」，而這種變換往往是相互關聯的，就如同《大玻璃》中的文字敘述：「裸體的『延宕』（en retard）似乎意味著《給予》（Étant donnés）的『早到』（en advance）。」[49]杜象以一個副詞「甚至」（même）來做為轉換的工具，「甚至」這個單字在此成為一個連接點，它同時是對於「延宕」與「早到」兩個時間有效的投射──即便杜象對於《大玻璃》本身時間的界定常是模稜兩可的。

第四節　情慾的隱喻

　　杜象的作品有許多是以情慾為主題或隱涵於其中，從早年以繪畫描寫的《灌木叢》（Le buisson）圖104、《春天的小伙子和姑娘》及隨後一系列「新娘」的主題、《八玻璃》、到晚年的《給予》，以及送給妻子蒂妮（Teeny）的結婚禮物等具性徵的雕塑；《幕間》中的亞當夏娃、《門，拉黑街11號》、《新鮮寡婦》中兩葉封閉的窗戶和以"Rrose Sélavy"為題的嘲諷性作品；甚至，從巴黎帶到紐約送給埃倫斯堡的一個貼有生理血清標籤的禮物──《巴黎的空氣》，皆隱涵著情慾的意象。

　　裸體畫一直是杜象喜愛的主題，1911年《春天的小伙子和姑娘》圖11是在一系列以生活環境和人物肖像描寫之後，有自覺的朝向個人自由表現的探索，並將其源源不絕的幻想以隱喻手法注入其中；「春天」意味著畫中男女快樂地沐浴在情愛的春天裡，他們展開雙臂，迎向天空，在和煦的陽光下，映照著遠處樹下跳躍的人物；那被透明球形包圍的人物，上方頂著一株陽具般的大樹，來自下方是個類似陰陽同體的人物，倚在一處有著女性陰部造形的斜坡上，那球形似乎意味著錬金術（Alchemy）中的蒸餾瓶。這張畫藉著圖像

[48]　參閱 Rudolf E. Kuenzli and Francis M. Naumann edited: *Marcel Duchamp: Artist of the Century* 及 Craig E. Adcpck (II): *Duchamp's Eroticism: A Mathematical Analysis*, London, Combridge, 1989, p.154.

[49]　Jean-Francois Lyotard: *Les transformateurs Duchamp*, Paris, éditions galilée, 1977, pp.38-40.

（iconologic）暗喻的手法描寫出男女間的愛慾，畫中的蒸餾瓶造形在以後的「新娘」作品中亦再度出現[105]；而那略帶幽默趣味的《巴黎的空氣》[70] 想來也是源出於此。此外杜象的「霍斯‧薛拉維」女性扮像[76]，那意味著陰陽同體的意念，似乎也可經由此作中找到他的出發點。在費歐賀（Angelo de Fiore）等人描寫杜象的著作裡，更將這幅畫中有如鍊金符示[106] 的造形，比喻為杜象與其手足之間的亂倫之愛。[50]進而讓人聯想到杜象送給妹妹蘇珊的《不快樂現成物》是由於她的結婚。然而如此以圖像學的角度來強加解釋現實人物中的愛戀情愁似嫌粗糙，令人有種強說愁之感。杜象在卡邦納的訪談中，也否定了《不快樂現成物》與婚姻象徵的關係。他說：「我從來沒有想過這一點。」[51]他只覺得把快樂與不快樂的觀念帶進現成物是件有趣的事。

機械造形圖式、裸體與鍊金術的意涵，同時也是杜象與立體主義之間永遠的隔閡，杜象並不希望自己只是一位從空間、時間來客觀反應現實的畫家，機械是他擺脫傳統技巧的試金石，而裸體則是他感覺的對象，鍊金術是導引他深入議題的思維方式。超現實主義畫家恩斯特在一次談及拼貼藝術時，即引用了「鍊金術」這個名詞，把鍊金術當做一種思維模式，而非只是狹隘地代表兩性之間亂倫的結合。他說：「我們可以將『拼貼』解釋為兩種或多種異質元素的鍊金術複合體，以期獲得他們偶然的對應結果，這個結果並非執意的要導向它的混亂，而是以一顆靈敏的心，以不合邏輯、無目的或有意的意外來表達到他的效果。」[52]

從《春天的小伙子》到《被矯捷的裸體穿過的國王與皇后》再到《新娘》，直到《甚至，新娘被他的漢子們剝得精光》一路的發展，似乎都是杜象情慾主題的另一形式改變。《被矯捷的裸體穿過的國王與皇后》是杜象自棋局中得來的靈感，杜象把創作這幅畫當作是一種趣味和諷刺的聯想，這些裸體矯捷地穿梭於國王和皇后的四週，不自覺地讓人放棄單一國王與皇后的聯想，而產生多元可能的想像。

《從處女到新娘》和《新娘》兩件畫作的局部構圖裡，可以發現鍊金術中蒸餾瓶的造形，以及其他像棒狀細管等具性象徵的結構[105]《新娘》的一部份後來被採用為《大玻璃》的主題之一。在《大玻璃》中，被吊起來的處女，即是《新娘》的部份構圖，新娘通過三個氣流活塞將她的慾念傳給了男人，這個慾念是由一系列的文字所組成，它們牽引著活塞並形成三個一組的暗語，這些字母和暗語是由吊起來的女人搖控著，三個活塞且被一個肉色的銀河般的東西包圍住，這來自新娘的慾念與男人傳送的噴霧在玻璃右上方的九個噴

[50] De Fiore, Angelo 等撰，Bellantoni, Giuliana Zuccoli 總編，黃文捷譯，〈杜象〉（Duchamp），《巨匠美術週刊》第 52 期，臺北，錦繡，1993 年 6 月，第 8 頁。
[51] Claude Bonnefoy, op.cit., p.105.
[52] 同前，參閱王哲雄，〈達達的寰宇〉，第 78 頁。

點處相遇，液化的噴霧被來自下方具有轉換意味的「光學稜鏡」[53]所反射而穿越新娘的衣服，這衣服是愛人冷卻劑的象徵，意味著對那熾熱情感的減溫。《大玻璃》下方象徵男人機器的《巧克力研磨機》是一個路易十五風格的圓盤基架，其上頂著三個研磨巧克力的滾桶，機器的自動轉換意味著男人自行研磨巧克力的自主性。左方水磨機由一個瀑布式的鍊條所起動，這鍊條是個操作滑行的起動架，「照明瓦斯」（亦即誘發性氣體）自此傳送出去，並控制著剪刀的活動。後方的九個男人模子代表愛神之子，這些來自各行各業的男人，他們都一致地穿上制服，其中空膨脹的身體充塞著誘發性氣體，身上的性徵位置被連接成一多邊形，誘發性氣體從中釋出，而水磨機也似乎就在一旁吟誦著單調的連禱文。[54] 圖 63,64

《大玻璃》從表面的機械圖式觀察，並不容易體會它有任何情慾的象徵。標題的「甚至，新娘被他的漢子們剝的精光」（La Mariée mise à nu par ses célibataires, même）極易讓人聯想到隱含情慾的剝衣動作，雖然杜象刻意的以「甚至」這個副詞來擾亂視聽，但其語音的雙關性，"même" 不也正是 "m'aime"（愛我）的諧音，雖然杜象說那只不過是個詩意的副詞罷了！弦外之音卻是帶動整個句子進入另一種情境的關鍵詞彙，由於是副詞而非名詞，更增添了它的可變性。

杜象承認「情慾」在他作品中的份量，通過《新娘》一作，他提出了對情慾的看法，杜象說：「……情慾是一種內含物（contenu），如你想擁有，情慾不會是開放的，這並非意味著它不再暗示，而是一種氣氛的流露，情慾是一切的根本，是不受阻礙的。」，「我深信情慾，這是舉世皆知的普遍情事。如你願意，它甚而可以取代文學裡所謂的象徵主義、浪漫主義，然而那是迂腐的，若依此種說法，（情慾）就成了另一個『主義』（isme）。或許你會告訴我浪漫主義也有情慾，倘若人們把情慾視為最根本的，首要的目的，那麼，抓住主義的形式—它就是個派別。」[55]杜象認為情慾是每個人情感的自然流露，非外力所能駕御，雖然那是全世界普遍的現象，卻不能以迂腐的眼光把它當作是一種主義，那只不過是對某種形式法則的崇拜，與派別無異。杜象並不願意為情慾下定義，他認為那是人們隱藏性的一種本能，是不能被強制的，他說：「就讓人們竭力地主動來揭露吧！我發現這是非常重要的，情慾是一切的根本，但由於社會規範所致，人們不再談它。情慾是個主題，甚

[53] 「光學稜鏡」是杜象始終未完成的單元，且由於單身漢機器技能上的不足，原本應集中到透視消失點的液化噴霧，最後被分散為九個噴點。

[54] 大玻璃文字圖解取自杜象的《新娘的面紗》（The Bride's Veil）。參閱 Michel Sanouillet and Elmer Peterson Edited: *The Writing of Marcel Duchamp*, op.cit., pp.21-22.及 Octavio Paz: *Marcel Duchamp Appearance Stripped Bare*, New York, Arcade, 1990, p.41 與 Jennifer Gough-Cooper and Jacques Caumont: *Ephemerides on and about Marcel Duchamp and Rrose Sélavy*, London, Thames and Hudson, 1993, p.41.

[55] Claulde Bonnefoy, op.cit., p.153.

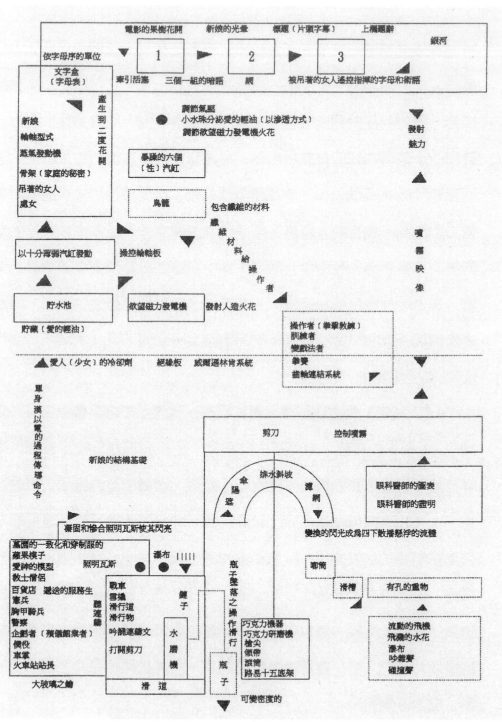

圖63《大玻璃》過程敘述圖，參閱圖3，49，50。

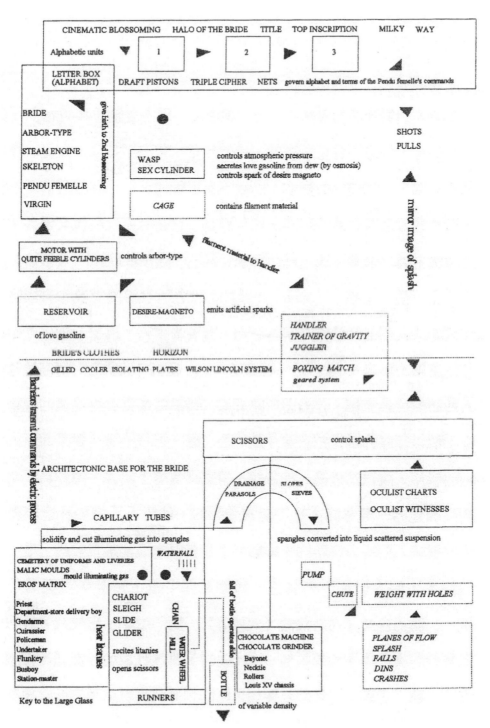

圖 64《大玻璃》過程敘述圖，參閱圖 3，49，50。

而寧可是個『主義』到目前，它是我做《大玻璃》一切的根本，它使我免於回到既有的理論，美學的或其他。」[56]雖然杜象並不願意把情慾當作是一種「主義」，然而若要他選擇回到傳統美學或舊有社會規範，那麼他寧可把情慾當作是一種主義，《大玻璃》因它而顯得生動有內涵，然而長久以來，宗教的禁慾卻讓原本自然的生息，無端地被披上罪惡之名，認為那是異教的色情的。德國哲學家尼采（Nietzsche, 1844-1900）對於基督教的禁欲曾經提出強烈的看法，他認為對於人類現實存在的動物性，不能清醒的面對，只是一味鎮壓，那是對於人類自由的壓制，他認為基督教從未真正理解異教徒的看法，那不是一種宗教，而只是倫理的說教，一種由人類構想出來的一套對應事物的看法。尼采獨衷於希臘文化，因為那個社會到處可以看到「野蠻性」和「惡的動物性」，神和人一樣都是有血有淚、有愛、有妒忌的；在尼采看來，「文化只不過是人類意識之外的一層覆蓋，在它下面的動物性須要找尋一個適當的出口，而非一味地壓制。」[57]而《大玻璃》也因人的慾望，使得不具意義的裝置，生動起來。杜象承認情慾是他著作《大玻璃》的根本，並因此而免於回到傳統理論或美學的窠臼。在此，我們看到了杜象與尼采觀念之間的切近，尼采說：「基督教的一切都建立在假設之上，神的存在、靈魂的不滅、聖經的權威、啟示等，都是疑問，我試著否定這一切……我們內在意識自幼受各種印象或老師父母培育出堅韌的癖性，因此並非僅靠議論或意志的一個念頭便得以輕易動搖；動搖那些習慣的力量、理想的要求……」[58]他們都試想要跳脫威權的桎梏，習氣和非人性的假道德。

　　早年杜象對於情慾的表達是潛藏的，並不若後來率性直接，1947 年他為超現實主義畫展設計的「請觸摸」（Please touch）圖 12，那是一件容易引起真實幻覺的泡沫塑膠乳房，作品呈現杜象對於傳統繪畫之視覺寫真的嘲諷。在他看來，傳統寫真即使再真實，也不可能有如觸覺感受那般真實。1950 年的《女性葡萄葉》圖 13 則是一具腹股溝的模型，這件作品並不純然是假像幻覺（trompe-l'œil），它直覺地讓人聯想到九個男人模子的中空特質，充塞著誘發性氣體，而其標題的故意呈現反意，似乎也是杜象「圖畫唯名論」的另一個例子。1954 年送給妻子蒂妮的《貞節的楔子》圖 15，則使用了鍍鋅石膏和柔軟塑膠兩種不同材質，結合做成三度空間的模子。1951 年的《標槍物》圖 14 也是一件鍍鋅的男人陽具模子，上頭簽了「標槍物」（Object-dard）和姓名。杜象的「模子」除了情慾的象徵之外，他套模印出的東西，乃存在著一種「現成物」的觀念，而與雕塑不同，他甚至可以複製，這也是我們為什麼不把杜象的作品稱為雕塑的原因。這些三度空間的東西，顯然也是《大玻璃》某些

56　Ibid., p.154.
57　Herbert Mainusch 著，古城里譯，《懷疑論美學》，臺北，商鼎，1922 初版，第 29 頁。
58　Nietzsche 原著，劉崎譯，《上帝之死（Der Antichrish）／反基督》，臺北，志文，民 78 再版，第 28-29 頁。

觀念想法的延續，雖然杜象在他的作品上，經常以標題來混淆視聽，卻也經常暗示著童貞，結合與不能結合，準備行動等性意識的弦外之音。

　　從 1946 年起到 1966 年這段期間杜象一直默默地製作一件與《大玻璃》一樣複雜的作品——《給予：1.瀑布、2.照明瓦斯》（Étant donnés）：1. La chute d'eau. 2. Le gaz d'éclairage.）[107,116] 及 [16,17] 這件作品可視為《大玻璃》的延續，其中〈瀑布〉和〈照明瓦斯〉皆來自大玻璃的觀念，代表「水」和「誘發性氣體」的象徵，而製作上，也是玻璃的空間投射和電影的投射觀念而來；玻璃上的《新娘》乃是假設有一「四度空間」物體投射到玻璃上，產生有光影的三度空間「新娘」；至於電影的投射，除了三度空間體積感之外也增添了時間性而產生四度空間的動感現象。《給予》一作乃是另一種多媒材投射空間的裝置，它的材料包括舊木門、毛皮、樹枝、電燈、漆布、玻璃、馬達等現成物；木門上有兩個小孔，觀者可以透過小孔看到一面牆，這面牆和小孔之間是個暗房，透過牆的缺口可以看到一幅如幻似真的風景圖，就在前方灌木叢裡躺著一個裸女，雙腿岔開，手執照明瓦斯。顯然杜象是利用光學實驗裡的空間投射觀念在製造另一種視覺空間的幻覺，我們很容易聯想到那個《注意看，一隻眼睛，靠近，大約一小時》的作品。而杜象早年的油畫作品《灌木叢》[104] 和裸女也再度被引用。《灌木叢》擷取了中世紀和印度肖像畫的象徵，將處女比喻為女神，而「灌木叢」則意味著神祕荊棘叢生的荒地。[59] 杜象這一系列作品從《灌木叢》、《春天的小伙子和姑娘》、《大玻璃》到《給予》構成了他整個情慾主題的發展；《灌木叢》的處女、《春天的小伙子和姑娘》中的兩性人、《大玻璃》的新娘和單身漢……，杜象對情慾的表達總是模稜兩可，就如同他在《美麗的氣息》面紗水（Belle Haleine, Eau de Voillette）[117,118]，[76] 的協助現成物一般，既是男又是女，既是杜象又是霍斯·薛拉微。[119,120] 而鍊金術中的蒸餾瓶則體現了他亦陰亦陽的雙重認可。

第五節　幽默與反諷

　　布賀東在《黑色幽默文集》（Anthologie de l'humour noir）裡談到：「以些許扭曲的物理和化學定理，來解決杜象作品裡的『因果關係』（connection）和『可能性』（possibility）的真實問題，始終是個惱人的根源。無疑的，導引杜象創造性表現領域和方法的發現，在未來將被努力地呈現在嚴正的編年史上，後代子孫也會做出系統的努力來追溯杜象思想的

[59] Angelo de Fiore 著，黃文捷等撰，《杜象》，第 32 頁。

潮流與趨勢，審慎地描述在他心靈裡探索祕密寶藏的曲折之路，通過他那罕有的冷漠與平靜，不也正是那個時代精神的顯現，所謂深入感知現代之路的一個極深的祕門，在那兒幽默所含藏的，就如同在他作品所呈現的一般。」[60]由此可以理解，「幽默」乃是杜象作品裡隱含的重要特質。通過它將是了解杜象作品的關鍵環節。「現成物」和「語言遊戲」無疑的就是杜象幽默特質的寫照，其強列的顛覆性格，導引了作品的嘲諷特質和語言的叛逆；杜象以現成物的非藝術性格來達到對傳統崇高藝術的抗辯，以無意義的意義取代有意義的意義，並藉著過人的智慧和豐富的文化基奠，提出對傳統因襲的質疑。

如同他在《L.H.O.O.Q.》作品圖[19]所呈現的，將現成物「蒙娜・麗莎」的印刷複製品，嘲諷地畫上兩撇鬍子和山羊鬚，刻意貶損古典、傳統藝術，對高雅藝術提出質疑；藉著廉價印刷現成品的結合，表達對傳統美學和偶像的顛覆，玩弄文字使其原有意義完全陷入枯竭，賦予一個字面上毫無意義的標題，並從發音的連結上達到褻瀆與反諷。

同樣的在《噴泉》一作裡，杜象以「唯名論」的手法，將一個倒置的「尿斗」取名「噴泉」，尿斗的公共性，一下子轉換為莊嚴藝術殿堂的座上賓。杜象一方面快樂地玩弄他的文字遊戲，卻也不忘藉用這個大眾現成物諷喻保守的藝壇。1962 年杜象寫信給友人漢斯，里克特（Hans Richter）時，曾說道：「當我發明現成物時，原想揶揄美學的，而新達達卻拾起我的現成品，從中發現了美，我把晾瓶架和小便池丟向他們做為挑戰，如今他們卻承認它的美而大加讚賞起來！」[61]，「如果任何人想從這些現成物找到美學的樂趣，或許可以讚美晾瓶架的節奏和腳踏車輪的高雅。但是當他面對著小便池時，可就不會保有相同的態度，要是他仍舊如此，那麼就讓他去吧！」[62]這是杜象的反應，里克特如此寫道。杜象的嘲諷是對既定價值的質疑，他那不拘常軌的創作，經常意味著對傳統的不信任。早年《下樓梯的裸體》的機械化造形即是對立體主義的嘲諷，杜象瞧不起他們那講求合乎理性的追隨，他發現立體派畫家顯然缺乏幽默感，至少他們的藝術是憂鬱的，他不參與立體派無窮無盡的討論和極端嚴肅的議題，那些頑固拘泥的理論令他厭煩，而他也因此獲得一個懷疑和不信任的名聲。

對於形式主題的曖昧難解，乃是另一種杜象型的嘲諷，如《矯捷的裸體穿過的國王與皇后》，讓人無法理解何以裸體要穿梭於國王和皇后之間，到底是以裸體來襯托國王與王后，抑或假藉國王與皇后之名，做為表現裸體的障眼法？《大玻璃》的標題「甚至，新娘

[60] 原文引自 André Breton: *Anthologie de l'humoir noir*, p.221.Michel Sanouillet and Elmer Peterson (eds.), op.cit., p.5.

[61] 李賢文發行，《西洋美術辭典 (II)》，臺北，雄獅，第 615 頁。及王林著，《形態學》，臺北，亞太，第 199 頁。

[62] Hans Richter: *Data Art and Anti-Art*, New York and Toronto Oxford University, Thames and Hudson reprinted, 1978, p.88.

被他的漢子們剃得精光」，杜象以「甚至」這樣一個副詞，曖昧地表示情慾主題的最終結果，並將這張製作稱之為「玻璃的延宕」，而這個「延宕」（en retard），同樣是以「唯名論」的手法，取代「繪畫」或「素描」等相應的名詞；然而時間的延宕，似乎也意味著從「處女到新娘」的另一個弦外之音，暗示著單身漢在情感上的挫折。也由於這些種種，無怪乎杜象被稱為「錯失時間的工程師」（Ingénieur du temps perdu）。

　　杜象送給蒂妮的禮物——《女性葡萄葉》，也是一件與標題呈現相反意象的腹股溝造形，這個做法，似乎並不希望人們猜透他的內心，他總是不願直接的告訴人們：他在做什麼？似乎那樣就失去幽默感和趣味性，如同在《秘密的雜音》裡，對於作品裡面發出來的聲音，杜象也表示：「到現在我還不知道那是什麼東西！」顯然的他似乎想保留艾倫斯堡所放進的那個秘密。

　　「雙關語意」是很接近杜象模稜兩可特質的一種嘲諷，杜象乃藉由發音產生不同形式語言的對應，例如前面提及的《L.H.O.O.Q.》，由於它的發音，產生了歧異的對應文字 "Elle a chaud an cul"，這句話直譯的意思是：「她有個熱屁股！」，而杜象卻以巧妙的手法，罵人不帶髒字地標出了五個字面毫無任何意思的字母，強姦了古典崇高的偶像。

　　杜象的另一個名字「霍斯‧薛拉微」（Rrose Sélavy），從語音上產生的聯想，它可能是 "Rose c'est la vie !"，意為「愛情就是生命！」另一個影射則可能成為 "Arrose c'est la vie !"，即「灌溉吧！這就是生命！」二者皆為情慾的顯現，杜象為自己取了這樣的名字，並由曼‧瑞為他拍下以此為名的女性扮相照片，似乎意味著鍊金術中男女同體的兩性人，他把玩笑都開到自己身上了，這個可以忽兒男、忽兒女的變換現象，顯然存在著《大玻璃》中「轉換」的觀念，杜象就如同一個轉換器（transformateur）隨時在變化。

　　《門，拉黑街11號》[圖]4 也是來自一個諷嘲式的法國諺語：一扇門是既開且關的。[63]這其中也隱含空間轉換的概念，亦即你可以藉由「門」，從一個空間進入另一個空間，「門」是他們之間的一個間隔面（interval），當門打開時，兩個空間界面形成一個難以分辨的無限薄的「深度切割」（infamince），當你從甲空間進入乙空間時，他們的差異性是非常小的，而在這裡形成一個瞬間的轉換。杜象經常像這樣抓住某個觀念，運用現成物和語言很巧妙的轉置在他的作品上。

　　同樣的，《新鮮寡婦》[圖]71 這個杜象請木匠製作的一扇推開式的窗戶，窗戶的玻璃換上了黑色毛皮，兩頁窗門緊閉，杜象將標題上的四個文字（Fresh, French, Window, Widow）重新組合之後，形成兩組雙關語：「新鮮的寡婦」（Fresh Widow）與「法國的窗戶」（FrenchWindow），這是一件快樂的現成物，杜象說：「『新鮮的寡婦』就是『機靈的寡婦』

63 Ardré Bredon (II): *Le Surréalisme et la Peinture*, op.cit., p.92.

（veuve délurée）！」[64]意味著寡婦的活潑伶俐和快樂。杜象在這件作品上，已能清鬆幽默地表達他的觀念和自由地運用文字的轉換。

　　同樣的杜象也構想了一件「不快樂的現成物」，是送給妹妹蘇珊的結婚禮物，一本幾何學，讓她掛在陽臺上，任由風吹日曬，藉著自然環境的改變，來表達現成物的快樂與不快樂。這件作品實已顯現了「偶發藝術」（Happening）的雛形。由風來選擇的快樂與不快樂，實際上是人的快樂與不快樂；藉著風的隨機特性表達個人的幽默，或甚而是對婚姻的嘲諷，就像散落的書頁一樣的不快樂。

　　透過隨機創作而產生幽默效果的，在杜象作品中出現最多的應是「現成物」的選擇和文字遊戲，以及「現成物」創作過程中有意的意外。如同布賀東所提及的：杜象甚至能夠在系統陳述規則當中製造樂趣，介入其中。而這個規則的真實性顯然是有答案的，就像《三個終止的計量器》圖9；一條一米長的直線從一米高度水平落下，其扭曲變形就如同它的預期，並且創造了一個測量長度的新形態……。杜象稱這樣的幽默叫「肯定的嘲諷」（affirmative irony），而其如同對立於另類的「否定的嘲諷」（negative irony）。[65]

　　布賀東舉了《三個終止的計量器》為例，做為杜象隨機性創作的代表，同時指出杜象這種有意掌握意外性的特質，是為「肯定的嘲諷」。杜象同時把它的計量器收在木盒子裡，稱之為「罐裝的偶然」（hasard en conserve）。當杜象把細線從高處落下時已全然無所謂原則或偏見，他是以最公正無私的方式去自由的建構或破壞，並給予這些隨機的線形公平的認可。對於這樣無所謂的行為，杜象認為「那是沒有答案的，因為沒有任何問題。」[66]這種幽默的感覺就是「達達」，就如同他的《不快樂現成物》，風對於書中的每一篇每一頁是無所謂原則或偏見的，它是以最公平的方式自由的建構或摧毀，由風來選擇他的快樂與不快樂。這種漠不關心（indifférence）的態度就是杜象所說的「超越的嘲諷」（meta-irony）。同樣的對於雙關語（puns）和首音誤置（spoonerism）也全然是超越滑稽的。

　　杜象的幽默感並非來自於家庭，他說：「我的母親是最憂愁的人，由於重聽，因而顯得有點憂鬱。我的父親有個幽默小巧的外型，哥哥們也有一點，我不曉得幽默來自何處？真的，我總是恨生活的嚴肅，當你從事於非常嚴肅的議題之時，使用幽默，雖然能夠被諒解，不過我認為那是一種逃避。」[67]誠如杜象自己所說，幽默是他逃避嚴肅議題時的方式，

[64] Claude Bonnefoy, op.cit., p.113.

[65] Michel Sanouillet and Elmer Peterson (eds.): *The Writing of Marcel Duchamp*, op.cit.,p.6. 原文參閱 André Breton: *Anthologie de l' humour noir*, p.221.

[66] 原文：I l n' y a pas de solution parce qu' il n'y a pas de problème。參閱 Yves Arman: *Marcel Duchamp plays and wins joue et gagne*, Paris, Marval, 1984, p.104.

[67] Calvin Tokins (I): *The World of Marchel Duchamp*, Time-Life, Books, 1985, op.cit., pp.13-14.

而那些所謂嚴肅的議題、真理或確定性的東西，只會造成人們對單一體系的過度熱誠而形成生活當中的信念；這也即是杜象所說的「信仰」或「相信」（croyance）。然而對於從事藝術工作的人來說，那並非好事。誠如尼采所言：「不斷改變信念，乃是人類文明一項最重要的成就。」[68]而這種改變，對藝術創作來說，即是一種對習俗習慣的改變，也就是杜象所謂的「品味」，品味一旦被確定，「美」也將成為絕對性的觀念，而衍生出「美」與「不美」、「藝術」與「非藝術」，以及「好品味」與「壞品味」標準的建立，是一種絕對性性的肯認與否定，而杜象的幽默與嘲諷就是要挑動這種嚴肅而確定性的議題，於系統陳述規則當中製造樂趣，藉由作品的隨機作用，造成系統信念的分離，跳脫因循陳規，以非邏輯非意義取代形式規範。因此，「嘲弄」是對系統陳規的質疑，一種代替批評的批評，以「可能性」（possibility）來化解確定性。

[68] Herbert Mainusch 原著，古城里譯，《懷疑論美學》，第 116 頁。

第三章　思想背景與創作觀念

第一節　思想背景

一、詩人與象徵主義

　　阿波里內爾（Guillaume Apollinare, 1880-1918）說「杜象是走出傳統美學的人。」[1]布賀東也提到：「我們的朋友杜象，的確是最有才智，同時也是二十世紀許多主要麻煩人物中最令人頭痛的一位。」[2]像杜象這位具高度智慧，性格冷漠、神秘、疏離而略帶優越感的人物，的確難以聽到他對藝術家的讚美之辭，然而他卻告訴皮耶賀・卡邦納：「我很喜歡拉弗歌（Jules Loforque）……真的很喜歡……」還有馬拉梅（Stéphane Mallarmé）、藍波（Arthur Rimbaud, 1854-1891）他們都是杜象欣賞的象徵主義詩人，胡塞勒（Raymond Roussel）對語言的挑戰性，也讓他刮目相看。終身收藏他的作品的好友艾倫斯堡，早年也是意象詩人，而他們都是帶給杜象創作靈感的人物。在杜象作品裡，那些「詩意的」文字，隨機語言，嘲諷和處處顯現的革命特質，幾乎可以從他們身上找到相應的可能。至於什麼是詩意的文字，杜象在提到「存有」（法：être，英：being）這個概念時，同時也對什麼是詩意的字做了說明，他強烈的表示不喜歡「存有」這個字，認為那是人類杜撰出來的一個概念，就像「上帝」是人類杜撰的一樣。他說：「（存有）不，一點也不詩意，這是一個基本概念，在現實裡完全不存在（existence），我是如此地無法承認，但人們卻堅信它，沒有人想過不相信『我在』（Je suis）這個字，不是嗎？」杜象並舉了另一個例子，他稱詩意的字應該就像是疊韻的、半諧音的文字遊戲，他非常喜歡像《大玻璃》裡使用的「延宕」，那意味著對每件事情顛倒的說法或意義被扭曲。[3] 1911 年《火車上憂愁的青年》（Jeune

[1] Claude Bomfoy collection: *Marcel Duchamp ingénieur du temps perdu / Entretiens avec Cabanne Pierre*, Paris, Pierre Belfond, 1977, p.64.

[2] Michel Sanouillet et Elmer Peterson (II): *The Writing of Marcel Duchamp*, Oxford University, 1973 reprint, p.7.

[3] Claude Bonnefoy, op.cit., p.156.

homme triste dans un train），杜象已然將詩意的特質注入其中，他矯柔造作的描寫自己的哀傷，意圖藉著繪畫嘲弄自己，將幽默引入，作品標題上出現的「哀傷」（triste）和「火車」（train）兩字，均是以 "tr" 為首而發音接近的字母，這是杜象詩意文字的首度出現，阿波里內爾稱這幅畫叫「火車裡的憂鬱」（Mélancolie dans un train）。[4]從那個時候開始，對於作品，杜象力求的就是詩意文字。

　　1911 年秋天，杜象畫了三張速寫述說拉弗歌的詩集。第一件是《又來此星辰》（Encore à cet Astre）圖 39，為艾倫斯堡所有，現今藏於費城（Philadelphia）美術館，畫中展示一個美麗的裸體爬上飛行的星辰，是一張自然形體的繪畫，杜象說：「至少它展示了一些肉體。」[5]當他為拉弗歌的詩作速寫時，已有上昇裸體的想法，從而又開始思索下降的裸體，杜象描述道：「當那些女孩們降落長長的星空時，一道音樂長廊出現了！」[6]他覺得那是很有趣的嘗試，杜象非常喜歡拉弗歌，雖然在為他畫插畫之前，對文藝界並不熟悉，只是看了一些書，特別是馬拉梅（Mallarmé）的書。杜象尤其喜歡拉弗格在《道德傳奇》（Moralités légendaires）中的幽默，他說：「道德傳奇雖是散文，卻和他（拉弗歌）的詩一樣具有詩意，我很感興趣，那有如象徵主義的一個出口。」[7]

　　象徵主義（Le Symbolisme）是 19 世紀產生於歐洲的文藝運動，大約起於 1875 年左右至 20 世紀初，法蘭西是象徵主義的起源地，也是最具代表性的國家；波特萊爾（Charles-Pierre Baudelaire）[8]是詩壇上最被敬重的先驅，而以魏崙（Paul Veraine, 1844-1896）、藍波和馬拉梅為最具代表性的詩人。19 世紀末自然主義承繼過去科學觀察手法，描寫市民靡爛頹廢的生活及勞動生產者，另一方面一些寄居於都市的流浪貴族，對於現實生活的空虛感到絕望，終而沉醉於心靈的追求，形成所謂的「印象主義」潮流，而在抒情詩中稱為「象徵主義」。象徵主義詩人的典型不是退化城市的流浪漢即是過著如貴族生活的頹廢藝術家，像波特萊爾，藍波，馬拉梅和魏崙……，那是一種對現實的反動，這現象倒與 1929 年美國經濟大蕭條的那一段日子很類似，杜象談到那個時候，他說道：「你知道，沒有人曉得日子怎麼過來的，我從未有過任何人給的月薪，從某個層面來說，那的確是非常波西米亞（bohème）的，有點鍍金、奢侈，但還是波西米亞式的生活。往往，沒有錢也沒有什麼了不起，甚至比現今美國的生活更容易，朋友們都非常幫忙，生活不須要巨大的花費，棲息在寬敞的住

[4] Claude Bonnefoy, op.cit., p.49.

[5] Carvin Tomkins (I): *The World of Marcel Duchamp*, Time-life Books, 1985, p.15.

[6] Ibid.

[7] Claude Bonnefoy, op.cit., p.50.

[8] 波特萊爾（Charles-Pierre Baudelaire, 1821-185），法國現代派詩人，重要詩集為 1857 年的《惡之華》，以及 1869 年《巴黎的憂鬱》等著作，他被認為是西歐思想感情寫作轉捩的作家，尤其是詩歌和藝術理論，象徵派詩人都自稱是他的繼承人。

所裡；我再也不能說『我真倒霉，生活得像隻狗！』完全不能說。」[9]而我們也嗅到杜象與波特萊爾的生命形態是那麼的相似，波特萊爾終其一生都過著波西米亞式的流浪漢生涯，這位巴黎的詩人，生活浪蕩；他離群索居，刻意讓自己孤獨；他憤世嫉俗，蓄意嘲諷；傲笑人生，對宗教叛逆；他使醜惡變成魅力，有時也愛上虛無。在一篇《狗與香水瓶》的散文裡，波特萊爾描述那可憐的狗：「當牠把香水靠近那油濕的鼻子，狗兒驚惶地後退而吼叫！」他寫道：「啊！可憐的狗，假如我曾經給你一包糞便，你原會帶著狂熱聞嗅而吞食掉的；若此……絕不要向牠們奉獻激怒牠們的香水，而是要給牠們精選的垃圾。」[10]這篇短文以嘲諷的手法描述狗的喜好，卻是對審美價值的批判，就如同香水之於狗的吸引力，反不如一堆「精選的垃圾」。而當杜象拋出「尿斗」時，新達達（Neo-Dada）的藝術家們不也接受了它的美；相映於波特萊爾的「假如我曾經給你一包糞便，你原會帶著狂熱聞嗅而吞食掉的。」這乃是波特萊爾預想到的可能結果，對於杜象來說，他似乎在心裡嘀咕著：「假如我給你一個尿斗，你會帶著狂熱聞嗅而擁抱它?!」他們都在創造一個否定的嘲諷；如果說他們之間還有什麼差異？或許就在於杜象把「懷疑」的特質引進創作的母題。

藍波和魏崙是另一創作類型，他們的作品帶有對日趨崩潰舊社會的暗示，而杜象也認為藍波的作品是具有革命性的，他17歲的作品《觀看者的信》（Lettres du Voyant）已能意識到透過詩中有理由的錯亂，使自己成為觀看者。在《醉舟》（Le Bateau Ivre）裡便充分顯現了聲音與視覺、物質與抽象的錯亂混合。在他題為《母音》（Voyelles）的十四行小曲《"A"黑、"E"白、"I"紅、"U"綠、"O"藍……》[11]一作將造形、色彩、聲音交互轉換形成錯亂的感覺，而杜象的「首音誤置」和「雙關語」的文字遊戲無疑的就是來自這種聲音的靈感，誠如馬拉梅所說的：「象徵主義」乃致力於從音樂奪回其財富，並從法國詩的束縛中解放出來。[12]馬拉梅開始將排字樣式和聲音結合，他以字的排列組合粗細大小視為音調，成為口頭朗讀和節奏的要素。[13]對他而言，一首詩即是一首交響曲；為了去除習慣用字的沉悶他決定只保留音樂性，而在文字上雖同意習慣語義，更喜愛使用引申義以遠離推理邏輯。1897年他發表的〈骰子一擲永不能破除僥倖〉（Un coup de des Jamais

9　Claude Bonnefoy, op.cit., pp.99-100.

10　Charles-Pierre Baudelaire 原著，胡品清譯，《巴黎的幽鬱》（Le Spleen de Paris），臺北，志文，民74再版，第43頁。

11　Alfred de Musset / Charles-pierre Baundelaire 等著，莫渝編譯，《法國十九世紀詩選》，臺北，志文，民75，第307-308頁。

12　Jacques Nathan、渡邊一夫編著，孔繁雲編譯，《法國文學與作家》（La Littérature et les Écrivains），臺北，志文，民65初版，第195頁。

13　莊素娥著，張芳薇等編輯，〈達達的排字式樣——傳統？或反傳統？〉，《歷史・神話・影響：達達國際研討會論文集》，臺北市立美術館，民77，第166頁。原文參閱：Phlllp B. Meggs: *A History of Graphic Design*, NewYork, Viking peguin, 1987, p.105.

n'abolira le hasard）被認為是阿波里內爾立體詩的前導。[14]在此所顯現的，是詩的神祕不可解及造成文字的零亂排列和無意義。馬拉梅這種粉碎文法章句結構的方式無疑是一種自由詩（le vers libre）的創作。杜象說：「我很喜歡馬拉梅，意義上他比藍波簡潔，雖然這讓了解他作品的人可能覺得太簡單了；他和秀拉（Seurat）的印象主義同屬一個時期，當我對他還不甚了解時，極有興趣去認識詩裡所謂可聽到的聲音。這不是韻文或思維的簡單架構，他吸引了我。藍波也是，到底是個印象主義者。」[15]同樣的拉弗歌在作品表現上也極力創造新字，推開邏輯、使用對比，最後不再講求韻律，終而成為印象主義自由詩的先導。可惜英年早逝，27 歲即揮別塵世。拉弗歌、馬拉梅、藍波在文字音韻的自由化，對視覺聽覺的冥合，以及形式邏輯的轉變，無疑的是杜象隨機性文字拼貼的最大暗示。波特萊爾在文字上講求韻律，字斟句酌，基本上與杜象追求的「詩意的」形式乃是相距甚遠的，然而他那種不受限制的想像，對資本主義世界的反抗和對清規戒律的嘲諷，對曖昧模糊情感的暗示和一生過著波西米亞式的城市浪人生活，毋寧是杜象另一種潛意識生命形態的投射。

二、達達與超現實主義

　　杜象與達達主義的首次接觸是從查拉（Tzara）的《安替比林先生的第一次天堂奇遇》（La première aventure céleste de M.Antipyrine）開始，大約是 1916 年底至 1917 年之間，查拉將這本書寄給了杜象和畢卡比亞，但那個時後他們還不能理解「Dada」是什麼意思，後來畢卡比亞到法國，杜象才從他的來信中得知。在此之前他們兩位已在攝影家史提格利茲（Alfred Stieglitz, 1864-1946）的《291》雜誌[圖121]成為達達反藝術的精神體，畢卡比亞在這個雜誌的前《攝影作品》（Camera Work）雜誌[16]，曾嚴肅的寫下一篇〈美學評論〉（Aesthetic Comment）為杜象那件惡名昭彰的《下樓梯的裸體》重新定位，而他自己也在《291》上發表了反藝術論調的機械圖。1917 年 1 月《391》於巴塞隆納（Barcelona）創刊，每月發行；「391」並不具任何意義，如果有，大概也只是加起來是「13」吧！畢卡比亞後來到了蘇黎士（Zurich）並在那兒出版了一期《391》，那是第八期[圖122,123]，並在此正式宣告了與達達的關係[圖123]，畢卡比亞回到美國之後將雜誌定名為《391》，這也是達達精神首

[14] 同前，參閱 Alfred de Musset / Charles-pierre Baundelaire 等著，莫渝編譯，第 259 頁。
[15] Claude Bonnefoy, op.cit., p.183-184.
[16] 史提格利茲的《攝影作品》雜誌，1915 年改為《291》，那原是依據門牌號碼「291」稱呼的小畫廊。《291》是一部反藝術風潮的雜誌，1916-1917 年間，畢卡比亞在巴塞隆納（Barcelona）接續出版，再度改稱為《391》。

次在美國宣示，文章多的是一些非常攻擊性的言論，是對一切稱之為「藝術」東西的破壞，他們覺得技巧和傳統的東西都很荒謬，同時對藝術家行為產生懷疑。而杜象也在這個時候獲得艾倫斯堡和侯樹的幫忙，於 1917 年四、五月出版了《盲人》（The Blind Man）雜誌圖 124 和相繼發行僅有八頁的《亂妄》（Rongwrong）圖 125。杜象說：「那不是達達，但精神是一樣的，那不是蘇黎士的精神，僅管畢卡比亞在那兒做了許多東西。《盲人》尤其是積極的在為《噴泉小便池》（Fontaine-urinoir）做辯解，而《亂妄》，只是有一個這樣的小公報。」[17]杜象雖然和達達人物有所接觸，但仍舊是特立獨行的。實際上，1913 年《下樓梯的裸體》在美國軍械庫展出，（Armory Show）已成為爆炸性的起點；布賀東稱他「把光視同一個易動的因子」（light as mobile factor），並將此觀念引進繪畫。[18]這深深影響史提格利茲的攝影，而展覽也為美國寫下了新頁；《下樓梯的裸體》同時也獲得毀謗性的成功，有人說那就像是「木工廠的爆炸」（explosion in a shingle factory）[19]。這一年杜象的「現成物」同樣帶來新的震撼，現成物成為對傳統藝術的致命一擊，杜象以日常用品的現成物來與神聖藝術作品相抗衡，打破藝術作品的「原件」的觀念及其獨特性，而具有重複再製的特質。最主要的是當他選擇這些東西的時候，完全不是從美學的觀點出發，完全沒有好壞的品味、沒有感覺、沒有意識，那的確是非常「達達」的。對於杜象的《新鮮寡婦》窗子，勒貝爾（Robert Lebel）說他已達到「無美感」、「無用」和「無理由」的境界，對於這樣的讚美之詞，杜象顯得很開心。查拉在 1918 年的「達達」宣言就提到：

秩序＝非秩序	order＝disorder
我＝非我	self＝not-self
肯定＝否定	affirmation＝negation
「達達」意思是無	Dada means nothing
思想在嘴巴裡產生	Thought is produced in the mouth[20]

顯然達達就是不具意義、不經大腦思索的，什麼都可以也什麼都不可以。就像「達達」是從每個人的嘴裡說出來一樣，他可以是木馬，可以是母親、骰子、聖牛的尾巴或甚至是無意義的叫聲；「達達」就是這麼無所謂。就像阿爾普所說的：「達達」就像大自然，毫無意

[17] Claude Bonnefoy, op.cit., pp.95-96.

[18] Hans Richter: *Data Art and Anti-Art*, New York and Toronto Oxford University, Thames and Hudson reprinted, 1978, p.83.

[19] Ibid., p.88.

[20] Ibid., pp.34-35.

義可言,「達達」是返樸歸真、反對意義……「達達」代表無限的意義、有限的才具,因為「達達人」的生活就是藝術的真諦。[21]

　　於此可以見出杜象、查拉、阿爾普三人觀念上的差異,杜象根本無意將現成物當作藝術品,他構思作品完全不從美學的觀點出發,而執意廢棄過去的品味習慣,再以無關心的態度來選擇現成物;查拉則是個全然的虛無主義者,一切聽其自然,不求意義,他只認同潛意識,終至任由潛意識驅使;阿爾普卻企圖尋找另一意義、另一種秩序、價值或自然,以達到意識和潛意識的平衡,因此僅管打著反藝術的旗幟,卻不可避免地在追求一種藝術創作的理想,一種有意識的秩序感。而查拉那種一切都具有偶然性、不可知性以及一切都顯得荒謬和無意義的觀念,則注定了必須與布賀東的超現實主義分道揚鑣;「摩西斯・巴黑斯之審」(Trial of Maurice Barres)[22]觸動了這項決裂。至於杜象,雖然不像阿爾普那樣在無意義的背後還試圖找尋一個更崇高偉大的意義,他就如同那個冷冷地站在背後,看著你對《噴泉小便池》做何反應的陰陽人──霍斯・薛拉微。;也不若查拉的不可知性、全然荒謬和無意義,否則就不必為「對立」和「聯合方塊」找尋一個幾近烏托邦的終結棋局。

　　「對立與聯合方塊終於言歸於好」是個具有超現實意味的標題,而杜象實際上也一直和超現實主義者,諸如布賀東等人有所連繫,並為他做櫥窗設計和雜誌封面,提供他們一些創作上的構思,像 1938 年威爾登斯坦(Wildenstein)畫廊的《中央洞穴》[圖73]以及籌劃 1947 年巴黎麥格(Maeght)畫廊《迷信之宮》(Hall of Superstition)的裝置設計,同年他為麥格畫廊設計的目錄封面,即是那件具有三度空間的乳房,杜象說那是出於一個「觀念」(idée)。標題的《請觸摸》[圖12]再加上極度接近實物的模擬寫真,無疑的是要導引觀者進入另一個空間情境的想像。超現實主義者把它當做是一種潛意識的解放,由於弗洛伊德(S. Freud, 1856-1939)對夢和性慾的闡釋,指出夢是一種潛意識的宣洩和慾望的實現。因而引發超現實主義對情慾和性意識的重視,並試圖從各個角度去加以剖析和反應,這無疑的是潛意識和婦女的解放運動。而杜象的《給予》[圖16,17,107,116]顯然是這種情境底下的產物。超現實主義者認為愛情使人勇於想像和幻想,並激化人的希望和力量。

[21]　參閱 David Piper and Philip Rawson 著,佳慶編輯部編,《新的地平線/佳慶藝術圖書館(第三冊)》(*New Horizons/ The Illustrated Library of Art History Appreciation and Tradition*),臺北,佳慶文化,民 73。第 166 頁。及 David Piper and Philip Rawson, op.cit., p.630.以及吳瑪悧,〈蘇黎世的達達〉,《藝術家》126 期,臺北,1985 年 11 月,第 134 頁。

[22]　「摩西斯・巴黑斯之審」(Trial of Mau Barres),為布賀東設計的一系列活動之一,其目的是要使巴黎達達重新定向,擺脫查拉的策略,查拉於此模擬審判中深感遺憾並試圖破壞。參閱 Stephen C. Foster 著,〈巴黎/紐約:達達與現代主義之再評估〉(Paris / New York: Data and the Reassessment of Modernism)《達達的世界》(The World Accrding to Data),臺北市立美術館,民 77,第 159、160、165 頁。

　　1921 年杜象的《為什麼不打噴嚏》圖72，甚而被視為超現實主義物體拼裝的先聲。那鳥籠內白色的大理石產生的方糖幻覺和毫無關係的溫度計、墨魚骨的任意組合，致使原有意義盡失，並成了刺激想像和揭示偶然性的物體。布賀東對此創作方式具有高度評價，他說：「外界物體一旦和它日常環境斷絕了關係，組成這個物體的各個部份在某種程度上已獲得解放，進而和其他元素組成全新的關係，如此擺脫現實原則，其結果是更接近於最真實的，即一種關係概念的混亂。」[23]多半超現實主義者，他們喜愛拼裝物體，經由不同對象的結合，形成詩意的感覺而具有象徵功能。

　　杜象的生命情調，實際上是很接近超現實主義的，雖然《下樓梯的裸體》之後他已不再畫畫，然而他依然非常欣賞超現實的一些畫家像恩斯特（Max Ernst）馬格麗特（René Magritte）。他說：「超現實主義已不是個畫派，他是超越視覺的，不同於其他視覺藝術畫派，這不是一個平常的『主義』，這個『主義』直達哲學、社會學、文學等。……他最終的意圖是以下所述，尤其是置身於神奇的事物之中……。」[24]杜象喜歡超現實主義乃基於他們是觀念（conceptuel）的。他說：「……做愛並不需要很多觀念，但是完全沒有觀念純粹視網膜的（rétinien）東西；那會使我不快。」[25]杜象從事任何創作，總是有所堅持，必須是「觀念的」，即便是最具視覺特性的旋轉浮雕，仍舊來自一個「轉動」的觀念，而超現實的一些畫家之所以獲得杜象的青睞，正由於他的超越視覺，就像恩斯特、馬格麗特，他們並不是以「自動運作論」（l'automatisme）」[26]的直覺、直接和自發性的方式創作，而是透過思考的觀念性表達。

　　布賀東是串連達達主義與超現實主義的人物，而他 1937 年提出並於 1939 年發表的《黑色幽默文集》，其幽默特質也成了「達達」和超現實主義共同具有的特色，黑色幽默被稱為冷酷的幽默，略帶著些許可怖褻瀆神聖的玩笑和違反成規、摧毀性和苦澀絕望的荒謬。[27]那是超現實主義對傳統禁忌和偏見的猛烈嘲諷，和對社會加給人們精神肉體束縛的抗議，是為獲得精神解放的鬥爭顯現。杜象的幽默和嘲諷或隱或現地浮顯了這些特性，

[23] 柳鳴九主編，《未來主義／超現實主義／魔幻現實主義》，臺北，淑馨，1990，第 158-159 頁。原文引自：布賀東著，《超現實主義和繪畫》，第 90 頁。

[24] Claude Bonnefoy, op.cit., pp.134-135.

[25] Ibid., p.135.

[26] 自動運作論（l'automatisme）：1924 年布賀東發表的超現實主義宣言提出「自動運作論」，也即是「心理的自動性」（Automatisme psychique）。其源自弗洛伊德的潛意識理論，將潛意識心理狀態搬到畫作上，在創作過程中，不受任何意象邏輯和已知事實的約束，其創作方式純粹是偶然的、隨機的，是潛意識在不受控制的狀態之下進行的創造活動。排除任何規則的、思考和慣例的創作模式，既非傳達預定的意義，亦不依賴理性創作。參閱 André Bewton: *Qu'est-ce que le Surréalisme ?*, Cognac, Letempsquufalt, 1986, p.15。

[27] 同前，參閱柳鳴九主編，第 147 頁。

在《噴泉》裡我們看到了對傳統品味的不屑與戲謔，而《L.H.O.O.Q.》則全然是對神聖偶像高貴藝術的褻瀆，藉著他的文字和現成物達到有形無形的揶揄，如同杜象自己所說：「我的嘲諷是一種漠不關心超越的嘲諷。」[28]在他不為人知的人生曲折路上和不可思議的神秘之中，已然悟出如何逐漸摧毀教條式藝術、文學的根源。自從第一件現成物出現之後，杜象的螞蟻雄兵已無終止的前進，學院虛浮表面的破裂碎片和縫隙更在不知不受中暴露出來。而杜象作品裡的黑色幽默特質則不露痕跡的摧毀和搖撼那牢不可破的教條成規。

在語言方面超現實主義的革命基本上較不若達達主義那樣去觸動語法和語音，而是以文字本身及其產生的意象的聯想下功夫，有意將對立或不相干物象以圖畫或文字結合造成非邏輯效果，而其基本運作也來自於弗洛伊德的潛意識理論，試圖以此來做為解放思想的手段。超現實主義是達達的直接孕育，然而達達否認自己受任何前代或同期的影響，超現實主義則躍過達達直接找尋他們的啟蒙和先驅，像波特萊爾、藍波和阿波里內爾皆是超現實主義尋根溯源的對象，布賀東對藍波有甚高的評價，他說：「不僅僅是這位象徵主義詩人在作品中表達對資產階級主義法國的憎恨和反抗，對所謂法蘭西情趣的蔑視，對反動教會的仇恨……更由於這些作品包含著豐富深刻的思想，超現實主義正是這些思想的繼承人。」[29]

杜象經歷了「達達」和「超現實」的階段，他的生命情調也同時擁有這兩種特質，由於他對價值的懷疑和不相信一切，因而註定成為一個「達達」的虛無主義者，被奉為「達達」的精神人物，然而超現實主義是「達達」的延續，許多超現實的理論實踐是「達達」時期逐漸形成，創作方式也被沿用，如排字、拼貼、拼裝等造成的奇幻效果。1922 年布賀東的《文學雜誌》發表了「拋棄一切」的宣告，號召他的伙伴們拋棄「達達」，並決心以超現實世界的條理追求來取代虛無主義的哄鬧和反抗，而把潛意識做為探索目標。這個改變讓超現實主義，步上理性思維的途徑，與達達主義越走越遠，而杜象則始終保有這兩種生命特質。

三、從我思故我在到反基督

達達的先進漢斯・里克特（Hans Richter, 1888-1976）在提及老友杜象時說道：「杜象的態度認為生命是一種悲哀的玩笑，一個不可辨識的無意義、不值得為探究而苦惱，以他過人的智慧而言，生命的全然荒謬，一切價值被剝離的世界的偶然性，全是笛卡爾（René

[28] Michel Sanouillet and Elmer Peterson, op.cit., pp.6-7.

[29] 同前，參閱柳鳴九主編，第 86 頁。

Descartes, 1596-1659)『我思故我在』(cogito ergo sum)的邏輯的結果。」[30]里克特認為是「我思」(ego cogito)使杜象能全然跳脫,安全地超越,而不必走上克拉凡(Arthur Cravan)自殺的路子。因為他把空虛(Vanity)視為人的特性,而不致於越陷越深。或許我們可以透過笛卡爾的「我思故我在」來理解像杜象這樣視生命為「一種悲哀的玩笑」、「一個不可辨識的無意義」的人,何以會是個理性主義者,「我思」又如何能使他跳脫、使他超躍。

笛卡爾處於哥白尼庫斯(Nicholas Copernicus)提出太陽系以太陽為中心的時代,由於哥白尼庫斯被羅馬教庭視為異端,笛卡爾因而確信世界須要鍛鍊一個合理的思考來解釋上帝或真理的問題。他以數學做為革命的工具,並由此發展出「解析幾何學」以及新的哲學,以機械詞彙解釋所有物理現象,將這些詞與幾何學觀念相聯繫,由於幾何學是以推演的方式證明困難的事理,因而不會有遙不可及和隱晦不明的情形出現,而數學能以最真確的方式找到證明,具有真正科學的條件和達到真理的最佳途徑,因此他要借用數學形式,做為研究一切知識的形式,以此來整理真理,使真理成為一個可以驗證桼實的體系。笛卡爾以數學方法提出了四項準則:

1.透過自明的事實(如上帝)樹立確信,對一切公認的觀念和意見必須懷疑。
2.問題的分析指導務必像數學家一樣,每一研究之處須詳加分析。
3.思想條理。
4.注意推理環境絕無遺漏。[31]

按照笛卡爾的想法,只要徹徹底底的懷疑,那麼一切知識最終必然能夠找到絕對可靠的事實,這個方法論構成笛卡爾的形上學基礎,他用此種方式來證明上帝的存在,因而他的懷疑是純粹學理上方法的懷疑是對真理的信心,與懷疑論者的懷疑不同,而後者是對真理的失望。[32]笛卡爾說:「我並不是在效法懷疑論者,他們只是為了懷疑而懷疑,而且常以懷疑不決者自矜。相反的,我的整個計劃是謀求保證我自己,拋棄流動的泥土和沙地,尋找岩石與黏土。」[33]笛卡爾並不認為過去的哲學都是假的,他的目的只是想找到把握真理的真確方法,使真理成為一個系統,以求駁倒懷疑主義。

[30] Hans Richeter, op.cit., p.87.and Edward Lucie-Smith: *Art Now*, NewYork, morrow, 1981, p.40 及吳瑪悧譯,《達達藝術和反藝術》第 103 頁。

[31] 莊孟學等編輯,廖瑞銘主編,《大不列顛百科全書〈4〉》,臺北,丹青,1987,第 231 頁。

[32] 笛卡爾著,錢志純編譯,《我思故我在——笛卡爾的一生及其思想,方法導論》,臺北,志文,民 65 再版,第 30 頁。

[33] Ibid., 原文參閱 Etienne Gilson: *Discours de la Mothode III*, Paris, 1930, p.99.

　　笛卡爾在徹底的懷疑之後，找到了一個絕對真理，那就是「自我」，也就是那個思想的我，笛卡爾說：「……當我把一切都認為是假的時候，我立刻發覺那思想這一切的我，必須是實際存在，我注意到：『我思故我在』……」[34]，即使是上帝或自己的身體都可以假設它不存在，唯獨不能假定沒有自我，在此的「自我」是個自明的真理，它不須由感官推理而來，亦即任何事物皆可懷疑，唯獨這個思想的我是不容置疑，「我在」即是「思想的存在」、「懷疑」的存在或「觀念」（idea）的存在[35]，它強調觀念是直接認識的對象，也就是思想本身。

　　笛卡爾觀念來源有三：一是「天生的」，即與生俱來的本能，其次是「外來的」觀念，如日月星辰自然界之物包括自己的身體，第三個是「杜撰的」，非自然界的對象，是一種捏造、幻想、奇異的觀念。[36]笛卡爾的「天生的」觀念也就是「上帝」的觀念，即一絕對完美無缺比我更早更重要的，非「我」能力所生的觀念。按笛卡爾的解釋，天生的觀念並非早已具備，而是一種天賦氣質。[37]

　　笛卡爾在肯定了「我」之後，從而發現到「上帝」的觀念，但是這個「上帝的觀念並非由推論而來，而是在洞察了「我」之後，透過「天生的」觀念發現到的，一個比「我」更完美的觀念。這可說是笛卡爾的思想創造了上帝。笛卡爾認為「物」的觀念與上帝的觀念不同，可以透過「我」來思想，「物」並非至善的，我可以懷疑一切，包括自己的身體，唯獨「上帝」是真理至善不容置疑。

　　笛卡爾同時發現人除了擁有最高的積極完美的「上帝」的觀念，也有一消極虛無的觀念，因而人並非最高的存有，人有無數的缺陷，人有錯誤。而人的自由意志決定最後的去向。笛卡爾說：「自由意志在於我們能做一件事或不能做，就是承認或否認它，接受或逃避……理智如果明顯而清晰地指示意志選擇或決定，此時的意志方享有最高的自由……。」[38]在此，笛卡爾的自由意志是不受外力強迫的情況之下進行選擇與取捨，亦即人有獨立自主富於理智的思想，但也唯有當理智知道何者為真為善時，意志的選擇才稱得上自由。

　　從以上笛卡爾觀念的整個推演，我們可以理解里克特何以認為杜象承認人的「空虛」特點，卻不像克拉凡那樣最後選擇自我摧毀的路子，是「我思故我在」的最大極限，「我思」使他懷疑一切，認為生命是荒謬的，價值是被剝離的偶然，然而杜象雖然承認生命具有「虛無」（Nihilism）的特性，並沒有讓自己跳進那個圈圈裡，杜象說：「我不相信藝

[34] Ibid., p.33. 原文參閱 Etienne Gilson, IV, p.101.

[35] Ibid., p.37.

[36] Ibid., pp.61-63.

[37] Ibid., p.61.

[38] Ibid., pp.102-103.

術，但是我相信藝術家。」[39]理智告訴他揚棄虛無，自由意志讓他選擇生活，就像選擇現成物一樣，理智告訴他廢棄美學，在不受外力的情況下進行取捨。

　　雖然如此我們仍舊發現杜象並不那麼笛卡爾的，杜象對於生命的虛無所持的態度，不是因為他的背後有一個「完美的上帝」、「絕妙的真理」他只是覺得對於「生命不能理解的無意義」，既然是個不可知的世界，那就隨他去吧！不值得為探究而苦惱。他還是那麼「達達」那麼無所謂。就像他不相信上帝一樣，皮耶賀，卡邦納在問及他對於上帝的看法時，杜象說：「不，完全不相信，不要談那些！對於我來說，問題是不存在的，這是人類的發明，為什麼要談這種烏托邦的事情？當人們發明每一件事，總是有人趨從有人反對，創造上帝這個觀念是最愚蠢的，我並不願意說我既不是個無神論者，也不是個信徒，我甚至不想談它，就像星期天我不會和你談蜜蜂的生活，不是嗎？這是同一回事，你曉得維也納邏輯實證論者（logisticiens）的歷史嗎？」[40]……這些邏輯實證論者，在他們的系統裡，一切事物都是套套邏輯（tautologie），前提的重複，在數學裡那可以從很簡單到極複雜，不過都還是盤旋在最初的理論裡，杜象接著說：「所以，形上學，套套邏輯；宗教，套套邏輯，一切都是套套邏輯，除了黑咖啡是有感覺的，眼睛看著黑咖啡，感覺便起作用，這是真話，但其餘的都是套套邏輯。」[41]杜象並不喜歡重覆去談上帝的問題，就如同他所說的，上帝是人們創造出來的一個觀念，而人們卻總是圍繞著這個圈子打轉，問題始終並沒有獲得解決，就如同他不願意重覆製作過去的繪畫，不願停留於過去的品味一般，他無意再談這些。致於對死亡的看法他說：「無論如何，當你是個無神論者，人們的印象就是你將會消失的這個事實，我並不指望另一個生命或靈魂轉世（métempsycose），這太麻煩了，人們寧可相信它，那會死得高興點。」[42]杜象不相信上帝，不相信靈魂轉世，就像他不喜歡「存有」（being）這個字眼一樣；康德（Immanuel kant, 1724-1804）對觀念論的批判，即認為「觀念」裡的100元」與「真實」的100元」是不同的，而觀念論者認為那沒有區別。杜象認為：「存有」並不同於「現存」（existence）。那是人類的杜撰和想像，就如同「上帝」是人類創造出來的觀念。

　　笛卡爾的懷疑是為了找到「上帝」的存在，是對真理的信心，然而杜象不同，他甚至懷疑上帝的存在，笛卡爾最後雖然找到上帝的存在，但那並非由他的方法論如數學般一個個驗證得來，他仍然相信上帝是來自人們天賦的觀念，因而把自己的觀念二分為「靈魂」與「肉體」，他可以懷疑自己身體的存在，卻不容懷疑上帝，「我思故我在」除了我自己的思想不容置疑，而上帝的偉大觀念亦不容懷疑。

[39] Calvin Tomkins (III): *Off the Wall Robert Rauschenberg and the Art World of Our Time*, Penguin, 1981, p.129.

[40] Claude Bomefoy, op.cit., p.186.

[41] Ibid., p.187.

[42] Ibid.

　　因而與其說杜象的生活態度，是笛卡爾「我思故我在」的邏輯結果，倒不如說是尼采反基督的最終形式。尼采對於生死的觀念是死亡即為一切的終止，死亡之後什麼也沒有了，而強者在適當的時候要有死的意志，然而這不是絕對的，真正重要的是生活。尼采認為基督教把死變成一種可怕的滑稽，他們活在恐懼當中，而渴望進入天國，因此尼采塑造了一個既不畏懼生活也不畏懼死亡的超人──查拉圖斯特拉（Zarathustra）。杜象雖然並沒有像克拉凡那樣選擇了自殺來表示他的反社會，但並不意味他對死亡的恐懼，他只是以另一種方式來否定──冷漠和嘲諷。除了自殺，沉默是最叛逆的形式，杜象的叛逆是由堅忍和努力嚐試而來，以鍛鍊出和他個人相一致的世界。對於一個密友妻子的死亡，杜象去電寫道：「悲涼的秋意，映照著難堪的怯弱，再度肯認了任何理性辯解的愚行。」[43]於此他情不自禁地宣洩自己的情感，然而同一天他在信上陳述道：「我們都在玩弄一個可憐的遊戲，業餘魔術師發明的通則和通性。」[44]杜象再度的以冷漠來掩飾自己的情感，然而他並非漠不關心，只是不希望自己被定義在一個範疇，而將自己鎖在神祕的光環裡。

第二節　藝術價值的反思

一、懷疑

　　懷疑論鼻祖希臘哲學家皮羅（Pyrrho）認為世界、宇宙、人生、靈魂肉體的許多問題是無法解釋的，因而應放棄教條式的推論，拒絕任何理性推理和價值判斷，在東方中國先秦大哲老子同樣提出了人類理性的局限和美善的批判，老子曰：「天下皆知美之為美，斯惡已；皆知善之為善斯不善已。」[45]老子並不對美和善做出絕對性的判斷，而是以道家無為虛靜之心來觀照，以顯事物本來面貌。皮羅認為事物的本性皆是無法裁判且不可測，我們的感知和判斷無法回答何者為真何者是偽，因而應徹底拋棄自己對感知和判斷的信任，不妄自憶斷是非對錯。杜象的冷漠，無疑的就是對任何主觀判斷無言的抗議，與社會完全疏離，不相信既有的藝術規範，他處理事情的態度經常就是保持緘默，就像他對輪迴的看

[43] 原文："Sad utumnal counterpoint of unacceptable cowardliness confirming once again imbeilic of any retional justification." 參閱 Michel Sanouilletand Elmer Peterson edited, op.cit., p.4.

[44] Ibid.

[45] 李澤厚、劉綱紀主編，《中國美學史（第一卷上冊）》，臺北，谷風，1986，第 24 頁。原文出自《老子》第二章。

法不置可否一樣,他說:「沒有問題,何來解決方法!」[46]。又說:「什麼我都不信,『相信』(法:croyance;英:belief)這個字,也是個謬誤,就像『裁判』(jugement)這個字一樣,這在人們賴以為基石的世界,是可怕的,我希望將來在月球上不會是這個樣子。」[47]杜象甚至不相信自己,就像他不相信「存有」這個字一樣,他寧可喜歡詩意的文字,亦即那些對每件事情顛倒說法和有意曲解的文字。對於杜象來說「相信」和「裁判」皆是具有價值判斷的字眼,那會導引人們走上冥頑不寧的死胡同。

　　透過懷疑論來看藝術的本質,它既不是對超自然存在的追求(如超現實的夢幻),也不在於現實的模仿(如寫實主義)或表現主義的情感發抒,而是對現實的批評,對於熟悉對象的檢討和發問,從而找到新的選擇和發明,就如同杜象對現成物的選擇,他選擇現成物,無疑的是對人們根深蒂固之藝術規範的批評,杜象對此抱持懷疑,它甚而質疑何以藝術表現形式就是繪畫?藝術品何以不能是複數的?杜象曾對大玻璃製作有此敘述,他說:「我已經放棄畫布和畫框,對此產生了厭惡,並非是有畫框的油畫處處呈現,而是我眼睛的需要,需要另一種表現,是玻璃的透明性救了我。」[48]玻璃的透明特性,使得杜象免於重蹈覆轍,不必再為填滿畫布而傷透腦筋,由於它對環境無限包容的特質,也使得作品具有多元的可能。杜象說:「我總是提出許多的『為什麼』和疑惑的問題,對一切懷疑……。」[49] 1923 年杜象已積壓了無數的疑問,終至放棄一切,改變了創作方向,這件《大玻璃》進行了八年之久,一切依計劃進行,然而杜象內心仍舊煎熬著,他不希望這件作品順應自己內在生命的反應,他隨時抗拒自己的創作,最後停止了這件工作,然而這不是突然的決定,而是一種對傳統意義漸進的反抗,就這樣他放棄了《大玻璃》,走進西洋棋的世界。棋局在空間移動的視覺虛假性、幾何形式和機械性是吸引杜象的最大元素,它像一幅機械形式的繪畫,運動的想像力和猜測使棋戲變得美麗起來,對杜象來說,棋戲是另一種藝術創作形式,它的視覺虛假性和機械移動特性,均是杜象對傳統藝術表現形式提出的抗辯和批評。由於他的這種極欲脫離現實的特性,無形中已顯現對現實世界的質疑,而藝術就在這種情境底下展開,它的產生是由於對確定性的懷疑,進而自傳統束縛中掙脫出來。

　　杜象不僅僅對傳統美學懷疑,他甚至在自己的內心產生抗辯,不願意讓自己的作品成為控制內在生命的反應,《大玻璃》裡他那模稜兩可的矛盾,處處顯現在作品裡。歌德(Goethe, 1749-1832)在他的《格言與反思》當中曾對這種矛盾描述道:「積極的懷疑主義

[46] Yves Arman: *Marcel Duchamp play and wins joue et gagne*, Paris, Marval, 1984, p.104.

[47] Claude Bonnefoy, op.cit., pp.153-156.

[48] Claude Bonnefoy, op.cit., p.27-28.

[49] Ibid.

者總是不斷地去克服自己的種種疑惑，以便通過一種控制的經驗，卑使達到一種有益的可靠性進程。」[50]杜象即是以這種毫不妥協的懷疑為自己的創作找尋出路，在這段過程中，他不斷地實驗，《大玻璃》之後杜象有很長的一段時間不再創作，他又開始從事一些視覺實驗，這和他的反視覺乃是矛盾的，然而杜象並不認為那段時期的作品是他真正想要的，那只是為了《大玻璃》中觀念上的需要而從事的試驗。懷疑論者最可貴之處，即是不講求絕對，隨時在修正自己。人們稱杜象如同一個轉換器，他毫無偏見地檢驗自己的創作方式，頻繁地改變和修正，對於一般創作者，像這樣隨時處在一種反思的狀態乃是相當困難的，尼采說：「思想極其深刻之人已經意識到他們時時都有可能處在一種錯誤之中……。」[51]因此他必須經常在自我內心對話，跳開時空來檢視自己，反思創作的觀念。

　　懷疑不只是杜象反傳統藝術形式及做為自己內在抗辯批評的出發點，它同時指向上帝之宗教問題的否定。笛卡爾「我思故我在」的懷疑，其意旨是當我的思想懷疑一切的時候，唯獨這個思想的我是不容懷疑的。然而笛卡爾在「我思」的之外又發現了一個比「我」更偉大更超然的「上帝」，顯然這個上帝也是不容置疑的，這是西方傳統長久以來不易被打破的觀念，認為上帝擁有所有的觀念和知的直覺，上帝的思想就是創造。笛卡爾雖然力圖以科學數學的方法證明上帝的存在，但終究脫離不了潛在思維理念。他的懷疑只是一種方法的懷疑，為的是要找到背後的真理「上帝」；這與杜象的懷疑有極大的出入，杜象甚至否認上帝的存在，認為「上帝」的觀念是人類杜撰，誠如歌德所說的：「如果不是人自己感受了神和創造了神，誰又會知道這些神？」[52]這是人本主義的引進。同樣的杜象對於情慾主題的解放，也顯現其對於長久以來天主教和社會規範之於人性壓抑的抗辯。懷疑論的禁忌是相信現象世界的可靠性，以及相信在經驗中種種充滿意義的結構，因而除了對現象世界抱持著不可信的態度，藝術家高度的自主性即是選擇，而非只是現象世界的模仿體現，杜象似乎早已意識到這個問題，「現成物」是他藝術創作形式的另一種選擇，進而顛覆性地以「選擇」替代「製作」的創作方式。他選擇「現成物」，同時也是為了貶抑從來藝術品被賦予的崇高地位，意義對他來說似乎已不起任何作用。雖然杜象作品仍舊會有如寫真模仿幻覺的呈現，像《為什麼不打噴嚏》、《請勿觸摸》，然而這只是他創作的部份而非所有，更何況他做這樣的選擇創作是出於對寫真模擬的嘲諷，藉著三度空間作品來諷喻二度空間幻像的無能，也是對人類「確定性」之虛假體系提出的質疑。

[50] 賀伯特‧曼紐什（Herbert Mainusch）著，古城里譯，《懷疑論美學》，臺北，商鼎文化，1992臺灣初版，第8頁。

[51] Ibid., p.32.

[52] Ibid., p.172.

　　杜象的選擇，同時意味著多元創作的可能，是有意的造成同一律則（Le principe d'identité）底下觀念的分歧，使其在相同條件之下，引發不相同的結果，產生不同的機緣，造成種種奇異的結合，就如同《為什麼不打噴嚏》產生的一種微妙時空的想像。它同時也是絕對真理和確定性觀念的消解。

　　藝術家對現象世界的懷疑而透過選擇來創作，其最終形式乃是積極的，然而杜象懷疑藝術進路及其價值的結果，卻是要人類遠離藝術，創造一個「無藝術」（non-art）的世界，他說：「……人類發明藝術，沒有人藝術便不存在，所有這些人類的發明不是價值，藝術並非源於生物學上的，它指向一個品味。」[53]杜象認為藝術非人類社會原來所必需，人們只是把它當作一種精神生活的靈丹，一種透過藝術來看待事物的態度，像剛果（Congo）木匙、物神、面具這些現在擺置於博物館的東西，它們或者只為實用或宗教的目的而做，對於那些土著而言「藝術」根本不存在，人類創造藝術只為自我的滿足，就像是一種自瀆（masturbation）行為，因而他說：「我極不相信藝術的基本角色，人們可以創造一個拒絕藝術的社會，俄羅斯人以前就做得離這不遠。」[54]然而杜象已意識到這是不可能的，那並非現實能力所能改變的事實。

　　杜象從懷疑始，進而否定一切價值，包括宗教、藝術，不相信上帝，甚而不相信自己的存有，並意圖製造一個拒絕藝術的社會，這似乎是一個懷疑論者的必然結果，由於他的冷漠、不在乎與矛盾，終而促其轉化藝術成為一朵奇葩。

二、傳統的解放與否定

　　杜象被認為是最具達達精神的人物，而他也同時活躍於一些超現實主義創作者之中，達達和超現實主義的許多重要特質也在他的身上找到對應，從他那什麼都不信甚而成為拒絕藝術的虛無主義者到反社會、反宗教、反對文化舊傳統的清規戒律，和對潛意識情慾的解放，皆是那個時代無言的叛逆。

　　杜象一生過著如流浪者般的波西米亞式生活，他逃避自己、逃避當兵也逃避去談論一些嚴肅的議題，傳統的藝術工作對他來說是種束縛，他說：「我喜歡生活，喜歡呼吸甚於工作……我的藝術就是生活……既不是視覺也不是思維，而是一種經常的愜意。」[55]侯樹（Henri-Pierre Roché）說：杜象最好的作品就是打發時間。而他事實上也將自己的生活融

[53]　Claude Bonnefoy, op.cit., p.174.
[54]　Ibid., p.175.
[55]　Claude Bonnefoy, op.cit., p.126.

入藝術，就像他把棋戲當作是另一種藝術創作一樣，這是它極欲脫離傳統藝術形式的自然顯現。1927 年杜象的第一次婚姻與沙哈然——樂法索（Sarrazin-Levassor）僅維持了 6 個月，他發現自己比想像中更適合當單身漢，婚姻就像其他事情一般無聊。米歇爾·卡厚基（Michel Carrouges）指杜象的《大玻璃》是對「女性的否定」。杜象也稱那尤其指的是從「社會意識」這個層面來否定女性，如結了婚的女人（femme-épouse）之於母親和小孩……所形成的牽絆和角色規範。[56]杜象當時即有反社會念頭，他很小心地躲開這些問題，一直到 67 歲才再與一個已不能生育的女子蒂妮結婚，杜象所不願見到的是由於家庭因素而被迫放棄理想，他怕被束縛，被女人束縛或甚至是文學運動，他怕自己成為社會信仰習俗約定的角色。

在藝術創作上他認為秀拉（Seurat）是個能完全擺脫傳統的人，甚至野獸派、立體派也有這種傾向，反而是一些當代年青人缺乏大膽的原創性，他們想得很多，卻擺脫不了前人的窠臼，他喜歡披頭族（Beatniks）新的生活方式，這和他不願見到藝術仍然停留在畫布上製作的觀念是一樣的，披頭族讓生活成為一種創作。

在情慾主題上，從早年的《灌木叢》[圖104]、《春天的小伙子》[圖11]皆以鍊金術的隱喻方式表達，到了《大玻璃》情慾多少仍舊有所掩飾，其後的《請勿觸摸》[圖12]超現實寫真作品和一系列人體性徵的模子，杜象逐漸地把他心中的枷鎖打開，直到《給予》一作是他整個潛意識情慾主題的解放，此時他已將一切文化的、社會的、思想的束縛一一摒除，很直接的把它的內心世界呈現出來。

1912 年《下樓梯的裸體》[圖8]被獨立沙龍拒絕展出乃是促成杜象從過去解放出來和反藝術的主因，也是他在藝術創作上首度因破壞既定秩序而成為眾矢之的的作品；《咖啡研磨機》[圖55]，是杜象脫離傳統的契機；在《下樓梯的裸體》裡，作品仍具傳統繪畫形式，而《咖啡研磨機》是以線性機械圖式擺脫傳統的束縛，杜象再度從基本平行論解放出來。機械圖式的不帶任何品味，不理會繪畫成規，乃是杜象反傳統美學形式色彩的一種表達。而玻璃的製作更讓杜象從此遠離畫框畫布的表現方式，玻璃裡精密準確的科學形式同樣是對繪畫作品的質疑而略帶反諷的意圖。對於杜象來說，《大玻璃》棄絕所有的美學，也是一件實驗的總結，但並不代表另一個繪畫風格的開始，如印象派、立體派等。

杜象是藝術史上第一個排斥繪畫觀念的人，不只是畫架上的畫，他認為油畫在發展了四、五百年的情形之下，已成了藝術的歷史，歷史是時代遺留在博物館的東西，但卻未必是一個時代最好的東西，因為它的美可能已經消失，如今繪畫已不再是掛在客廳或飯廳裡的裝飾品，它可以用新的表現方式、新的媒體、新的觀念取代，以迫其自然的改變，就像

[56] Ibld., p.133.

他自己使用現成物做為創作題材是一樣的。為的是要將視網膜的觀念去除。而杜象也認為他的《大玻璃》並不是繪畫，它與傳統繪畫觀念距離很遠，在《大玻璃》裡杜象將故事和軼事混合在視覺的製作裡，為的也是要減少繪畫中的視覺成份，使其成為概念的表現，一切以事物本然為主，而非視網膜。杜象的反視覺是由於歷來人們對視覺的過於重視，自庫爾培（Courbet）以來「視覺特性」幾乎成為繪畫的全部，人們已忘了過去宗教、道德、哲學在繪畫上的功能。而超現實主義之所以獲得杜象的青睞，正由於他們試圖走向另一個領域，一個潛意識的繪畫表現，甚而是一種弦外之音的幽默嘲諷或文字隱喻。它已不是個單純的畫派或一般的主義，而是涵蓋哲學、社會、文學的一種運動。他們最終是超越視覺的（au-dessus de rétinien），尤其是那些神奇的事物。純粹視網膜的東西使得杜象不快，因而他總是讓自己待在觀念的領域裡，即使是一個小小的製作、小標題，或僅僅簽上姓名的現成物都要有個觀念。他說：「我要脫離繪畫表象，我對重新創作畫中的理念極感興趣。對我來說，畫題非常重要……我要把繪畫再帶回直書心靈的境界。」[57]可見杜象的排斥繪畫，實際上是由於歷來人們過於重視「視覺」以及對於繪畫的純然物質性需求所致。

「隨機性」是杜象反邏輯現實的另一種表現方式，杜象認為藝術創作需要直覺，而直覺是來自於內在修養，他雖與邏輯對立卻與思想無關。就像他把文字、字母視為單純的實物對象，憑著直覺隨機措置，而非邏輯性地將文字系統的相關因子做為構成的條件；他將偶然因子介入語言，使其自理性控制中解放出來，運用偶然的巧合和機智造成新義，並試圖打破視覺藝術和文字藝術的界限。因此文字遊戲的隨機選擇是杜象反邏輯現實的一種表現，一種樂趣，他有意地製造意外結果產生的驚喜感；同樣的「現成物」的選擇並置所產生的非預期效果，也和「文字遊戲」一樣，是杜象反邏輯反理性安排的開創性發展。而《大玻璃》的隨機特質則來自他的透明性，玻璃有隨機接納環境的特性，《灰塵的孳生》是接受自然環境偶然因素的例子。甚而（大玻璃）的意外破裂，杜象刻意保存破裂的痕跡，皆有意朝向非邏輯現實的掌握，有意朝向「隨機」多元的開展性創作。

至於杜象的反社會反宗教行為或許應追溯到他的《下樓梯的裸體》，原先杜象想以動態姿勢來表現裸體，有意跳開傳統裸體的站姿或臥姿，創造一種動態的靜止現象，透過觀者的眼睛將動的感覺投射到畫面上，但由於他那帶有些許破碎而被簡化了的機械形體，與傳統形式美相抗衡，而於 1912 年法國獨立沙龍展被判出局。1913 年美國軍械庫美展，這件畫作再度因畫題被提出來審判，包括社會人士和宗教界的清教徒，他們認為讓一個裸體從樓梯走下來是荒謬且不被尊重的行為，而引發一陣論戰。而他們的舉動也

[57] Piper, David and Philip Rawson 著，佳慶編輯部編，《新的地平線／佳慶藝術圖書館（第三冊）》，第 168 頁及 David Piper and Philip Rawson, op.cit., p.632.

讓杜象深覺荒謬，這項無知和頑強的批判，成為杜象反社會、反宗教、反美學的潛在因素，其後他的情慾主題，可說是對西方長久以來宗教、社會之非人性壓抑、禁忌的暴露。

杜象認為武斷的對一個東西做「裁判」那是極為可議的，他不承認所謂的絕對真理，對藝術價值提出質疑；他思索過，何以某些東西被視為具有永恆價值被留置於博物館，而某些東西卻被認為短暫通俗而不值一顧，那些被世人供奉的偶像令他感到厭惡，對杜象來說那種感覺就如同是一個真正還俗的人，卻頑固地不行人道，令人感到噁心。[58]無怪乎杜象要對歐洲人心目中高貴典雅的《蒙娜·麗莎》開起大玩笑來，他說：「（繪畫）對我來說已沒興趣，那是吸引力的消失，趣味的消失，我想繪畫已經死亡……，因為清新感消失了，雕塑也是，這是我個人不願接受（已經死亡的繪畫）的一個小小『達達』，我一點也不在乎。我想，一件作品若干年後終究會死亡，就如同製作它的人一樣，然後便稱為藝術的歷史……；藝術史和美學是不同一回事的，對我來說，藝術史是時代遺留在博物館的東西，但這未必是那個時代較好的，同樣的它可能是那個時代平庸的表現，因為美麗的東西已經消失，公眾不願意去保留它，這是很哲學的……」[59]於此，杜象所呈現的是個十足虛無主義的達達，對傳統放逐、無所謂，抱持著逝者如斯，隨它去吧的冷漠和無關心。如同勒具爾（Robert Lebel）所說的：「杜象已到了無美感、無用和無理由的境界。」[60]事實上這也是杜象逃避品味的最終形式，對他來說品味是一種重複、一種判斷，而唯有漠不關心的視覺冷漠得以促成因襲品味的顛覆，避免繪畫成規和美學形式的重複。懷疑論者即認為「品味」不能先於藝術，它是藝術創造出來的，品味的標準化只會將藝術活動引向與美有關的判斷，而使得積極的觀賞者成為被動的接受者。

所謂「傳統」，對於長年居住美國的法籍藝術家杜象有深刻體認，他說：「在巴黎……多半人們有他們的教育，他們的習慣、偶像，這些人總是把偶像扛在肩上……，他們沒有歡樂，他們不會說：『我年輕，我要做我想做的，我能跳舞。』」[61]對於沒有歷史包袱的美國，杜象說：「他（美國）沒有過去……為了學習藝術史，他花了極大的代價，然而像這些卻充塞著每個法國人或歐洲人……。」[62]杜象生長於一個文化氣息濃郁的國家，一個保有藝術傳統的中產階級家庭，傳統的解放似乎成了他邁向藝術進路必然的選擇。

[58] Claude Bonnefoy, op.cit., pp.115-116.

[59] Ibid., p.116.

[60] Ibid., pp.167-168.

[61] Ibid., p.168.

[62] Ibid.

三、對話、參與和非品味的選擇

　　杜象說:「我強迫自己自我矛盾,以避免陷入個人的品味。」[63],他對幾何圖像科學的精密和準確性表現,並非只是單純對科學的愛好,而是有意地去「懷疑」,即使是輕微或無關緊要的東西,總是帶著「反諷」[64];為了解除一切的束縛,杜象甚而放棄製作,過著圖書館員的平淡生活。《大玻璃》之後,有很長一段時間他投注在棋戲和輪盤賭上,杜象總是讓自己的步子緩慢下來,反思過去,思索當下的情狀;對於「現成物」的選擇,他要求自己每年只做少量,杜象深知毫無選擇的重複這種表現是很危險的。因而總是隨時跳開現狀去審視自己所熟悉的東西,這是一種自我對話,讓自己成為一個自我的觀賞者,放下步子,帶著批評的眼光看自己。尼采說:「對話的藝術是一種無休止的歌唱,而不是有結局的故事,是一種非確定性而非盡善盡美合情合理的東西,在此,嚴肅與幽默並存,深刻與滑稽同在。」[65]杜象總讓自我保持一段距離,並試圖以嘲諷的方式來面對自己,剖析自己,就像在《噴泉》裡,他簽上了 "R.Mutt",那個在連環漫畫〈穆特與捷夫〉(Mutt and Jeff)中隱涵愚蠢與雜種之意的名字。幽默嘲諷和冷漠是對個人信仰、信念的分離,也是一種個人的對話方式,這種內心對話是對知識因循重複的拒絕,它促使一切結果不再指向單一的終結,是一種非固定的隨機的批評;這種自我批評和反思並非論斷式的判斷,也非明晰或具體的論斷,而是透過自身與俗世的對抗而來,就如同杜象不喜歡「裁判」這個字一樣,他覺得這種準則式的判斷是抹剎藝術創作的罪惡殺手。任何企圖以教條和公式做為批評的方式,均足以促成藝術創作走上絕路,因而這種嘲弄的無政府主義的對話方式,無疑的是對系統、秩序的質疑,對莊重嚴肅和僵化思考模式的批評。

　　自我對話式的批評,同時意味著對整個創作過程的參與,杜象將這種自我的批評轉化到觀者的身上,使他們也同樣的成為藝術家,他認為觀賞者的參與、補充和詮釋作品是創作過程的一部份,藝術家只是個媒介,他說:「……藝術作品的兩極,其一是創作者的『做』,另一是『看』,我想這個『看他』(la regarde)和『做它』(la fait)是同樣重要的。」[66]依杜象之見,藝術家的作品乃是由於公眾或經由後世觀賞者的介入而得以被承認,因而是觀眾讓作品進入博物館,是他們建立了博物館;而今博物館卻成了「裁判」藝術的終結者。某些作品成了理所當然的收藏,而不在裁判規範底下的作品則始終被摒除在外。他說:「談到真理與裁判的真實性,我一點也不相信。」[67]杜象幾乎長達二十年的時間未進入羅浮宮

[63] 原文:"Je me force à me contredire pour éviter de suivre mon goût." Yves Arman, op.cit., p.80.

[64] Claude Bonnefoy, op.cit., p.66.

[65] Herbert Mainusch 著,古城里譯,第 38 頁。

[66] Claude Bonnefoy, op.cit., p.122.

[67] Ibid., p.123.

（Le Louve），全然是對價值判斷的質疑。由於這個「做」與「看」的絕然劃分，使得藝術作品成為主觀的認定，直到作品同時具現了「做」與「看」兩個的特質；也就是藝術家將威權釋出，讓觀賞者參與補充完成其創作，方使得批評不再是論斷式的批評，而「美」與「醜」也不再成為相互的對立。愛爾蘭詩人作家王爾德（Oscar Wilde, 1854-1900）說過：「藝術永遠不要做大眾化的嘗試（迎合大眾的口味），相反的，大眾應努力使自己成為藝術家。」[68]如此一來，批評即意味著是一種創作過程的參與，而不是對作品的判斷，是製作者與觀賞者的對話，如此作品方能打開一個新的可能的世界。所謂「品味」的形成，即是對多元可能性的忽視，進而促使觀賞者被動地迎合偉大作品的威權；事實上僅從授者的角度看待問題，必然無法讓創造性發揮相得益彰的功能，相信任何藝術家均不願讓自己成為古老因襲觀念的代言者，更不願受陳腐觀看事物的方式所左右，如同尼采所述：「不斷改變信念乃是人類文明的重要成就。」[69]這似乎是杜象被視為「轉換器」的最佳寫照。而「美」也不再是個絕對的判斷，否則只會成為「醜」的對立，形成「好藝術」與「壞藝術」的裁斷。「藝術」基本上乃是複雜而多義的，就如同《大玻璃》作品所呈現的，從標題文字，從作品的情慾主題，總是呈現模稜兩可的解釋。杜象顯然有意在呈現這種非確定性的事實，以嘲弄的方式，扭曲的詩意。於此，我們看到藝術的轉換，一種對話式的創作，而非製作者或觀賞者的奴性趨從；作品的任務不是一種紀錄，而是製作者與觀賞者之間的雙向對話；《大玻璃》的透明性造就了觀賞者在不同情境底下與玻璃互動產生的隨機效應。圖 83,84 過去藝術作品要求的永恆崇高特質，無疑的是藝術家的絕對威權和對觀賞者的駕御，觀者永遠處在被動和無能為力的情境底下，批評也只是單向的批評；同樣的在宗教聖者無上的觀念裡，也會讓藝術家的想像變得軟弱無力。

　　杜象作品裡出現的趣味性和戲作，那種幽默特質，實際上正是一種擺脫嚴肅壓力的自由揮灑，像《腳踏車輪》的拼裝，像「雪鏟」上所添加的文字，這些東西既非藝術品也非素描，亦無任何藝術名詞可以賦加上去。杜象採取這樣的方式創作，完全是為了擺脫長久以來人們對藝術品所認同的品味和嚴肅性。至於他如何來選擇現成品，杜象說：「那得依物件來看，通常是緊緊地守著它『看』（look），一個物件的選擇是很困難的，因為到了十五天的最後，你可能有所喜愛或厭惡。」[70]他所要傳達的是你對每個物件是漠不關心的，不具任何美感好壞。而現成物的選擇乃是基於完全沒有好壞品味的視覺冷漠；換言之當你對「現成物」有所好惡時，也即是一種品味因循，只有通過十五天的「看」，

[68] Herbert Mainusch 著，古里城譯，第 104 頁。原文參閱 Oscar Wilde：〈社會主義條件下的靈魂〉，《王爾德全集》，London, 1966, p.228.

[69] Ibid., p.116.

[70] Claude Bonnefoy, op.cit., p.80.

方能逐漸排除成見，沉澱自己。對於杜象來說，品味是一種習慣，是某種已為人所接受之事物的重複，它包括一般人所說的「好品味」與「壞品味」，一種對既定美學的接受，而一再產生形式、色彩的重複。在《大玻璃》裡，杜象以機械繪圖方式來逃避品味，〈九個蘋果模子〉中的士兵、信差、牧師等人物模子即是對確定性可觸知東西的逃避，雖然模子裡面充塞著氣體，然而內部氣體是不陳列的；「九個模子」是由「鉛」所鑄成，為的是要「鉛」的那種不是顏色的顏色。杜象總是避免隨著前人的趣味搖擺，然而真正讓他脫離傳統窠臼的是「現成物的選擇」。英國浪漫主義詩人華茲華斯（William Wordsworth, 1770-1850）曾經提到「文學語言乃是日常語言的選擇。」[71]英國詩人、評論家強生（Samuel Johnson, 1709-1784）於《莎士比亞導言》中寫道：「莎士比亞戲劇中的對話……乃是經過聰明的選擇，從普通對話和普通場合中收集而來。」[72]歌德更指出：「打動觀賞者心靈的是選擇的魅力和由之造成的種種奇妙的結合和微妙藝術世界的那種非人間性。」[73]這些註腳似乎是為杜象「現成物的選擇」而寫，杜象努力的把他的經驗領域擴大到傳統約定俗成的藝術範圍之外，將一般的日常用品、手工製品、自然物做為選擇對象，最後加以改裝拼接。我們似乎能夠透過歌德的註腳裡看到杜象那件《為什麼不打噴嚏》的超現實主義意象，藉由大理石方糖那種非預設的重量和鳥籠內全然不相關的實物所產生的聯想，以及在非正常情境底下所賦予的空間意義，而在杜象文字的鍊金術裡也同樣能感受到那種結合的驚奇。

　　杜象特別強調的是選擇的無關心性，不從美學享受觀點出發，沒有好壞，沒有感覺，沒有意識，也即沒有品味的品味。意味著要將美的功能化意識排除於選擇之外，沒有任何價值判斷，一切在復歸於零的情境底下重新去找尋。這與中國先秦大哲老子的「無為而無不為」著實有著異曲同工之妙，老子以為：原始社會崩潰之後，一切罪惡現象皆來自於文明發展，人類對物質文明的努力是違反自然的，終至破壞原始天然的素樸；為消除文明所隨之而來的罪惡，只有以「無為」代替有為。同樣的老子也透過文明社會的觀察來批判美學，並竭力動搖文明社會中區分美醜的絕對觀念。於此老子的美學觀乃透過矛盾對立來轉化，具有強烈的辯證批判性。老子曰：「天下皆知美之為美，斯惡矣；皆知善之為善，斯不善己。故有無相生，難易相成，長短相較，高下相傾，聲音相和，前後相隨。」[74]換言之，美並非醜的對立，老子在此提出了美的非絕對性，透過道家無為虛靜的心境直覺觀照，不做任何判斷，以顯其事物本來面貌，而求得自然無心之美。

[71] Herbert Mainusch 著，古城里譯，第 147 頁。原文參閱 Johnson 著，《莎士比亞導言》，1765。

[72] Ibid.

[73] Ibid.

[74] 李澤厚著，劉綱紀主編，《中國美學史（第一卷上冊）》，第 240 頁。

　　杜象雖然從不願把「美」這個名詞加在自己的作品上，然而他的作品卻對美做了相當的批判，他不願屈從於前人約定成俗的看法。1915 年杜象公開聲明：「打破傳統，廢棄傳統的藝術理念！」。[75]然而他為了避免成為負面態度，不以「反藝術」（anti-Art）稱之，而以「無藝術」（non-Art）自居。這和老子批判文明社會中美的絕對性，其態度乃是一致的；他對現成物所做的冷眼旁觀，無異是道家虛靜觀照，無為而無所為的心境。杜象的藝術觀從懷疑始，認為藝術乃人類的發明，非源於生物學的需要，它指向一個「品味」。基於對品味的消除，對於美的價值判斷的剝離，進而提出人類可以擁有一個拒絕藝術的社會，即「無藝術」的社會，意欲回到原初的社會樣貌。這種「無藝術」的社會原貌，就如同博物館中剛果土著的神物和木匙，其原初並非為藝術而做，杜象對此多有反思。剛果木匙的最終歸宿雖是博物館，然其製作之初乃源於生活所需；而《噴泉》一作所搬出的「尿斗」，原先也是生活必需品，何以吾人對此二者會有絕然分歧的態度？

　　基於藝術品的創作乃源於生活、宗教等功能，杜象認為人們只要順應生活，無須為藝術而藝術，而立意造就一個「無藝術」的社會，於此同時，價值判斷的問題也將自然消失，即進入杜象「無美感」，「無用」和「無理由」的「達達」之境。老子哲學最終的情境也是一個「無為而無所為」的境界，基本上和杜象的「無美感」、「無用」和「無理由」有其異曲同工之妙。然而老子在否定絕對美之後提出了「有無相生，難易相成」的美學觀，並因「無為而無所為」，最後成就了一無心之美，而杜象最終的情境則是一個「無藝術」的社會，雖然杜象後來體認到那是難能的。

　　再談剛果木匙和尿斗二者皆為「器物」，由於年代所形成的距離美感，觀賞者造就了木匙走進了博物館；而今，《噴泉》一作同樣成為美術館的收藏，藝術自醜陋中冒出了火花，這乃非杜象所預期。杜象曾經提到：是觀眾建立了博物館，而美是會消失的，博物館是歷史的陳跡而非美的集合。然而他卻意外地讓「美」自醜陋中綻放；而他的「無美感」、「無用」、「無理由」的全然漠不關心，反而成就了更多元的隨機性藝術創作，一個「無藝術」社會的理念，終至衍生為處處充塞著藝術。

[75] Anne d'Harnoncourt and Kynaston Mcshine eds.: *Marcel Duchamp the Museum of Modern Art and Philadelphia Museum of Art*, New York, Prestel, 1989, p.15.

第四章　劃開現代主義的藩籬

第一節　現成物──破除現代主義的純粹

「現代」（Modem）這個名詞向來多有爭議，文藝復興時期瓦薩里（Vasari）即有「現代」的觀念，意味著與中世紀不同的時代。其字義上是屬相對的。至於現代藝術應從何談起，一般認知或有從 1860-1870 年間印象主義（Impressionism）色彩結構的改變開始，而把浪漫主義視為精神上的現代主義； 1905 年社會結構改變，影響藝術家的生活形態，野獸主義（Fauvism）的叛逆，為現代藝術揭開序幕；而立體主義（Cubism）之引用「同時性」分析及「拼貼」更成為現代抽象藝術的關鍵導引。現代藝術發展過程中各種不同時期出現的一些反動聲浪也形成所謂的前衛主義（Avanguardia），他們或許可從具有波西米亞精神的象徵主義說起，或頹廢派的反抗自然主義為出發點；其後有標榜激進奮鬥的未來主義；德國在戰前風暴壓力下形成的表現主義；以及在虛無主義瀰漫狀態底下產生的「達達」和超現實主義。這些頗俱革命性的前衛主義形成現代藝術中的一支異軍和反現代主義的一股逆流。1980 年代新興的「後現代主義」（Post modernism），其掀起的反現代主義風暴，可以說是這股文化氣候的延續[1]。1960 年代初期前衛藝術的蓬勃發展曾經引來騷動和震驚。美國前衛音樂家約翰・凱吉（John Cage）對於羅森柏格（Robert Rauschenberg）的全黑、全白畫展，曾有如下的聲明：

　　沒有主題（no subject）

　　沒有意象（no image）

　　沒有品味（no taste）

　　沒有對象（no object）

　　沒有美（no beauty）

　　沒有訊息（no message）

[1]　參閱 Charles Jencks: *What is Post-Modernism？* New York, Academy/ St. Martin, 1989, 3rd. ed., p.9.及陸蓉之著，《後現代的藝術現象》，臺北，藝術家，1990，第 20-22 頁。

沒有才氣（no talent）

沒有技巧沒有為何（no technique no why）

沒有概念（no idea）

沒有意圖（no intention）

沒有藝術（no art）

沒有感覺（no feeling）

沒有黑（no black）

沒有白（no white）

沒有而且（no and）[2]

羅森柏格的「沒有黑」、「沒有白」、「一切都沒有」，讓我們聯想到杜象的「無美感」、「無用」、「無理由」和沒有品味的「無關心」，全然的無所謂；羅森柏格承接了杜象的「無藝術」觀念，同樣的凱吉的「無聲音樂」（silence）也似乎暗示著個人慾望的排除，和全然解放的自由。

如果把這其中所有的「無」去除，即意味著創作者對「有」的企求，要「有主題意識」，要「有技巧」，「有美」、「有理由」……，則一切將覆歸於系統邏輯，回歸現代主義的講求純粹、明晰性、概念性、講求理由，嚮往完美……。杜象「現成物」的提出，率先破壞了這些特質，將現代主義所標榜客觀條理形式風格一掃而空，包括作者是否親自動手作以及作品的獨一無二特性，並以「選擇」替代「製作」，將藝術家的威權釋出，以沒有品味掃除風格，以嘲諷替代理性的批評。布賀東於 1924 年指出：「現成物」乃是藝術不復返的邊緣觀點。[3]

在「現成物」的選擇裡，那個挑選出作品的人，實際上已經不認為自己具有詮釋作品的絕對權力，他和觀賞者站在同等的地位，杜象甚至不願意稱這些「現成物」是「藝術品」，尤其是指在傳統觀念定義底下的「藝術品」，現成物的可重複性，解放了現代主義藝術家的威權和作品獨一無二的特性。更造成藝術家的作品與一般工藝品界線的模稜兩可。當代創作者不再為自己的作品負起詮釋的責任，另一方面觀賞者卻起到相當的作用，當觀者與作品接觸時，由於個人生活經驗和體會的不同而產生一種新的對話，杜象的「觀者參與和補充」的創作觀念，即已宣告了這種雙向創作的可能。

「現成物」將通俗文化的物件推向崇高的藝術殿堂，不僅是創作媒林的革新，同時也將欣賞和創作領域推向更廣大的空間，「新達達」和「普普」（pop）的先驅羅森柏格承接了杜

[2] 鍾明德著，《在後現代主義的雜音中》，臺北，書林，民 78，第 43-44 頁。

[3] 顧世勇著，〈在「現成物」與「藝術」間擺渡——談後現代主義之後的二律背反思維〉，《雄獅美術》240 期，1991 年 2 月，原文引自《法國藝術評論月刊》（Art Press），148 Juin 1990，p.41.

象「協助現成物」（Ready-made Aidé）和「互惠現成物」（Ready-made Réciprocité）的觀念，創造了所謂的「串聯物體」（Combine-objects）和「串聯繪畫」（Combine-paintings）。[4] 1964年他的《追溯既往》（Retroactive I）[圖126]一作以抽象表現主義（Abstract Expressionism）的繪畫結合矯飾主義（Mannerism）畫家丁多列托（Jacopo Tintoretto, 1518-1594）的古畫片斷，重新成為新聞性的東西，無疑是杜象《L.H.O.O.Q.》協助現成物觀念的另一發展，正如杜象當年預示的一種綜合性拼裝或錯置。

普普藝術大師安迪‧渥荷（Andy Warhol, 1928-1987）一生致力於化解「現成物」與「商品」之間的藩籬，他的作品取材自日常生活中的人、事、物，而其藝術大眾化的結果使得藝術作品與廣告商品之間的界線變得更為模糊，渥荷進而以絹印的大量複製手法，將杜象現成物的可複數性格無限發揮。對於普普藝術家的勇於將視網膜觀念去除，且以現成畫作和海報做為創作媒材，杜象極其賞識，就如同當年他對野獸主義畫家的喜愛，野獸派畫家基於對攝影的反動而在畫作上刻意變形，其作風的改變，深深觸動了杜象極欲跳脫前人窠臼的心境；年輕的「普普」和「新達達」藝術家引用了現成物創作，讓杜象有種「知我者莫若新達達」的感動，似乎意味著對杜象拒絕視網膜的聲援。普普藝術家對現代主義高藝術的破壞和對通俗大眾文化的認同和引用，甚而影響人們對新時代藝術的體認，可說是杜象反藝術、反品味的最力支持者。

杜象居於反美學的立場，提出了《晾瓶架》和《噴泉》的「尿斗」等現成物，新達達卻有如甘泉雨露般地接納了它，在杜象諷喻的聲浪中找到了美的秩序；雖然曲扭了杜象的創作初衷，卻讓藝術創作領域邁開一大步，他們運用現成物的拼貼、集合（Assemblage），以及照像蒙太奇（Photomontage）等方式創作，其使用媒材的自由性，無形中已突破以往狹隘的藝術界定。迎合大眾通俗文化的「普普」，和製造詩意、離奇、運用消費文明廢棄物的「新達達」雖然立意不同，但其選用自然媒材創作的方式幾無差異，杜象可謂是這個行動的始作俑者。

通俗文化的普普藝術逐漸打破以往的屏障，和講求精緻高藝術的純藝術結合，形成「藝術通俗化」，卻也讓「通俗走向藝術化」。1970年代末期，這兩個原屬不同類型的藝術突破最後防線，繼素材的自由化之後，藝術家直接參與消費物品的製作，而現成物的消費物品也成為創作素材，藝術家製作的東西大至家具、汽車小至珠寶手飾、購物袋，形成所謂的「新普普」（Neo-pop）藝術。年輕的「新普普」藝術家紛紛投入商場，凱斯‧哈林（Keith Haring）甚至開設了一家「普普商店」推銷自己的消費產品[5]。[圖127]於此，藝術以低姿態向通俗文化靠攏，最終結果卻轉為高品味的精緻文化走向，顯然是積極而非批判的。

[4]　Edward Lucie-Smith: *Art Now*, New York, Marrow, 1981, p.154.

[5]　同前，參閱陸蓉之著，《後現代的藝術現象》，第 114-115 頁。

　　另一方面從「新達達」粉飾轉化而來的「新觀念主義」（Neo-conceptualism），創作者將通俗物品藝術化，過程中卻對消費文化意義產生懷疑，企圖以寓言或譏諷的手法改變原物意涵；這些藝術家，他們或而攻擊美學或而仿作嬉戲，批判中又回到過去模擬的形式，於今吾人稱之為「模擬主義」（Simulationism）的「新觀念主義」。[6]藝術家孔斯（Jeff Koons）即是以現成物品直接翻模再製（re-made）[圖128]經由外型、質感的改變和價質的變異致使原物意涵消失轉生新意；稍早瓊斯（Jasper Johns）的《三面國旗》（Three Flags）[圖129]即是刻意地要製造另一種圖像意義，他說：「事情的用意，是讓觀眾將他所看到的東西再出現一次。」[7]至於他那啤酒缸造形的《上漆青銅》（Painted Bronze）[圖130]，瓊斯同樣認為他要表達的並非原來的啤酒缸，而是它的造形。[8]事實上這種化解原物意涵轉為新意的語言模式，甚而可以追溯到杜象那件透過唯名論觀念創作的《噴泉》。而《大玻璃》中的〈九個蘋果模子〉實已潛藏「模擬主義」的觀念。

　　杜象現成物的可複數性極其對傳統語意結構的化解，擴大了「普普」、「新達達」藝術家的創作幅員，包括廣告、海報、版畫或物體直接翻製模型等模擬手法，進而擴大到當今的機械複製藝術，像經由攝影、影印、錄影……產生的無窮複製圖像。德國批評家本雅明（WalterBenjamin, 1892-1940）提到：「藝術品機械複製時代所凋謝的東西就是藝術品的韻味──複製技術把所複製的東西從傳統領域中解放出來……眾多的複製物取代了獨一無二的存在……。」[9]本雅明對機械複製語帶保留，亦褒亦貶；雖然機械複製圖像的結果，原件本身最後只流於形像，然而也同時預告藝術作品的價值不再是作品本身是否為原件，而在於藝術作品展出的價值；藝術家「原創」和「權威」的角色也將重新被界定。

第二節　解構──隨機措置和意義的轉化

　　杜象創作，從文字語言錯置、現成物拼裝、大玻璃，以致於他的西洋棋戲和輪盤賭，無不充斥著一種隨機可能，一種漫無計畫的隨緣，將既有的形式邏輯、次序、制度、審美觀念瓦解，以一種不蓄意、意外的結合述說語意。「新達達」承接這些觀念，運用現成物

[6]　同前，參閱陸蓉之著，《後現代的藝術現象》，第 116 頁。

[7]　Edward Lucie-Smith: *Art Now*, op.cit. p.160.

[8]　Ibid., p.162.

[9]　王才勇著，《現代審美哲學新探索法蘭克福學派美學評述》，北京，人民大學，1990 I 版，第 23 頁，原文引自本雅明著，《機械複製時代的藝術作品》，第 IV 節腳註。

藉由偶發機緣行使拼貼、集合和照像蒙太奇的創作方式，羅森柏格結合現成物和抽象表現主義繪畫形成占有三度空間的立體繪畫，成為後現代的先知人物；集合藝術家將單獨無關的物件匯聚成詩意或離奇的效果，在歐洲尼斯（Nice）地區的一支新寫實主義（Nouveaux Réalisme），他們運用都市生活中無所不在的要素，包括廣告、垃圾、廢棄欄柵、汽車……做為媒材，拼湊、堆積，或將海報撕碎重新黏貼等隨機方式來創作；而依夫克萊恩（Yves Klein）則以隨機的偶發表演成為偶發藝術的先導，在他的《人體測量》（Les Anthropométries）中，模特兒將藍色顏料塗於身上，壓印於空白畫布，造成隨機性效果，此乃藉用「機緣」觀念的實驗創作；1960 年《空》（Vide）的表演即是在塑造一種完全空白的情境，讓人置身其中，感受任何來自空間的力量和自由冥想；約翰‧凱吉的「無聲音樂」（Silence）則是一種讓心靈置於清澄中的內在修持。他們皆是透過一種「空無」（Empty）的情境，以隨機方式，體會參悟任何來自外在或發自內心的感受。凱吉甚而在音樂演奏過程中製造偶發中斷，以達到他想塑造的隨機結果，其實驗創作影響後進頗為深遠。

　　杜象在標題語言文字的置換之中，即已運用了這種「空」的特性，透過置換後的文字視覺陌生，重新擁有「空」和「自由」之感，從而衍生新的身份和新的局面。並藉由「隱喻」（métaphor）和「換喻」（métonymie）的手法表達雙關語意，如《L.H.O.O.Q.》之引用《蒙娜‧麗莎》的複製品，又如《紫羅蘭》香水瓶中人物的轉置圖 117,118。其因時空錯置形成意義轉化的特質，甚而影響到後現代的「權充」（Appropriation）藝術圖 131，藝術家以迂迴假借的手法述說內容，將過去的繪畫風格轉置到自己的圖像上，抽離空置原有意義，致使畫面情境支離破碎；或以片斷聚集的方式假借大眾文化現象，做集錦式的拼圖圖 132。將詮釋的責任交付於觀者（spectator）產生眾說紛云的語意，而其雜亂無章和異種的交互配置則與現代主義的單純圖像形成強烈對比。這些現象包括在義大利形成的「泛前衛」（Trans-avantgarde）德國的「新表現」，美國的「新具象」和產生於法國的「自由形象」（La Figuration Libre）等，他們持著反抗現代主義的旗子，風格上則承認歷史，權充過去，模擬現代主義等風格，法國自由形象藝術家亞爾貝賀拉（Jean-Michel Alberola）對於他的權充歷史繪畫有所敘述，他說：「我所說的歷史這個字一方面指的是藝術史，另一方面指的是小故事。以杜象來說，他所謂的歷史就是兩種並談……一幅畫並不是只畫來說明歷史（即藝術史，大的歷史）而已，也是為了敘述某些小故事，問題就在於要具有了同時追逐兩隻兔子的能力。」[10]，「在杜象和布魯沙耶斯（Broodthears）之後，我們可以談繪畫而不需要實際去畫……，影片、文章、照片是以不同形式去談繪畫，而盡其可能地談得很完整……，我就是要同時談及『從什麼而來』（de）和『在什麼之上』（sur），也就是談兩次。一位畫

[10] 王哲雄著，〈自由形象藝術〉，《藝術家》第 139 期，臺北，藝術家，1986 年 12 月，第 97 頁。

家是不夠的，必須要三位：一位畫傳統的畫，一位與傳統決裂，再來就是我……。」[11]而杜象的《L.H.O.O.Q.》首度以複製影像來談繪畫，羅森柏格以串聯繪畫敘述丁多列托名作，1980 年代的藝術家已能自由自在的擷取歷史繪畫敘說他們的故事。

在消費文化的層級上，新觀念主義承繼「達達」對現代主義的解構語勢，而在藝術通俗化的過程中卻質疑通俗消費文化的意義，並以嘲諷或寓言手法，轉化原物意涵。杜象當年質疑現代主義的美學而提出「現成物」的創作，普普藝術家接受了現成物的觀念，將藝術推進通俗化的另一階段；新觀念主義將通俗消費文化與藝術結合之後，再度將通俗之物提昇到嚴肅的高藝術之途，並以解構語勢積極導引消費俗物進入另一美學情境，他們將通俗廉價物品搖身一變，成為收藏家的高品味藏品。許多後現代主義藝術家已能將現代主義判準之下的「壞」品味藝術接納為「不壞」的品味；同樣的高藝術與工藝品之間的界限也被打破了，裝飾藝術家康內爾（Kim Mc Cnnel）即提到：「好的裝飾與週遭結合取勝。而好的藝術有可能是壞的裝飾，因它與週遭無關，是獨立自足、自我參詢地。進而言之，壞的裝飾也有可能成為好的藝術，雖然它可能是壞的藝術，但卻可能因環境的轉變而成為有趣的情況。」[12]裝飾藝術家似乎已能體會杜象「沒有品味的品味」，也接受了女性的審美觀和精神意識，將藝術推向另一個層次。

自 1913 年杜象將腳踏車輪倒置拼裝之後，似乎已預示了一個新的變遷即將展開，長久以來理性思維將受到挑戰，這個無意間的戲作，改變了杜象，也改變了藝術的歷史，這件作品在無意間成為杜象的首件「協助現成物」（Assisted Ready-made）[13]杜象曾經強調：「我選擇這些現成品，全然不是基於美學享受，沒有好壞品味……完全沒有意識的。」[14]一種對藝術創作的新看法。西方長久以來受柏拉圖（Plato）學說的影響，把藝術視為一種捕捉理型（Ideal）的創作[15]，藝術家們的創作不論是抽象的或單純的寫實表現，皆試圖神奇掌握理念世界，即便是康丁斯基（Kandinsky）或蒙特里安（Mondrian）均擺脫不了對形上世界視覺化的追求，而杜象現成物的提出和對理念世界的不置可否，則粉碎了西方長久以來對「理念世界視覺化」的無盡想像，否定了現象和形而上世界有任何穩定相同的感知結構；就像阿圖塞的「多元決定論」[16]一樣，認為因果關係並非僅只一個終結，同樣的對杜象而言，理念和

[11] Ibid., p.100.

[12] 陸蓉之著，《後現代的藝術現象》，第 126 頁。

[13] Simon Wilson: *POP*, London, Thames and Hudson, 1974, p.6.

[14] Hans Richter: *Data Art and Anti-Art*, New York and Toronto Oxford University, Thames and Hudson reprinted, 1978. p.89.

[15] 柏拉圖視藝術為「實在的模仿」，此種模仿作畫方式類似於 19 世紀的「自然主義」，而柏拉圖事實上並不贊成藝術家去模仿實在，其基本理由在於模仿並非通達真相的正途。參閱 Wfadysfaw TatarKiewicz 著，劉文潭譯，《西洋六大美學理念史》，臺北，丹青，民 76，第 349 頁。

[16] 阿圖塞通過弗洛伊德潛意識夢境的「多元決定因素」，表達歷史並非一個穩定的結果。參閱唐小兵譯，

現實也永遠不可能有一致的對應。而杜象的這項否定，使得藝術的意義成為永遠不能確定的主觀性，藝術的語意處在無盡的不穩定狀態之中；顯然它並不同於結構主義（Structuralism）的先驗規範，不以結構主義邏輯思維約化的一套次序架構做為創作指標，而其試圖掙脫強制性的理性言說，破除舊有形式美學規範，反倒是充滿解構意味。杜象甚而被稱為「解構」、「反藝術」和「觀念藝術」之父[17]，其拼貼式創作和文字標題產生的語意流徙，將藝術價值和創作投向一個異化的世界，導致後現代文化的支離破碎和時空錯置，而其「延異」（différance）現象，不也就是德里達（Jacques Derrida）[18]解構主義（Deconstructiomism）觀念的呈現；解構主義反對的乃是結構主義的先驗規範及其邏輯思維方式。

　　或許有人認為「立體主義」（Cubism）的分割畫面和重組特性已然是一種解構語意，然而當我們理解立體主義創作的原意，將會發現立體主義並未擺脫現代主義的框架，立體主義的畫家們依舊認為他們的作品是真實的，是將視覺的真實轉換為概念的真實，事實上，他們所追求的依然是相應於理念世界的一種真實，並無異於康丁斯基或蒙特理安等抽象藝術家的創作追求。由此看來，現代主義畫家雖一再創造新的畫派，卻仍舊陷在「風格」的框架裡，並未擺脫相同的思考邏輯。然而人們或許又要追問瓊斯的《三面國旗》，是否又回到柏拉圖「藝術是幻像世界的模擬」之中？瓊斯告訴觀賞者：那不過是一種符號再出現一次罷了；換言之，去掉標題文字之後，又可以轉置成其他符象意義，重組符號系統；瓊斯雖以模擬方式製作，但其作用卻是「符號」在不同時空的創作表現。1980 年代大眾媒體影像泛濫之際，「寓言權充」引用了既有影像成為創作的主流，其再現形式也引來了「原作」與「創作者威權」的質疑，而它也成了杜象現成物拼貼創作之後，再度引發的藝術論辯。

　　事實上，早在杜象隨機性的拼貼創作之際，已把現成物視為一種符號，對他而言，圖像只是一種符碼，再現的符象可以結合各個符碼再度產生新的語意，而其新生的符碼已不再是原有的真實。1913 年杜象的《顛倒腳踏車輪》經由拼裝化解了原本的語義結構，其現成物的組合實已意味不同符象的結合；同樣的他的標題語言，經由重新組合之後，也衍生出許多幽默奇異的語意，就如同 "Marcel Duchamp" 杜象的名字，字母經由置換之後，成為 "Marchand du Sel"，其字義也從「杜象」變成了「鹽商」，造成了既是「杜象」也是「鹽商」的雙重語意。至於《大玻璃》標題文字中的「延宕」或「甚至」，這些模稜兩可的文字語意，則隱含了文字的模稜兩可和多義性：一種可變的符象。

　　F・Jameson 講座，《後現代主義與文化理論》，臺北，民 78 再版，第 78 頁。

[17]　同前，參閱陸蓉之著，《後現代的藝術現象》，第 151 頁。

[18]　傑克・德里達（Jacques Derrida），法國哲學家，生於 1921 年，他的觀念為無數文學批評（主要為美國）所討論，其作品更主導了哲學或毋寧是文學典籍，雖然他的確拒絕哲學上一些差異性的觀念用語以及文學作品中一些修辭學的圖像和紋章設計。參閱 Christopher Norris and Andrew Benjamin: *What is Deconstruction?* London, Academy, 1988, p.7.

第三節　從視覺到觀念化

　　第一次世界大戰前夕，杜象提出了「現成物」，做為對純粹視網膜藝術的抗辯，他的反藝術行徑破壞了「為藝術而藝術」的既成概念，「現成物」是對所謂的精英藝術、博物館、畫商和收藏家的辛辣嘲諷。《下樓梯的裸體》可謂改變了杜象對藝術的整個態度，杜象說：「法國有句老話──愚蠢有如畫家。畫家被視為愚蠢的，而詩人和作家是富於智慧的，我要成為智者，我要有創新的觀念……。但絕非去做另一個塞尚。在我那『視網膜』的階段，的確有點像畫家的愚蠢，對我來說《下樓梯的裸體》之前的作品均是視覺性的繪畫，那時我興起了如此想法。是觀念形式的表達，使我擺脫傳統的影響。」[19]杜象曾以 "R.Mutt" 這個在連環漫畫上象徵愚蠢之人的名字做為《噴泉》一作的簽名，似乎意味著自己曾經是畫家的嘲諷。在此，杜象所強調的是「觀念」在他創作上不可忽視的地位，對他而言一件創作並不需要許多觀念，然而他不喜歡完全沒有觀念的東西，純粹視網膜的繪畫常讓他感到窒息。1935 年，馬索（Pierre de Massot）提到：「杜象永不停止思考，而他也永不終止創作性的思考。……」[20]至於杜象所倡導的觀念（ideas），並非指智性的邏輯思維，而是個人內在文化素養。有一回他在德州休士頓（Houston Texas）演講時即闡釋道：「藝術家本質上是個直覺的角色，直覺和思想是不相矛盾的，然而它不同於理解力，因為那（指理解力）是一種推理和事情的因果律則。」[21]對於杜象來說，藝術家的直覺乃是不假思索不假推理的，是吾人心靈對事物的直接領悟。

　　1950 年代後葉，偶發藝術（Happenings）孕育產生，1960 年代之後觀念藝術逐漸形成氣候，杜象被奉為先知，觀念藝術家們堅信藝術就是一種思想的跳躍，是觀念的直接呈現；然而長久以來即使非形式主義的藝術家，視覺形式總被視為藝術創作的首要條件。

　　杜象說：「我要脫離繪畫的物質性，我對重新創造畫中的觀念很感興趣……我要讓繪畫再次成為心靈的服務。」[22]杜象那極欲擺脫繪畫物質性的想法，乃是基於西方藝術家長久以來對作品視覺呈現的過度依賴，現代藝術家多半是透過他們的視覺語言來傳達觀念，而杜象的現成物讓藝術的形式語言逐漸轉移，從視覺形式到觀念的直接表達。強調的是觀

[19] Gregory Battcock 著，連德城譯，《觀念藝術》（Idea Art），臺北，遠流，1992 初版，第 83-84 頁。

[20] 原文：Duchamp never stops thinking, and thinking, never stops creating…by Alexandrian and translated by Aice Sachs: *Marcel Duchamp*, New York, Crown, 1977, pp.5-6.

[21] Cloria Moure: *Marcel Duchamp*, London, Thames and Hudson, 1988, pp.7-8.

[22] Piper, David and Philip Rawson 著，佳慶編輯部編，《新的地平線／佳慶藝術圖書館（第三冊）》（*New Horizons / The Illustrated Library of Art History Appreciation and Tradition*），臺北，佳慶文化，民 73，第 632 頁。

念而非形式結構表現。《噴泉》基本上是觀念的表達，為了顛覆傳統它揶揄嘲諷，卻意不在尿斗的造形，雖然新達達主義接受了尿斗現成物的媒材形式，在創作上開出一條新路，但杜象原意並非如此，假若接受它成為新媒材的事實，無疑是宣告自己走回形上視覺化的老路，致使《噴泉》的作用成為只是形式作用罷了。觀念藝術家抓住了這一點，他們強調藝術的「非物質性」（immateriality）和「反物體性」（anti-object）。

義大利精神主義哲學家克羅齊（Benedetto Croce, 1866-1952）的藝術直覺說可是「非物質性」創作的最佳註解，克羅齊將直覺視為心靈的事實，按照他的看法，藝術是「直覺」、是「表現」、是「創造」、也是「欣賞」而它們的關係即是「直覺＝表現＝創造＝欣賞」。[23] 克羅齊認為一般所謂的「藝術品」對於藝術家而言，只是一種備忘錄（copy），是一種物質記號，而世間也沒有所謂「現成的美」，那是經由創造而來，藝術家與欣賞者並非處於供求的關係，他們之間沒有所謂傳達的問題（the problem of communication），只有內心的「共感」（ein gemeinsinn）[24]；克羅齊的「直覺＝表現」意味著直覺的主動創造性，即藝術是直覺觀念的呈現，其間沒有所謂物質性的問題，「藝術品」只不過是藝術家創作觀念的拷貝，如此地輕作品重觀念乃是與觀念藝術相契合的。

觀念藝術創作者認為「物質性」是觀念構成的最大障礙，因而他們不再從事於繪畫雕塑的創作，就如同杜象排斥繪畫一樣，暗示著對傳統視覺性創作的反動，所謂的繪畫雕塑，也只不過是觀念的表象而已。杜象在一次接受美國廣播公司訪問時，肯定的表示：繪畫只是一種「表現的手段」，不是目的，更進一步述說，即是「以手段代替圓滿的結果。」[25]觀念藝術排斥繪畫雕塑的表象美感，因為那意味著一種形態學（morphology）的局限，對於具有多元發展的觀念和意象乃是無法以造形敘述殆盡，因此觀念藝術著重訊息的傳達，一個意念也可以成為作品，無數個意念則形成意念串，一件藝術作品則形同一個導體，將意念傳達到對方，這整個過程和狀態呈現了藝術家的創作。1970 年代，觀念藝術進入創作的顛峰，藝術家最後以錄影、錄音、計畫、速寫、記述、攝影或書本等方式，留下整個創作過程。由於它的不具任何形式，實際上也意味著包容任何形式。藝術家可以任何方式表現，包括從文字的表達，甚而是人體等具體的物質實存。

1913 年杜象的《罐裝機運》一個把機運貯藏起來的觀念，實際上已開啟了觀念藝術之先，1920 年送給蘇珊的《不快樂現成物》則已洞察偶發藝術的機先。而杜象於 1914、1934 及後來的數次蒐集自己作品、筆記、素描於「盒子」裡，已是藝術家創作過程的集合，而他的（幕間）電影也成了一個很「達達」的偶發事件記錄。杜象總是極力讓自己超越繪畫，

[23] 劉文潭著，《現代美學》，臺北，商務，民 61 三版，第 50 頁。
[24] Ibid., p.57.
[25] 黃才郎主編，王秀雄等編譯，《西洋美術辭典（上）》，臺北，雄獅，民 71，第 188 頁。

超越視覺，即使是一個寓言或棋局，總賦予它一些觀念，就像《對立與聯合方塊終於言歸於好》的棋局遊戲，或來自於「門」或「窗子」的寓言或空間觀念，處處不忘以鮮活幽默或嘲諷的方式表現。

受到杜象「沒有品味的品味」之觀念影響，稍早的觀念藝術家喜歡從「空無」或隨機性去掌握作品，如凱吉的《沉默》、克萊恩的《空》的展覽或柯史士（Joseph Kosuth）的《水》。柯史士說：「我感興趣的只是呈現『水』的觀念……因為我喜歡它無色、無形式的特質……我從特定的（水、空氣）抽象呈現，發展成抽象的（意義、空、普遍性、無、時間）抽象。」[26]就像當年杜象送給艾倫斯堡的《巴黎的空氣》或《大玻璃》的透明性一樣，什麼都沒有，反而具有無窮的容受性。通過這種方式達到對「非物質性」的體會和掌握，進而切斷與繪畫的任何可能連繫。觀念藝術創作者呼應杜象的看法，對繪畫本質產生質疑，認為接受繪畫即意味著對傳統藝術本質的承認，因而他們排斥物質性，企圖掃除風格，品味和永恆性等藝術價值觀，拒絕扮演傳統角色。

自杜象之後，藝術逐漸從視覺形構轉疑到觀念的表達，而觀念性的創作也意味著對資本主義資產階級的抗議。杜象曾表示：「觀念是既不平凡也不功利的。」[27]觀念藝術創作者將藝術的外在形式，美感和品質消除，因此作品沒有銷售價值，藉以擺脫畫商和媒體的操控，1950年代末期的偶發藝術即是對資產階級藝術形態的一種抗議。克萊恩以他的《非物質空間》作品易以金子，替代以往的金錢交易，試圖使「非物質」作品避開藝術市場交易的普遍行則，也意味著畫家的敏感性等同於鍊金術鍊就的金子。[28]歐登柏格（Claes Oldenburg）曾在日記中寫道：「……布爾喬亞的陰謀是他們希望經常被侵擾，但此時你也被他們套牢，他們喜歡這樣，然而事情一過，他們已準備好迎接下一個……。」[29]這是歐登柏格對當時布爾喬亞沙龍的嘲諷，描寫小資產階級贊助者的取巧和滿足，從而退出沙龍和博物館投身公共空間的創作。

對於觀念藝術創作者來說，觀念乃優於一切形構，就如同蒙特里安作品的價值來自於他所發現的造形和色彩的「絕對性」，而非他所呈現的視覺「創作語言」，那些作品通過形式顯然無法給予觀者深刻的感動，然而卻是藝術史的一個過度。杜象曾經說過：「收藏於博物館的藝術作品無異是歷史的古董，因為美是會消失的。」[30]對於收藏家而言，梵谷的

[26] Gregory Battcock 原著，連德城譯，《觀念藝術》，第135頁。

[27] Claude Bonnefoy, op.cit, p.135.

[28] 郭藤輝撰，《伊弗・克萊恩（Yves Klein, 1928-1962）及其非物質繪畫敏感性的研究》，臺北，師大美研碩士論文，民81，第206頁。

[29] Gregory Battcock 原著，連德城譯，《觀念藝術》，第9頁。

[30] Claude Bonnefoy, op.cit., p.116.

調色盤價值並不亞於他的作品。觀念藝術創作者企圖擺脫資產階級文化的羈絆，提昇作品，使藝術超越畫廊買賣和美術館的展示空間，因而走上非物質的創作模式；而藝術家思想行動超越一切的看法，也使得視覺語言發生結構上的變異。

　　自偶發藝術之後，觀者已不再是純粹的觀賞者，他們成為參與者，參與作品的完成，並衍發出身體藝術（Body Art）及表演藝術（Performance Art）。舞者梅斯‧康寧漢（Merce Cunningham）和凱吉一樣也是運用機緣的方式創作，藉以擺脫舞蹈中身體的連續性和個人品味，康寧漢認為舞蹈中的任何動作，皆可像羅森柏格作品一樣的隨機拼組。1950 年代他和凱吉、羅森柏格在黑山學院合作完成的《無題事件》（Untitled Event）被認為是表演藝術的開山祖。1968 年杜象過世那年，康寧漢的《環繞著時間》（Walk Around Time） 圖 133 這齣由瓊斯監製的作品，乃是以那位「錯失時間的工程師」——杜象的《大玻璃》為背景的製作，其間人物置身於透明場景，將杜象的《大玻璃》，再度以模擬權充的多媒體方式嶄現。似乎預示這位前衛人師，即將在後現代舞臺上扮演的角色。

　　德‧庫寧（Willem de Kooning）於 1951 年曾經說過：「杜象那個個人的藝術運動，對於我來說，是一個真實的現代運動，因為它意味著每一位藝術家能做他應當思索的事情——一個為每個人也為每個個體開放的運動。」[31]德－庫寧一語道盡杜象個人的影響，及其為後代創作者提供的更為開闊的創作空間，藝術家的自我省思和質疑劃開了現代主義的藩籬。

[31] Robert Smith: *Concept Art*, from Nikos Stangos edit, *Concepts of Modern Art*, London ,Thames and Hudson, 1981, p.256.

第五章　矛盾與轉化

第一節　現成物是藝術品？

一、工具性與藝術性

　　海德格（Martin Heidegger, 1889-1976）這位與杜象同時代的德國存在主義大師，在他的《藝術作品的根源》（Der Ursprung des Kunst Werkes）著作中提到，人們之所以認定巴特農神殿（TheParthenon）、文生·梵谷（Vincent Van Gogh）的畫作、荷爾德林（Friedrich Hölderlin）的詩作皆為藝術品，無非是透過既有藝術品的學習而來，海德格認為這乃是一種循環，藝術作品的本質是不能用呈現在眼前標記的總和來把握的，然而為了洞察藝術作品的本質，海德格仍然借用這些既有藝術品的特性來加以考查，首先海德格設定任何藝術作品皆有「物」（ding）的特性，把「物」當作藝術作品的低層結構；同樣的「用具」也是「物」，是高於「物」的東西，由於它是「手工產品」，因而近似於「藝術品」，但由於他的不具自足性，因而又低於藝術作品。海德格以梵谷的一幅《農民的鞋子》為例，敘述人們掌握畫中「鞋子的工具性」乃是經由觀察作品而來，而「鞋子」是因藝術作品的創造而被存放起來。由此顯示藝術作品創作的自主性。然而我們或許要問，工具也是一種創造，二者又有何區別？希臘人乃是將「藝術」（τέχνη）一詞既使用於技術上，也使用於藝術。[1] 另一方面「藝術」這個字，假如是從梵文（Sanskrit）而來，那麼它的意思也代表「製作」（faire），亦即那些在畫布上製作的「藝術家」（artistes），過去同樣被稱之為「工匠」（artisans），他們需要顏料時必須向工會申請，直至畫師成了獨立個體才有所謂的「藝術家」之名，而後他們不再為人們製作東西，而是人們從他們的畫作中去挑選。杜象說：「我寧願使用『工匠』這個名詞。」[2]

[1] 【日】今道有信等著，黃鄂譯著，《存在主義美學》，臺北，結構群，民78，第105頁。及 Wladyslaw Tatarkiewicz 著，劉文潭譯，《西洋六大美學理念使》（A History of Six Ideas），臺北，丹青，1980，第 68 頁。

[2] Claude Bonnfoy collection: *Marcel Duchamp ingénieur du temps perdu / Entretiens avec Cabanne Pierre,*

　　杜象提出「現成物」（Ready-made）來代替常久以來習於稱呼的「藝術品」，他的現成物乃源出於工具性特質的大眾化產品，卻也同時具有藝術作品的特質。依照海德格的看法：如果沒有「創造」，藝術作品就不可能形成；同樣的沒有「注視」，作品也就不會發生作用。對於作品的注視，不是把人引向個別的體驗，而是使人移向從屬於作品產生的真理。藝術即是（人）對真理之作品的創造性注視（schaffende bewahrung），是創作與欣賞的統一。[3]

　　杜象談到他選擇現成物做為創作實驗時是這樣的：「一般我會毫不放鬆的『看著』（look）它，選擇對象是相當困難的，因為到了最後第十五天你將會有所喜愛或厭惡，你必須在毫無美感的情形之下，以冷漠的態度去傳達某個選擇，現成物的選擇總是建立在視覺冷漠（l'indifférence visuelle）的基礎上，全然沒有好壞的品味（goût）。」[4]杜象這個漠不關心的全然注視的現成物選擇，讓海德格工具性的「物」，因為投注了「創造性」而提昇為藝術品。事實上杜象始終不願承認自己的現成物或其他製作性的東西是「藝術品」（œuvres d'art），即便他承認「藝術」一詞源於「製作」。1964年杜象在西班牙的卡達奎斯（Cadagués）製作了一件《遮陽蓬》（Store），他稱那是一件手製品（fait avec les mains）不是現成物，杜象說：「……我懷疑，再『動手』（patte）畫畫是危險的，就如同我已不再從事藝術品的製作，除非萬不得已，尤其是動畫筆。但是如有像《大玻璃》那樣的意念，我當然還會再製作。」[5]顯然，杜象並非全然的排斥動手製作，而是對西方長久以來藝術創作的因循及學院迂腐觀念的反動，對於杜象來說，這一切都是套套邏輯，一切都是在重複，宗教重複，形上學重複……除了黑咖啡還有一點感覺，因此即使他同意再動畫筆還是有所保留，那必須是是觀念性的，有感覺的，而非只是個印象或有趣。

　　海德格更進一步的為藝術真理做說明，他認為「詩」使得藝術具有真理的特性，在解釋詩時，必須致力使其成為「無用」，最困難之處就在於令其本身的解釋消失，使解釋化為無有，換言之，「不是因為詩表現了人的語言，而是它符合了存在的聲音。」[6]海德格對於詩的「解釋無用論」，乃與杜象創作觀有其契合之處，也即是杜象「無美感」、「無用」和「無理由」的境界，當觀賞作品之際，由於內心的無成見而對作品有較大的容受，能全然自在地接納作品。《噴泉》一作，杜象有意地以曲解和嘲諷的語意賦予標題語言詩意，雖然杜象並不寄望它受到「美」的讚賞，然而詩意的標題語言同樣提昇了現成物的自足性；而其觀念性的嘲諷，讓「尿斗」的器物性消失，成為「無用」之「用」。也讓新達達主義者也開始謳歌它的美。

　　Paris, Pierre Belfond, 1977, p.25.

[3]　同前，參閱【日】今道有信等著，黃鄂譯著，第106頁。

[4]　Claude Bonneefoy, op.cit., p.80.

[5]　Ibid., pp.184-185.

[6]　同前，參閱【日】今道有信等著，黃鄂譯著，第116頁。

二、「協助現成物」與「互惠現成物」

　　杜象雖然反對製作，然而他的「協助現成物」（Ready-made Aidé）乃具有協助（assisted）和修正（corrected）之意[7]，免不了需要製作加工，這是杜象在邏輯上所犯的毛病，或許這就是他的思維方式，一再形成自我的矛盾，「協助現成物」並非只是現成物的選擇而已，它是「選擇」加上「製作」。基於這個觀點，杜象做了另一個推論，他說：「藝術家所使用的顏料也是工廠製造的現成物，因此我們應該稱所有的繪畫為『被製造出來的現成物』。」[8]事實上杜象並不願稱繪畫是「協助現成物」，因為如此一來，必然又會走上形式邏輯的老路，致於他的「協助現成物」和「繪畫」又有何區別？基本上乃是立意的不同；為了避免走回形上視覺化的老路，杜象的現成物創作，基本上在破解原意，而「顏料」卻是依附於作品之上的，長久以來西方藝術家受柏拉圖觀念影響，他們反覆地企圖藉由靈感或想像得來的理念與真實對應，把藝術視為捕捉單純化或抽象化理念的神奇嶄現，即藝術是理念世界的視覺化。然而「現成物」並非藝術家理念世界視覺化的產物，而是具體現成的東西，一個與過去藝術創作理念完全背離的作品，對傳統畫家而言那是全然的不可能。而杜象把「尿斗」倒置，將「腳踏車輪」倒轉過來，乃試圖消解物件的工具性特質。並加上毫不相干的語言文字，以嘲諷或模稜兩可的雙關語賦予作品標題，其協助加工的用意，不外乎是對主題意識的破解；而在一連串破解當中，文字語意不斷出現交感和隨機串聯，作品完全處在不穩定的狀態之中而呈現多元語意，這乃極富解構意味的。杜象在他《綠盒子》中的〈新娘的面紗〉筆記裡如此寫道：

- 從現有的發現（ready found）——夫區隔陳舊的團聚作品（mass-produced readymade），分離即是運作。[9]

- 「玻璃的延宕」（Delay in Glass）：
 使用「延宕」（delay）替代畫像（picture）或繪畫（painting）；玻璃的畫像變成玻璃的延宕，但是玻璃的延宕並非玻璃的畫像之意，它只是不再去思考畫像問題的一個成功方式，最有可能的一般方式即是製作一個「延宕」；「延宕」的被採用並非全然

[7] Serge Lemoine, translated by Charles Lynn Clark: *Dada*, Paris, Hazan, 1987, p.64.

[8] Hans Richter: *Data Art and Anti-Art*, New York and Toronto Oxford University, Thames and Hudson reprinted, 1978, p.91.

[9] Michel Sanouillet and Elmer Peterson (II): *The Writing of Marcel Duchamp*, Oxford University, 1973 reprint. p.26.

在於不同語意，而寧可是他們躊躇不定之後重新結合的「延宕」。「玻璃的延宕」就如同你可以說一句散文詩或是一個銀製的痰盂一樣。[10]

從以上的這段筆記（或可說是杜象的文字作品）可以理解杜象現成物創作所添加的詩意的文字，一種故意製造的謬誤，在其語意的曲解和矛盾之中，存在著文字符號產生的「延異」（différance）現象，記號與記號之間不斷衍生新義，而這也是「協助現成物」必然產生的現象；事實上杜象並不希望它的終結和理念同一，就如同〈朱羅·巴黎大街〉所期望的一種「不定的」（indefinite）可能性。

至於「互惠現成物」（Ready-made Réciprocité）則是將「表現藝術」與「現成物」相互轉置的創作方式，杜象把一張林布蘭的複製畫作做為燙衣板，造成燙衣板與畫作二者之間功能性的互置與衝突，衍成「表現藝術」工具化、和「工具」藝術表現化的矛盾。新觀念主義藝術家更以解構語勢，應用消費通俗物破解原物意涵，造成語意的含混和矛盾，而給予觀者無限的想像空間。

三、再度成為品味的危機

杜象幾度提出現成物之後，不久即發現毫無選擇地重複做現成物的創作是一種危險，他當初選擇現成物並無意將它視為藝術品，並一再強調現成物的觀念性，深恐陷入畫家的迷失之中，而寧可回到乾巴巴的素描、枯燥的繪畫構成，像工程師般精確地描繪他的機械草圖。這些機械的圖式使他脫離了傳統品味，杜象說：「我把繪畫視為一種表達的工具，而不是最終的目的……繪畫不應只是視覺的，它也可以是灰色的物質，滿足我們的需求……我反對所有品味，強迫自己不斷地自我矛盾，以避免成為自己品味的追隨者……品味只能製造官能的感覺，而不是美學的情感。」[11]

對於杜象來說品味是一種習慣，一種已被接受之事物的重複，因此他反對製作美的形式，反對色彩和一再的重複，就像《大玻璃》的九個模子，杜象強迫自己不去上顏色，而以鉛粉替代，這可說是他對於繪畫既有成規的一種反動；他甚而把現成物創作比喻成一種約會，不至讓自己有一再重複某事的感覺，更希望現成物的選擇在數量上有所節制，並在預計的時間內完成，以便有充裕的時間去經歷這段創作過程，而這個想法，事實上已具觀

[10] Ibid.

[11] Willy Botder 著，吳瑪悧譯，《物體藝術》（Object Kunst），臺北，遠流，1991 初版，第 35-36 頁。及 Yves Arman: *Marcel Duchamp play and wins joue et gagne*, Paris, Marval, 1984, p.80.

念藝術的雛形。為了避免一再重複,使得現成物成為另一種品味而步上形式邏輯的老路,杜象決定盡量少做,並表示將每年限制現成物提出的數量。[12]因為他深知,藝術就像是會令人上癮的鴉片。現成物一旦再度成為藝術品,它就是另一種品味模式。

第二節 隨機掌握與無關心的選擇

長久以來,藝術創造所要求的是一個結果——藝術家作品的呈現,然而現成物的提出並非創造結果的呈現,而是創作的根源,「選擇過程」扮演了重要的角色;換言之,「選擇」即是「創造」,它呈現了藝術創作的新貌,然而卻沒有了「藝術品」,杜象並聲言:「人人有選擇萬物成就藝術作品的可能。」[13]其意在「選擇」而非「作品」,對他來說,這些作品只不過是個現象,但卻提供了藝術表現的新可能,更賦予觀賞者「閱讀」作品的自由創作空間;藝術家以開放的心靈從事選擇,同時也讓觀賞者的創造力得到自發性的表現。而這個選擇現成物過程中的行為顯現,無形中卻也透露了杜象「反藝術」或甚至是「無藝術」的觀念意向。

杜象選擇現成物顯然是出於改變現狀的意圖,賦予人們更大的創作自由,這顯然與存在主義(Existentialism)有其契合之處。在海德格的哲學中,人是被拋入世界,是偶然的,如同隨風飄落的一顆種子偶然掉進了世界。存在主義否定人先天的本質存在,如果一定要談本質那就是「生存」(existence),他們認為人的本質尚無定論,即使是上帝或理性亦不能指定人應是如何;換言之,人是隨時在設計自己造就自己、超越和自我選擇,這種選擇的行為方式每一瞬間都在進行,而選擇的可能性就是對其他可能性的否定或虛無化,人們是在完全自由的情況之下進行選擇,一種因偶然的飄落而產生的自由。所以薩特(J.P.Sartre)說:「人是自由的,但這不是少數人的特權,所有人都這樣。」[14],就像杜象的「人人有選擇萬物成就藝術的可能。」[15]

杜象的無關心選擇,就是隨機的自由心證,隨機乃是違反理性和邏輯現實的。如同在《不快樂的現成物》裡,由風來選擇,一種全然隨機的自由,排除任何操作的形式,使整

[12] Arturo Schwarz: *The Complete Works of Marcel Duchamp*, London, Thames and Hudson, 1970, p.45.

[13] David Piper and Philip Rawson 著,佳慶編輯部編,《新的地平線/佳慶藝術圖書館(第三冊)》(*New Horizons / The Illustrated Library of Art History Appreciation and Tradition*),臺北,佳慶文化,民 73,第 633 頁。

[14] 同前,參閱【日】今道有信等原著,黃鄂譯著,第 18 頁。

[15] 同前,參閱【日】今道有信等原著,黃鄂譯著,第 13 頁。

個創作過程具多樣的可能，似乎意味著一種不在乎的虛無。杜象的反傳統、反邏輯秩序、反美、反藝術到最後的「無藝術」，「隨機」乃成其創作的必然可能，腳踏車輪的無心戲作，就在這種情境之下產生。事實上這種隨機的選擇或不選擇，意味著一種「發現」，杜象稱許林布蘭是唯一能從古典選擇性理論跳脫的創作者，他說：「如果一個人不選擇他的對象，而只是接受他發現的對象所呈現的個別本質，就如同林布蘭。」[16]依照 17 世紀初畫檀的不成文規定，志願軍人的群像須按軍階身份給以相當地位，林布蘭《夜巡圖》（La Ronda di Notte）中的人物畫像並未依循舊例處理，而是適應畫中情境和人物特質來表現，雖因而遭致非議，卻由於他的一反常規，而使繪畫能夠超越前人的窠臼。每一個被描繪的對象對林布蘭來說，並無高低軍階的差異，為順應畫中情境，他採取的是一種無關心的選擇，接受他發現的對象所呈現的個別本質。里克特也曾表示：「隨機」的另一個目的是想再現藝術品原始的魔力和直接性，這是雷辛（Lessing），溫克爾曼（J.J. Winckelmann）和歌德古典主義之後失卻的東西。[17]溫克爾曼對於「粗魯的自然」和「民間藝術」採取鄙視的態度，在藝術方面的見解則受到鮑姆加通（Alexender Baumgarten）影響，作品講求「美的明晰性、堅持理性，並強調個別事物具體形像的重要性等。」[18]基本上古典美學追求的是一種完善靜穆和自然形像客觀的探求，然而卻因此失卻了原始率真的魔力；「隨機」讓人們再喚回原始的自然率真，它的反邏輯、反理性從而確立了另一個非因果法則的新論點。就如同薩特所認為的：人不受任何本質的約定，人是在完全自由的一瞬間選擇自己。而人們也在自由中選擇價值。再說，像笛卡爾的方法論，即便找到了真理、上帝，以為世界的一切皆可以理性來解釋，卻忽略了生活經驗的可變性，而「隨機」打破了對世界僵化的看法，讓人們認識到世間並非全然是順理成章、有意義、有計劃和現意識的；它也可能是非理性、無意義、偶然和潛意識的另世界。而杜象的反邏輯、反理性、不具意義和沒有品味的品味之隨機性創作，則呈顯了他對世間的新看法。

玻璃的透明性，灰塵的孳生，九個彈孔的發射，現成物的拼裝和文字遊戲……均是隨機創作的具體呈現。就如同杜象喜歡「三」的數字一樣，因為「三」代表多數和無止境的變化；然而杜象卻在這無窮的變化裡，試圖去掌握它那無限的可能性，如同《對立與聯合方塊終於言歸於好》的最後結局，一個人生只偶而出現一次的烏托邦的終局棋局。杜象曾不憚其煩地將破裂的《大玻璃》重新黏貼拼合，並認為那裂痕強化了玻璃上、下兩段的連

[16] Joseph Masheck ed.: *Marcel Duchamp in Perspective*, New Jersey, Prentice-Hall, 1975,（U. S., Da Capo Press, 2002）p.14.及傅嘉琿著，〈達達與隨機性〉，李美蓉等編，《達達與現代藝術》，臺北市立美術館，民 77，第 136 頁。

[17] Hans Richter, op.cit., p.59.

[18] J. J. Winckelmann 著，邱大箴譯，《論古代藝術》，北京，中國人民大學，1989，第 5、13 頁。

繫和轉換，並試圖將玻璃上孳生的灰塵予以固定、拍攝，接受偶然因子並保留它的瞬間變化；在《罐裝機運》裡的〈三個終止的計量器〉也是刻意地要將三條降落的線條形狀裝載，意欲承裝無數個隨機降落的因子；而在「輪盤賭」裡杜象則極思掌握或然率，那就如同科學家估計原子核分裂所採用的「釘住中子」數學機率遊戲[19]圖 134，這些似乎都在都說明蒙地卡羅或然率技術與杜象隨機創作之間微妙的關係。它們都在找尋某種或然率，一種偶然因子的隨機掌握和「無法關心」的選擇。而杜象對現成物選擇則強調：必須選擇一件毫無印象的東西，完全沒有美感及愉悅的暗示或任何構思介入，必須將個人品味減至零，而且它將永遠不可能變成美麗的愉悅或醜陋。[20]杜象的選擇是一種視覺的冷漠，他甚而刻意的以不帶色彩的東西或以機械方式取代傳統品味。對他來說消除品味因循、排除藝術品固有崇高地位、避開內容詮釋，最理想的方式即是運用「隨機」，這種創作的方式讓傳統品味和美學觀蕩然無存。然而現成物「無關心」的選擇與輪盤賭中的「無法關心」乃是有所差異的，輪盤賭產生的偶然機率是人力無法控制的因子，像玻璃的破裂，灰塵的孳生，由風來吹動書頁，它的選擇可以全然的無關心，因為無法關心，然而現成物的選擇是人為因素的促成，如何選擇一個毫無美感和愉悅暗示的東西，又如何不讓自己的構思介入，特別是在未來都有可能變成美麗的愉悅或醜陋的品味，這是一種主觀的壓抑，逃避，而非漠不關心，一種自我批評的矛盾，因為在無關心的同時，卻隱藏著另一個關心和期待。如此的選擇乃是受制於藝術家內在思想高度原則所支配的，無關心同時又是最關心，這是杜象再次犯下的矛盾，然而我們似乎可以原諒他的這種矛盾，因為這就是杜象，他總是與自己的想法對抗。

晚年的杜象更承認自己現成物選擇的失敗，因為新達達主義，早已把他拋出的「尿斗」，供奉起來，甚而從《晾瓶架》發現了美，致使他的「無藝術」觀念成了處處皆是藝術。他說：「出於淡漠感覺所做的創作選擇是很困難的，因為任何東西看久了都美。我當初做的《晾瓶架》一點也不有趣，現在所有的雕塑課本上都看得到，大家認為它是好的作品，也很喜歡。這些現成物被當成藝術品而受尊敬，正意味著我無法根除藝術色彩的失敗。」[21]事實上杜象自己也曾經說過「觀眾決定一切，是觀眾建立了博物館。」任誰

[19] 「釘住中子」機率遊戲：是指在狹長木條拼成的地板上拋釘子，由於反覆拋投便可預言釘子如何常常落在板縫中。原子科學家採用這種方法（也是唯一的方法）可以估計出由原子核分裂產生出的中子，或被停止，或被其周圍障礙壁面阻隔而變更其進行方式的機率。參閱 David Bergamini 原著，傅溥譯著，〈偶然世界中的勝算，或然率與機會的魅人遊戲〉，《數學漫談》，American，Time Life，1970，第 135頁。

[20] 傅嘉琿著，〈達達與隨機性〉，第 140 頁。原文參閱 Harriett Ann Watts: *Chance, a Perspective on Dada*, Michigan, UMI research press, Ann Arbor, 1980, p.36.

[21] Michel Sanouillet，〈馬歇爾杜象與冷漠美學〉（Marcel Ducamp and the Aesthetics of Indifference），張芳薇等編輯，《歷史‧神話‧影響：達達國際研討會論文集》，臺北市立美術館，民 77，第 231、234 頁。

也無法決定作品未來的定位。而他那根除藝術、製造一個拒絕藝術社會的觀念，卻成就了一個全然藝術的世界，「隨機」讓人人有選擇萬物成就藝術的可能；或許這就是道家「無為」和「有無相生」的觀念吧！就像凱吉，就像克萊恩，透過「空無」去體會藝術的存在。

第三節　觀念與視覺的矛盾

　　杜象的觀念性創作，是對傳統繪畫的棄絕，他的反藝術動機，基本上是對藝術家行為的質疑，對傳統視覺性表達方式的抗辯，他說：「是由於歷來對於視網膜觀念的過於重視，自庫爾貝（Courbet）以降，人們把繪畫指向視覺的；那完全是一種錯誤，一個視覺的戰慄！從前，繪畫是具有其他功能的；它可能是宗教的、哲學的、道德的。然而即使我們有反視覺的態度，不幸的，卻不能對此有所改變；整個世紀皆是視覺的，除了超現實主義嘗試著往外探尋，但並未跨越出！布賀東說得極是，他深信他所目睹的人們對超現實主義所做的批評，畢竟他們興趣的是視網膜感覺的繪畫。這是極為荒謬的，終究是要改變，不能總是如此。」[22]杜象認為自文藝復興以來油畫發展已有四、五百年，人們面對新的世界新的媒材，是否應該思索改變創作的方式，繪畫不應只是掛在飯廳或客廳的裝飾品，它同樣能以其他東西取代，而藝術也不應再扮演裝飾的角色，這是一種自然的轉變，藝術家應有新的媒材取代舊有的東西，對他而言繪畫已經死亡，除非又捲土重來，但那是沒理由的。杜象被認為是藝術史上第一位排斥繪畫觀念的人，終於走出了畫架，走出二度空間想像的博物館，也走進了觀念。

　　杜象寧可讓自己成為思維觀念的代言者，也不願藝術成為視網膜經驗的工具，因此他說：「是不是動手去做（R. Mutt 現成物）已不重要。他（藝術家）選擇了日常生活的東西，在新的標題和觀點之下，應用的意義消失了，並為那件物品創造了新的觀念。」[23]這是杜象為《噴泉》現成物所下的註腳，其中隱現了他意欲表達「觀念」的動機，不為製作，也不為藝術品，而在於視覺之外的訊息。杜象所關心的是藝術品背後觀念的傳達，他反對藝術品如偶像般地被供奉在美術館，像商品一樣地被陳列在藝廊；而他之所以喜愛棋戲，正因為棋局之美不在於表面形式，而是它背後的思維。多少年來杜象甚至中斷他的藝術工

[22] Claude Bonnefoy, op.cit., pp.71-72.

[23] Calvin Tomkins (II): *The Bride and the Bachelors: Five Master of the Avant-Garde*, New York, Penguin Books, 1976, p.41.

作，卻始終不忘下棋，那幾乎成了他生活的全部，而棋局似乎也成了他表達空間觀念的另一個不帶視覺和美學目的的隨機性表現。他說：「……我喜愛生活、呼吸甚於工作……我的藝術就是生活，每一秒每一呼吸都成了無處不被銘記的作品；既非視覺也不是思維，而是一種經常的愜意。」[24]正如侯樹所說的：「杜象最好的作品就是如何打發他的時間！」[25]杜象認為他的作品並非視網膜的產物，排除了視覺就是生活就是觀念，在現成物裡他引用了文字，然其立意並非描述或說明，而是要將觀者引入另一個觀念的世界，或幽默或嘲諷、隱喻或不具意義，藉此逃脫視覺的束縛。

　　杜象談及他的現成物選擇乃是基於視覺的冷漠，完全不具好壞的品味，而其機械製圖也是對於繪畫成規對美學形式和色彩的反抗，至於《大玻璃》則是棄絕所有的美學。然而當我們第一眼看到杜象的現成物作品，甚至機械製圖或《大玻璃》，實在難以想像如此具有視覺震撼的作品，如何不具視覺性，又如何是棄絕所有美學？甚而讚嘆起它的美麗，對此杜象自有他的一番說詞，然而他顯然忽略了自己來自一個充滿著濃郁藝術氣息的家庭，一個擁有傲人文化的國度，就如同他自己的敘述，藝術家本質上是直覺的，藝術是個人內在文化氣質的顯現，因而那些作品所呈現的美的造形和色彩，實際上就是杜象自我內在的顯現，沒有一絲勉強，沒有一絲刻意；雖然杜象一再強調反藝術、反美和反品味，然而那件頗具嘲諷性的《噴泉》、極力排斥品味的《晾瓶架》，卻被高度地歌頌，由於它的不具色彩而變得簡潔和純粹，由於他的節奏與漸層而富於美感，這乃是杜象始料未及，美就是那麼自然地從他的作品流露出來。或許這就是老子的「天下皆知美之為美，斯惡已」以及「有無相生」的當然結果。

　　《大玻璃》的棄絕美學和反視覺也同樣受到質疑，它並非選擇的現成物，而是純然動手做的東西。「新娘」的佈局，引用了傳統光影的描繪；〈眼科醫師的證明〉及其附帶的一連串光學實驗更是全然視覺性的東西，其中是否充斥著矛盾？杜象曾經表示自己摒棄立體主義是由於對系統的不信任，他不願意被歸入類型，不願意模仿他人或食人牙穢，從《杜仙尼曄》開始，對於技巧上的隨意，已顯現其對立體主義的拒絕，杜象說：「接受立體主義的新技巧，即意味著對手工的企求。」[26]而在坎微勒（Kahnweiler）畫廊看過一些東西之後，杜象便對以前的作畫方式和觀念有所改變，這段期間雖然持續作畫，然而一切轉變都非常快，對於立體主義的興趣也只是數月，他認為這乃是種體驗（l'expérience）但不是信念（conviction）。《杜仙尼曄》主要是破壞立體主義的理論，將一個人重複四、五次，或裸體或穿衣或像花束般的自由表現，是對人體正常形態的故意忽略。其後的《伊

[24] Claude Bonnefoy, op.cit., p.126.

[25] Ibid.

[26] Claude Bonnefoy, op.cit., p.42.

鳳與瑪德蘭被撕得碎爛》，杜象對此作的解釋是：「扯碎」說明了立體主義的崩潰！[27]《下樓梯的裸體》讓杜象永遠打破自然主義的桎梏，就如同 1945 年他對凱瑟琳‧德瑞所說的：「如你想表現一部空中的飛行機，要弄清楚你不再是表現一幅靜物畫（naturemorte），時間和運動形式不可避免地導引我們進入幾何學和數學的領域，這和製造一部機器是一樣的⋯⋯。」[28]此時的杜象雖然還在繪畫，然而抗拒繪畫的因子，已在他的心靈燃燒，《下樓梯的裸體》動態機械造形讓他擺脫了靜物繪畫的迦鎖，其後《咖啡研磨機》，乃是杜象以手繪機械圖式對抗繪畫成規的關鍵性製作，以冷漠呈現視覺性的繪畫。杜象說：「機械製圖，完全不帶任何品味，因為它將傳統因襲摒除在外。（它）不具美學形式，不具色彩和重複。」[29]

《大玻璃》乃是以科學的精密和準確形式造成對繪畫的反諷和質疑，也是利用視覺慣常性的偏離來達到反視覺的意圖。為了減低「玻璃」的繪畫視覺效應，杜象刻意的編入故事和軼事攪亂畫中視覺成分，以達到視網膜的偏離，導引人們進入觀念的領域。這種以強調觀念來減低視覺成份的作法，讓人們忽略了「新娘」的傳統光影表現，因此杜象說「新娘」毋寧是「內在」而不是抽象的；其次則是玻璃的透明性，它的隨機特質接納了周圍空間所有變動的因子，也使得作品中的透視不再是傳統的透視；而杜象也有意地藉由科學和數學的機械透視圖跳脫傳統三度空間的表現形式；至於標題文字裡富涵詩意的反含意，則是《大玻璃》逃離視覺形式製作的另一企圖，意在脫離繪畫的物質性、重新豎立繪畫創作理念，讓繪畫再次成為心靈的服務。

「精密光學」實驗是杜象繼《大玻璃》之後一連串純視覺的實驗，早在「玻璃」創作中的《眼科醫師的證明》和稍早 1918 年的《注意看，一隻眼睛，靠近，大約一小時》，至 1935 年前後一系列的「旋轉雕刻」如《輪盤彩券》等，皆是純視覺的表現，不帶任何文學意象，直到《乾巴巴的電影》片頭方才將詩意的文字引進，杜象甚而認為電影是最有效的視覺表達方式，他說：「電影的視覺面令我愉悅⋯⋯我告訴自己，何不去轉動膠卷呢？⋯⋯這是一種達到視覺效果更實際的力法。」[30]這句話出自反視覺大師杜象的口中，著實令人訝異。這段期間，杜象除了西洋棋和輪盤賭，沒有任何新的作品出現，有的，就是這些光學實驗，而杜象也從反藝術者成為一位光學實驗的工程師。事實上，杜象並未把這些東西視為作品，他認為那是附屬於作品的實驗，就像旋轉浮雕中產生的一種隨意的透視，一種不同的空間效果，杜象解釋道：「⋯⋯做為一個工程師⋯⋯我只不過是把買來的東西發動罷了，吸引我的，乃

27　Claude Bonnefoy, op.cit., p.48.
28　Ibid., p.51.
29　Ibid., p.80.
30　Ibid., p.118.







是『轉動』的觀念……。」[31]這些實驗最後都成了《大玻璃》的一部份，大玻璃成為八年實驗的總和。或許我們可以說《大玻璃》是一長串藝術創作過程的縮影，是所有觀念的集合。

不可否認的，「精密光學」實驗是純然視覺的東西，透過它，杜象再度地將人類視覺經驗推向畫框之外。雖然有違杜象反視覺的初衷，然而卻是背離傳統看待事物模式的有效實驗。對於一向主張觀念重於視覺的杜象來說，終究跳脫了這個對立的矛盾，因為他的反視覺是反對傳統看待事物模式──「自然摹寫」的視覺形式，或柏拉圖之後以「理念世界」為摹本的視覺表現，杜象掙脫了西方長久以來在柏拉圖學說陰影底下藝術家創作的韁絆。

瓊斯（Jasper Johns）曾對杜象的反視覺抱持懷疑，他說：「我始終認為繪畫觀念的傳達，無可避免的須透過一個『看』（look）的方式，我無法想像杜象能夠擺脫視覺。」[32]事實上，杜象的現成物選擇，強調的卻是一個「看」的過程，顯然這是杜象創作上極端的矛盾。然而明白他的反視覺，乃是基於長久以來人們對於視網膜的過度依戀，而非一成不變的反，他只是不能忍受完全沒有「觀念」的東西。

第四節　文字的有意義與無意義

象徵主義的「自由體詩」粉碎了文法的章句和關係法，字與字間的關係只求感觸而非為求內容的了解，他們吟詩是發自內心，因此詩的音韻是不規則的，不依賴邏輯形式處理文字的關係，詩人可以無拘無束地自由發揮個人內心感受。而前衛主義的神祕性也即是從戲謔美學和玩弄詩意的文字產生，他們象徵著一股自由意志，和心理的自動性。杜象的文字顯然具有這種自由隨機的特質，他的文字並非用來描述作品，而是要將語言自理性敘述中解放，將文字原有承載的意義剝離轉置新義。馬拉梅曾說道：「我從字典中把『相像』這個字刪除掉。」[33]它讓意義從文字內容中解放出來，使得文字能夠擺脫意義的框架，就如同杜象將尿斗取名為「噴泉」一樣，文字並非對應於某種意義。杜象 1913 年的《音樂勘正圖》首度將這種自由隨機的特性運用在作品上，音符是自帽中隨機抽取字條譜寫上去，而歌詞也是經由字典中找出「印刷」（imprimer）一字的說明，直接譜寫於曲調之中。根據希伯蒙‧迪塞紐（Ribemont-Dessaignes）的說法，1916 年「達達」的命名也是無意中

[31]　Ibid., p.110.

[32]　Lucy R. Lippard: *Pop Art*, London, Thames and Hudson, 1988, p.69.

[33]　Renato Poggioli 著，張心龍譯，《前衛藝術的理論》（Teoria dell' arted' vanguardia），臺北，遠流，1992 初版，第 158 頁。

自小拉胡斯字典（Petit Larousse）翻閱取得，而「達達」也就如同它的發音一樣不具意義，同樣具有自然和偶發的特性，有意擺脫西方長久以來邏輯思維的框架。

杜象的文字隨機創作，乃經由首音置和雙關語的引用產生了幽默、嘲諷、多重語意和非意義的現象，形成了文字的再造（re-form）。在《霍斯·薛拉微》這本小書裡，杜象以「驚愕」、「錯綜複雜」和「遊戲性」來述說他的文字特性；「驚愕」乃源於文字突然的脫離慣常性，是因文字的使用方式所引發，諸如嘲諷或幽默引來的錯愕，而「錯綜複雜」則經常是由於字母的移置消失，產生一連串新義及其過程的一再轉換所形成，這些文字的置換和雙關性均隱涵著某種遊戲特質。

例如杜象戲稱他的一些語言是「一片霉」（morceaux moisis）或「書寫書寫」（WrottenWritten），經由查閱字典，我們能夠得到一個最接近 “morceaux moisis” 的文字 “morceaux choisis” ，按其語意描述， “morceaux choisis” 意為「文集」。若依杜象處理文字的態度，不甚可能採取像「文集」如此嚴肅的詞性來做為文字語言的敘述，因為如此一來文字遊戲的詩意勢必全然喪失，因此他最有可能的轉化方式，即是使用諧音的 “morceaux moisis” 以造成文字語意的戲謔和嘲諷。致於 “Wrotten” 一字在字典上也是找不到的，只有透過 “write” 及其過去式 “wrote” 兩字的延伸，加上押韻的字尾而成為詩意的文字。像這樣略帶扭曲的文字語意，乃是杜象文字遊戲的特性，文字的再造是隨機的，可以隨機置換，不問能否於字典中找到相應的字詞或真確的語意描述。

杜象《1914 盒子》中出現的 “$\frac{arrhe}{art} = \frac{shitte}{shit}$” 。這兩組文字除了發音相同之外，字義上並無任何關聯，杜象寫道：

> arrhe 對 art 就如同 shitte 對 shit，
> $\frac{arrhe}{art} = \frac{shitte}{shit}$ 是合乎文法的，
> arrhe 對 art 來說是陰性。[34]

字尾加上 “e” 乃是法國文字一般的陰性用法。杜象在這兩組文字遊戲裡所要傳達的，顯然是 “arrhe” 與 “shitte” 代表陰性； “art” 與 “shit” 代表陽性，亦即：

$$\frac{arrhe（陰性）}{art（陽性）} = \frac{shitte（陰性）}{shit（陽性）}$$

[34] 原文：“arrhe is to as art shitte is to shit. the arrhe of painting is feminine in gender.” 參閱 Michel Sanouillet and Elmer Peterson (II), op.cit., p.24.

在此除了陰性和陽性的表達之外別無他意。若有弦外之音，當是「藝術（art）是狗屁（shit）」的隱喻和嘲諷。幽默、嘲諷和詩意的語言乃是杜象文字語言的特色。而《噴泉》一作，其意味著「愚蠢」和「雜種」的簽名 "R. Mutt"，可說是杜象對自己曾經是畫家的自我調侃；而《L.H.O.O.Q.》或可說是對藝術宗廟博物館之文化偶像的褻瀆。至於「詩意的文字」則是杜象在創作上意欲擺脫邏輯形式和藝術品味的表達方式，為避免敘述性語言的再現，杜象所使用的文字多為模稜兩可的不確定性語言，或對既定陳述的故意扭曲。就像「玻璃的延宕」中的「延宕」，杜象既不稱為「玻璃的繪畫」也不叫「玻璃的素描」，而「延宕」同時也用來做為「新娘」過程中，一種「錯失時間」的隱喻；它和《大玻璃》的標題文字《甚至，新娘被他的漢子們剝得精光》的「甚至」副詞一樣，均有意地去扭曲原意，造成文字理解的不確定性。這也是杜象不喜歡批判性字眼的原因，如「相信」或「裁判」，因為使用這些字詞，就好比告訴人們：什麼是好的藝術！而哪些藝術形式是不入流的！什麼樣的東西可以供奉在廟堂、收藏在博物館！而其他被貶於市野的作品皆是泛泛之作！或藝術品永遠高於手工產品！這種一廂情願的說詞。相對於杜象喜愛的文字，如「可能的」（possible）或「不定的」（l'infinitif）這些開放和語義不確定的字眼，乃由於它的不具批判性，沒有訂定的標準，對於杜象而言「相信標準」就等於「相信品味」，是一種因襲，一種自我的設限。而他的《你……我》（Tu m'）之標題，即是一個可以承接任何母音的開放性標題。

對於文字的互換互置及其詩意，杜象所採取的可說是非常馬拉梅或藍波的，馬拉梅在他的《骰子一擲永不能破除僥倖》（Un coup des jamais n'abolira le hasard）這首詩裡顯現了他一貫的主張，即詩是神祕的面紗，表面上這些零亂排列的文字乃是無意義的，然而內裡卻在找尋文字結合的可能性。馬拉梅試圖使用一種異於尋常的「詩意的語言」（langue poétigue）消除尋常語意和稱謂，造成微妙的模糊和隱遁之辭。他指出：「當我說一朵花，不要忘記此時我的聲音要驅除任何輪廓，以及一切已知的如萼蒂之類的東西，要像音樂般飄起，觀念本身芬芳馥郁，不在一束花之內。」[35]即文字與文字結合，是經由聲音的暗示，不受任何已知觀念和音韻所束縛，花的芳香並不局限於存有的一束花。如同《L.H.O.O.Q.》，一個看似無意義的文字，然而藉由聲音將字母連結卻出現另外的暗示；又如 "Rrose Sélavy" 則由於相同的發音，出現了 "Arrose c'est la vie"（灌溉吧！這就是生命）和 "Rose c'est la vie"（愛情！這就是生活）的雙關語意；在「沙波林油漆」（SAPOLIN PAIANS）的廣告標語中，也因字母的置換而變成了《彩繪的阿波里內爾》（APOLINÈRE ENAMELED）；另一通「什麼也沒有！」（Peau de balle）的電報文字，卻成了「腳足舞會」（Pode bal）的幽默雙關語。甚而在《乾巴巴的電影》（Anémic Cinéma）片頭出現順著念也可，倒著念更妙的有趣景象。

[35] 繆塞、波特萊爾等著，漢諭編譯，《法國十九世紀詩選》，臺北，志文，民75，第405頁。

　　杜象玩弄文字到了全然忘我之境時，甚而英、法語文參雜，引用的文字或縮寫或保留原貌或互為轉置均無視於文字本來樣貌，使得文字形成視覺結構的陌生。在《祕密的雜音》裡，杜象刻意地在底座的金屬板上附加了一些文字：P.G. ECIDES DEBARRASSE LE.D. SERT F.URINS ENTS AS HOW. V.R. COR. ESPONDS……。即使對他甚為了解的卡邦納都認為那是一些唸來令人費解的文字，杜象說：「如果你將缺了的字母放回，將會很有意思，那是相當容易的。」[36]這件作品，透過標題《祕密的雜音》極可能讓人聯想到似乎是來自於某個訴頌的爭論，或兩人言歸於好的耳語，然而這些都是揣測，實際上杜象已將文字的敘述完全釋放，將觀者引入一個「空」而「自由」的情境，任由觀者毫無束縛的詮釋，人們可以真切地做到無關心的選擇，因為無從關心。所有字面上所顯現的，對於一個不懂或甚至是似懂非懂的人來說都是不具意義的。這顯然是略帶虛無主義的創作方式，然而杜象的「協助現成物」，實際上就是要構成對現實世界的轉移；藉用語言的協助，造成對習慣成規的反動，它既可以毀棄意義也能創造意義。

　　雖然如此，杜象的文字經由轉置之後，仍會造成觀者有意義與無意義的兩種絕然不同的劃分，在《祕密的雜音》一作裡，文字對於觀者乃是一視同仁的，所有描述對於觀者來說都是全然的無意義，因為不知所云。然而像《L.H.O.O.Q.》或者《Rose Sélavy》、《Pode bal》……這些文字對於可以唸出聲音的法國人或對此語言有所了解的人來說，乃是有所體會的。杜象曾經表示：《斷臂之前》一作，將 "In Advance of the Broken Arm" 句子寫在雪鏟上，並不具任何意思，尤其是用英文寫的。[37]然而當人們深入去看這件現成物的時候，卻產生許多聯想，即便雪鏟與文字並無任何關聯；但是不可否認的，像《L.H.O.O.Q.》或《Rrose Sélavy》皆是有所隱喻的；杜象也曾試圖讓文字精確，例如在《高速裸體穿過的國王和皇后》（Le roi et la reine traversés pas des nus en vitesse）的標題裡，杜象即將句中的「高速」（vitesse）名詞，更換為「矯捷的」（vite）形容詞，那是因為 "vite" 意味著動作的快速而具趣味性，不若 "vitesse" 的嚴肅和文謅謅。[38]因此文字對杜象來說乃是有意義的而非無意義，他甚而非常精確的使用文字詞性，這也正是他矛盾所在，然而由於那無關心的關心，也使得杜象看來不那麼虛無主義。

[36] Claude Bonnefoy, op.cit., pp.92-93.

[37] Clmde Bonnefoy, op.cit., p.92.

[38] Ibid., pp.59-60.

結語　模稜兩可的工程師

　　杜象非終極性看待事物的觀念及其有意錯亂的創作方式，或許是他對世事的深刻體驗和對藝術的銘心感知；他早已意識到現代藝術承受的規範和侷限，並試圖去突破這些範疇底下的陰影；現代主義藝術家多數抱持「為藝術而藝術」，作品講求絕對、純粹，把藝術視為一個崇高的創作行為，藝術家在自我世界中的滿足中擁有一份優越和威權感，知名繪畫團體和擁有宗廟地位的博物館成為藝術威權的象徵，甚而扮演絕對批判的角色，這些種種無疑成了杜象反藝術的潛藏動機。他對一切質疑，而其顛覆的方式乃是有意造成威權角色的消解與不置可否，並一再地轉換創作的方式以避免重蹈覆轍。

　　早年的杜象歷經了印象、野獸、立體主義等創作階段；19 歲到 23 歲這段期間他游走於各畫派；1911 年他為拉弗歌的詩作繪製「上樓梯裸體」的插圖，這是杜象創作上的一個新突破，接觸拉弗歌的詩，為他後來作品的詩意特質埋下伏筆，這張裸體插畫成了《下樓梯的裸體》創作前奏，它讓杜象從此擺脫自然主義桎梏，而在法國獨立沙龍展和美國軍械庫美展中引起軒然大波，也讓杜象從繪畫藝術中解放出來；機械圖式的圖繪方式乃是杜象反對純粹視網膜繪畫的具體行動，也是首度對既有成規的破壞；《咖啡研磨機》那帶有箭頭指向的描繪方式，為他打開另一扇窗戶；慕尼黑回來之後八年時間製作的《大玻璃》是他棄絕所有美學的代表作，玻璃的透明性讓他興起改變媒材的念頭，玻璃中多元的表現方式，像機械圖式、四度空間、情慾的隱喻和隨機性……，無形中已讓杜象越過現代主義的藩籬。

　　《大玻璃》中「錯失時間」的詩意及其對男女情慾的模稜兩可暗示，無疑是對確定性邏輯規範的有意偏離。就如同杜象的名字，既可以是「鹽商」（Marchand du Sel）又可以是「霍斯·薛拉微」（Rrose Sélavy）也可以「穆特」（R. Mutt）。做為個人簽名，這種故意造成既可以是「張三」又可是「李四」，既是「男子」又是「女性」，既是「丑角」又是「鹽商」的身分和性別錯亂，或甚而藉由族類姓名的改變從一個宗教轉移到另一個宗教，在在都是杜象有意構想的文字遊戲，將個人鮮明的特性模糊掉，從而塑造一個多變而矛盾的性格特質。

　　杜象的朋友里克特在纂寫《達達——藝術和反藝術》（DADA art and anti-art）這部書時，曾經以「2 × 2＝5」來暗示杜象此種矛盾特質。他提到：「曼·瑞證實了 1915 年杜象攜帶《巴黎的空氣》玻璃球來到紐約……，而杜象卻說是 1919 年。他說：『我想到一個送給艾倫斯堡的禮物，他擁有一切金錢可以買到的東西，所以我帶給他一個裝有巴黎空氣的注射藥筒。』……吾人可以充份地體認到他那矛盾的立場，因為『2 × 2』有時候也等於『5』。」[1]這種模稜兩可的錯亂發生在杜象身上似乎並不令人意外，里克特顯然已窺見杜象的言說方式，一種「達達」式的錯亂和不置可否。1920 年杜象為了拒絕參加「達達」沙龍展，而發出了一個涵蓋雙關語意的電報。為此，他解釋道：「這（電報）僅只是為了文字遊戲而發，我那通《什麼也沒有》（Peau de Balle）的電報，真正拼寫的是《腳足舞會》（Pode Bal）。那是寄給寇第的，但是當時我還有什麼可以寄給他們呢？我實在沒什麼特別有趣的可以寄出了，況且我不明白他們到底在做些什麼。」[2]這就是杜象的人生哲學，總是顧左右而言他，從不正面回答問題，「幽默」是他處理這類事情的方式，他總是跳開系統陳述規則來製造樂趣，化解嚴肅議題。布賀東應是最能理解杜象的「伯樂」，他早已參透杜象沈靜心靈裡浮顯的創作祕門：以些許扭曲原意的幽默，來解決作品因果關係以及可能性的真實問題。

　　杜象的顛覆性格表現最為強烈的應是現成物的提出，一種剝離傳統看待事物的方式，對他來說現成物既是藝術品也是工藝品，杜象從來不為這兩者做明確的區劃，現成物的複數性、非獨特性，及以選擇替代製作的創作方式，使得繪畫在創作上牢不可破的地位和作用受到嚴重質疑；杜象宣告繪畫已死，並以嘲諷幽默的現成物表現手法，取代繪畫創作，提出對傳統視覺藝術的嚴厲批評。然而當人們站在支持現成物的立場，拒斥傳統繪畫的同時，是否表達了藝術從一個創作形式換成另一種創作形式？意謂著「現成物」取代「繪畫」？

　　為了避免「現成物」的創作革命，成為替代繪畫或雕塑的形式邏輯，如同前代藝術家以不同風格取代另一種風格，因此杜象始終不以「反藝術」（anti-art）稱述自己的藝術顛覆行為，而寧可說是無藝術（或非藝術）（no-art）。將藝術價值指向「無」，杜象說：「我不相信藝術是不可或缺的，人們可以創作一個拒絕藝術的社會。」[3]這是杜象從反藝術到否定藝術的邏輯結果，從否定意義到無意義，嚴然像個虛無主義者，朋友勒貝爾對杜象作品的終極感受是「無美感」、「無用」和「無理由」，一種無關心的隨機性選擇；然而這種無所謂的心態卻使得藝術無所不在，對杜象而言，下棋是藝術，生活也是藝術，處處皆

[1]　Hans Richter: *Data Art and Anti-Art*, New York and Toronto Oxford University, Thames and Hudson reprinted, 1978, pp.99-100.

[2]　Claude Bonnefoy collection: *Marcel Duchamp ingénieur du temps perdu / Entretiens avec Cabanne Pierre*, Paris, Pierre Belfond, 1977, p.112.

[3]　Ibid., p.175.

是藝術,杜象因「反藝術」而至拒絕藝術,也由於這個「無藝術」觀念的提出,反倒成就了藝術的無所不在。

由於過去視覺藝術創作觀念的窄化,引來杜象對藝術本質和價值的質疑,而重新思索藝術存在的必然性。如此一個對藝術表示「無關心」的創作者,實際上比任何人更關心藝術的存在價值。布賀東稱杜象是 20 世紀最具才智的人。他的故意錯亂和模稜兩可特性,實際上是由於思維的清晰,他已意識到現代藝術面臨的困境,他的違反邏輯秩序和矛盾,不也喻示其跳脫形式邏輯的顯現;否定乃是為了製造新的關係,但不是否定再否定的因襲模式,而是一種「延異」(différance)的現象。

「現成物」的選擇乃是繼《大玻璃》之後,最能反應杜象人格特質的創作,它有選擇有製作,有反,有矛盾,並呈現無關心的冷漠和隨機特質,終而朝向多元發展的可能,尤其是標題、作品賦予文字所產生的「延異」現象。誠如威廉・德-庫寧所言:「杜象是一個個人運動,但這個運動卻影響每個人,向每一個人開放。」[4]而布賀東則稱杜象是:「現代精神」中各種矛盾力量的分界點。[5]語言文字乃是處理杜象創作最困難的一環,它複雜多變,杜象完全否定任何隱定的,與自我相同的感知結構,所有記號符象並非僅有一相應對象,而是一切語意皆處在不隱定狀態之中,隨時產生新義,不受先驗的意義所規範;然而這並非重新塑造另一種語意,如同現成物的創作,並不意味著是另一種風格的取代,而是一種轉化,透過錯誤或非正常結合而產生的「延異」現象。無怪乎杜象被形容如同一個「轉換器」(transformateur),意謂一個不停轉換的工程師。當代人甚至賦予他「解構、「反藝術」和「觀念藝術」之父的稱謂。

他的「解構」來自於「反藝術」,由於這個「反」,使他脫離藝術的邏輯規範,也由於這個「反」,衍生了隨機性的創作,「隨機」使他的作品和生活富有多變的可能,而具「解構」的「延異」特質。杜象一生過著波西米亞浪人般的生活,早年的杜象已呈顯反社會的傾向,不願意成為社會規範的角色;反對婚姻制度給予生命的重壓;解放性意識,將長久以來因天主教和社會規範所隱藏的暴露出來;對上帝觀念不置可否,認為上帝是人類的杜撰;鄙夷藝術家的奴性屈從,對於藝術家的商業行為和社會心態產生懷疑;反對所謂的絕對真理和裁判,對一切既定價值質疑;甚而駁斥自己的理論,免於落入形式邏輯的窠臼;凡事抱持冷漠和無關心態度,而沉默是他最叛逆的一種方式。

「反藝術」也讓杜象走上藝術觀念化的途徑,杜象有感於觀眾建立了博物館,而博物館經常又是「裁判」藝術的終結者,因而認定作品本身如果同時具備「創作」和「觀賞」

4　張心龍著,《都是杜象惹的禍》,臺北,雄獅,民 79,第 27 頁。(原載於《現代美術》第 16 期,臺北市立美術館),及 Cloria Moure: *Marcel Duchamp*, London, Thames and Hudson, 1988, p.8.

5　Cloria Moure, Ibid.

的特色，由觀賞者詮釋作品、參與補充，完成創作過程，則博物館的裁判角色將自然消失。事實上杜象始終認為博物館只是記錄藝術的歷史，而非美的代言者，美是會消失的；然而他卻將《大玻璃》筆記和小型複製品裝載於「盒子」內，意味著那是整個創作觀念的紀錄，具有替代博物館的功能。「觀念」是他成就現成物作品的關鍵要素，他的視覺淡漠觀念，讓現成物避開了視覺和美學的因襲品味，也脫離繪畫的物質性。1960 年代前衛藝術家延續了他的隨機性和觀者參與創作的想法，而開啟了觀念藝術的機先。

杜象終其一生都在對自己對藝術和美學進行顛覆，矛盾和質疑似乎就是他生命的寫照，由於對任何事物抱持懷疑，使得他無時不處在「反思」之中；不相信絕對，不要信念，對藝術價值懷疑，甚而駁斥自己的想法，致使自己永遠處在矛盾之中，如同一個模稜兩可的工程師，然而那一連串矛盾並非事物的兩極，顯然它不是「是」與「非」的對立，而是辨証式的斷裂與轉化，隱含著現代藝術轉換的契機。

杜象文字作品

1912：開始《大玻璃》筆記、計畫撰寫。

1914：出版《1914 年盒子》（The Box of 1914），包括 16 件筆記和一件素描，此為《綠盒子》（Green Box）筆記的先驅。

1917：刊行兩期《盲人》（The Blind Man）和一期《亂妄》（Rongwrong）。

1920：一通拒絕參與「達達」沙龍展的電報《Pode bal》，為杜象文字作品最簡短的一則。

1921：和曼・瑞出版一期《紐約達達》（New York Dada）。

1932：與哈柏斯達德合作出版《對立與聯合方塊終於言歸於好》（Opposition and Sister Squares are Reconciled），此作於布魯基爾稱為《棋盤》（L'Echlquier）。

1934：在巴黎以「霍斯・薛拉微」（Rrose Sélavy）作者之名出版《甚至，新娘被他的漢子們剝得精光》（La mariée mise à nu par ses célibataires, même.），又稱《綠盒子》。此為杜象 1912 年間重要的文字作品。

1939：由巴黎 GLM 出版《霍斯・薛拉微》（Rrose Sélavy）一書。

1948：〈投影〉（Cast Shadow）筆記摹本刊行於馬大（Matta）的《更替》（Instead）雜誌。

1950：紐哈芬，耶魯大學書廊（New Haven: Yale University Art Gallery）發行《隱名協會收藏目錄》（Collection of the Société Anonyme）。包括 1943-1949 年間 32 件批評現代藝術家的筆記，今收錄於《馬歇爾・杜象，批評》（Marcel Duchamp, Criticarit）。

1957：於休士頓（Houston）講演：「創造行動」（The Creative Act）。

1958：由安德列・伯納（Pierre André-Benoit）集結出版一份筆記《可能的》（Possible）。

1958：《鹽商》（Marchand du Sel）筆記摹本，由米歇爾・頌女耶（Michel Sanouillet）在巴黎集結出版。

1961：《一個現成物的提案》（A propos of Ready-mades）發表於紐約現代美術館。

1966：《不定詞》（Á l'Infintif），又稱《白盒子》（The White Box）圖139，包括先前未刊行的 79 份筆記，不包含 1948 年的〈投影〉及 1958 年的《可能的》。由葛雷（Cleve Gray）翻譯，紐約「寇第耶和愛克士崇」公司（New York：Cordier & Ekstrom, Inc.） 出版，現今卷冊則包含《大玻璃》筆記的英文翻譯。

1969：《大玻璃筆記和計劃》（Notes and Projects for the Large Glass），由敘瓦茲（Arturo Schwarz）翻譯，紐約亞柏斯（Harry N. Abrsms）出版。其中包括：

1. 《1914 年盒子》的 16 件筆記。

2. 《綠盒子》筆記：即 1960 年倫敦發行，漢彌爾頓（George Heard Hamilton）版權翻譯的《甚至，新娘被他的漢子們剝得精光》。

3. 《可能的》。

4. 〈投影〉。

5. 《白盒子》筆記。

年　表

1887：亨利－羅勃－馬歇爾・杜象（Henri-Robert-Marcel Duchamp）7 月 28 日出生於諾曼地（Normandy）布蘭維爾（Blain Ville）的山那沿海（Seine-Maritime）附近。父親是法律公證人查士丁・伊西多（Justin-Isidore）即為俄涓・杜象（Eugéne Duchamp）；母親－瑪麗－卡洛琳－露西・杜象（Marie-Caroline-Lucie Duchmp）。外祖父愛彌爾－費迭力克・尼古拉（Emile-Frédéric Nicolle）為畫家兼雕刻家。兩個哥哥，嘎斯東（Gaston）生於 1875 年，自稱傑克・維雍（Jacques Villon）為畫家兼版畫工作者，雷蒙（Raymond）生於 1876 年，化名杜象－維雍（Duchamp-Villon）。妹妹蘇姍生於 1889 年也是畫家、伊鳳（Yvonne）1895 年生，瑪德蘭（Magdeleine）生於 1898年。西洋棋是他們最鍾愛的消遣。

1902：魯昂（Rouen）波薛學校（École Bossuet）時期，首度繪製一幅《布蘭維爾風景》（Group of Landscapes done at Blainville）油畫。

1904-1905：自波薛中學畢業，10 月到巴黎與維雍同住於蒙馬特（Montmartre）的溝嵐古路（Ruc Caulaincourt），進入朱麗安學院（Académie Julian）學習繪畫。1905年 7 月在記事簿裡表示寧願去玩彈子遊戲。此時期創作以「後印主義」風格為主，描繪家人、朋友和風景。

1905：為《法國郵報》（Le Courrier Français）及《笑譚》（Le Rire）製作卡通漫畫，這件工作斷斷續續至 1910 年。服志願兵役，由於印刷一批祖父雕刻的風景圖畫而被視為「藝術工作者」，獲特別編制並於第二年獲免服兵役。家人搬到魯昂凱旋門街（Rue Jeanne d'Arc）71 號居住，他們在那兒生活，直到 1925 年雙親去逝為止。

1906：10 月在巴黎重拾畫筆，和維雍結交一些卡通漫畫家和插畫家。

1908：遷離蒙馬特，定居巴黎郊外紐利（Neuilly）的朱安維爾（Join Ville）地區阿米哈勒大道（AvenueAmiral）9 號，直到 1913 年。

1909：首次在獨立沙龍（Salon des Indépendants）公開展出兩件作品。於秋季沙龍（Salon d'Automne）展出作品 3 件。與朋友丟夢（Pierre Dumont）組成諾曼地協會（Société

Normande），參與該學會在魯昂布爾樂第爾畫廊（Salle Boieldieu）舉辦的首次現代繪畫展，並為此次展出設計海報。

1910：繪製具有塞尚風格以及野獸派特色的作品，如《父親的畫像》,《修博半身像》等。

：於紐利附近加入哥哥「畢多工作室」的藝術家和詩人星期天聚會，成員包括亞伯‧葛雷茲（Albert Gleizes）、羅傑‧德－拉－弗黑斯奈（Roger de la Fresnaye）、江‧梅京捷（Jean Metzinger）費禾農‧雷捷（Fernad Léger），喬治‧雨伯蒙－迭先（Georges Ribmont-Dessaigns）圭羅門‧阿波里內爾（GuillaumeApollinaire）、亨利－馬丹‧巴祖恩（Henri-Martin Barzun），以及數學家摩西斯‧布漢歇（Maurice Princet）……等人。大約於此時遇上畢卡比亞（Francis Picabia），並於獨立沙龍和秋季沙龍展出作品，成為秋季沙龍的成員，作品具有免審查資格。

1911：開始立體主義相關畫作的繪製，強調單一個體移動時的連續映像。知曉耶迪恩－局樂‧馬黑（Étinne-Jules Marey）的計時攝影（chronophotographs）。

：於獨立沙龍展出《灌木叢》及兩件風景畫。

：製作一系列素描及彩繪作品，分析兩個下西洋棋者的畫像。並開始「媒氣燈」之下的實驗。

：和立體派畫家團體參加盧昂的諾曼地現代畫會（Société Normande de la Peinture Moderne）展出。《奏鳴曲》也於此次參與展出。

：於秋季沙龍展出《春天的小伙子和姑娘》以及《杜仙尼曄》。

：受局樂‧拉弗歌（Jules Lafogue）詩作的啟示，製作了一批素描。

：繪製《火車上憂愁的青年》自畫像和《下樓梯的裸體》彩繪速寫。

：製作了《咖啡研磨機》，這是結合機器意象和結構（morphology）的第一張畫作。

1912：3 月提交《下樓梯的裸體》於獨立沙龍，堅持不願變更標題，並撤回此作。且於 5 月在巴塞隆納（Barcelona）多勒曼畫廊（Daulman Gallery）和立體派團體一起公開展出。10 月並同其他 5 件作品在巴黎波也第畫廊（Galerie de la Boétie）參與黃金分割沙龍（Salon de la Section d'Or）展出。之後由華特‧派區（Walter Pach）帶往美國，連同其他 4 件作品參加軍械庫的國際現代藝術展（The Armory Show）。

：和畢卡比亞、阿波里內爾的友誼而發展出激進反諷的觀念，這個獨立行動預示了 1916 年蘇黎士（Zurich）「達達」的成立。

：約於 5 月和畢卡比亞、阿波里內爾參加雷蒙‧胡塞勒（Raymond Roussel）在安東尼劇院（Théâtre Antoine）的《非洲印象》（Impressions d'Afrigue）演出。

：7、8 月遊覽了幕尼黑（Munich），在那兒他畫了《處女到新娘的過程》及《新娘》一作，同時繪製了「新娘被漢子們剝得精光」主題的第一張素描。

：8 月和葛雷茲、梅京捷出版《立體主義》（Du Cubisme）一書，並複製了杜象的《奏鳴曲》以及《咖啡研磨機》。

：10 月和阿波里內爾、畢卡比亞、嘎布里耶·畢費（Gabrielle Buffet）到蘇黎士邊界的侏哈群山（Jura mountains）附近旅行，在漫長的草稿筆記中，紀錄了旅行的趣味和刺激事件。

：開始保存一些散頁筆記和突出的速寫，這些資料隱含《大玻璃》和其他企劃指向。這些資料後來在《1914 年盒子》（Box of 1914）、《綠盒子》（Green Box）以及《不定詞》（Á l'Infinitif）出版留存。

1913：《下樓梯的裸體》於 2 月 17 日至 3 月 15 日在紐約軍械庫美展引來輿論喧譁而聲名大噪，隨後在芝加哥（Chicago）和波士頓（Boston）巡迴展出，4 件作品皆被收藏留存，這是杜象首度（可能也是最大）的買賣收獲。

：幾乎放棄所有傳統的繪畫和素描，開始發展個人有關量度及時空推算（time-space calculation）的形上系統。那只是物理定律的些許延伸，繪畫成為機械的一種表現，三次元對象變成準科學創作。

：以機運的方式來試驗音樂的組合，至於《三個終止的計量器》則是一種「罐裝機運」的表現。

：開始機械圖式的素描和繪畫創作研究，如《大玻璃》，首度於玻璃上做初步的繪畫研究。

：受顧於巴黎聖—貞納維（Sainte-Generviève）圖書館。

：夏天，在英國肯特（Kent）的賀內海灣（Herne Bay）度過一些時日，在那兒為《大玻璃》做筆記。

：10 月搬離紐利工作室，回到巴黎。

：將腳踏車輪倒裝於櫥房板櫈上，此題材顯然是「現成物」創作的先驅，同時也是「視覺迴轉機器」製作的先兆。

：於巴黎工作室進行《大玻璃》一作，並以石膏牆繪出原寸大小的素描草稿。

：阿波里內爾出版的《立體主義畫家》（Les Peintres Cubistes）複製了杜象 1910 年的《棋戲》，預示了杜象對現代藝術的貢獻。

1914：繼續《大玻璃》的主要草稿。收集一小撮筆記，進行《1914 年盒子》中的 2 件素描和 3 件作品的攝影複製。

：在巴黎商品店買了一個「晾瓶架」並且題上文字。在一張印刷商品上點了色彩，名之為《藥房》，並重複製作 3 件。這些作品構成了現成物的創作類型，成為一種空前的藝術形式，將反藝術的觀念置入傳統美學體系。

　　　：大戰爆發兩位哥哥被徵調，華特・派區於秋天回到法國，父親因一紙健康報告得以免除服役，前往美國。

1915：首次拜訪紐約之前，送出 7 件作品參加凱洛（Carroll）畫廊所舉辦的兩場法國現代藝術展。

　　　：6 月 15 日到達紐約，受到明星式的歡迎，由派區引領會見露易絲（Louise）和華特・艾倫斯堡夫婦，他們立即成為杜象的密友和熱心贊助人。艾倫斯堡同時是杜象作品最大的購藏者。

　　　：取得兩大張玻璃，並開始《大玻璃》的製作。

　　　：首度使用「現成物」（Ready-made）這個專門術語，買了一把雪鏟，題為《斷臂之前》，這是在美國的第一件「現成物」。

　　　：覓得一項類似於法蘭西協會（French Institute）的短期圖書館員工作。

　　　：首次公開聲明「偶像破壞者—馬歇爾・杜象的藝術顛覆」（A Complete Reversal of Art Opinions by Marcel Duchamp, Iconoclast），9 月，由紐約《藝術與裝飾》（Arts and Decoration）雜誌發行，杜象在紐約的這些印刷品中有許多簡短的會談。

　　　：遇上曼・瑞，成為畢生的朋友和共事的伙伴。

　　　：一直在艾倫斯堡那兒與一些藝術家和詩人舉辦刺激和趣味的聚會，他們致力於時下藝術、文學、畫展、小雜誌和棋戲的討論。

1916：4 月 3-29 日，在紐約布爾喬亞畫廊（Bougeois Gallery）舉辦現代藝術展，包括現成物，彩繪和素描。4 月 4-22 日於紐約蒙特羅斯（Montross）畫廊加入葛雷茲（Gleizes）、梅京捷和寇第（Crotti）的「四個毛瑟兵」展覽（Four Musketeers）。

　　　亨利・皮耶賀・侯樹（Henri-Pierre Roché）抵達紐約，加入艾倫斯堡的圈子，成為杜象密友，後來他們合作了數宗藝術仲介買賣的冒險事業。

　　　：約於此時，杜象複製了《腳踏車輪》（原作留在巴黎），並為艾倫斯堡，依照片手繪一幅原寸大小的《下樓梯的裸體》。也因此為藝術作品的「原作」和「獨一性」引來爭議。

　　　：杜象為獨立藝術家協會團體法人創始成員，並計劃以「沒有評審」、「沒有獎項」、「依字母順序」的方式展出。邂逅凱瑟琳・德瑞（Katherine S.Dreier）也捲入獨立協會。

1917：：　獨立藝術家協會舉辦首次一年一度的展覽，杜象由於一件以假名「R. Mutt」提出的《噴泉》「現成物」被拒，憤而辭去理事長的工作，艾倫斯堡也以辭去職務表示抗議。

　　　：由於侯樹、艾倫斯堡和比爾垂斯・伍德（Beatrice Wood）的資助促成兩份「達達」評論：《盲人》（The Blind Man）和《亂妄》（Rongwrong）的出版。

：從事法文教學和翻譯書信等質樸的工作。10 月在法國戰爭任務中心覓得類似於艦長書記職務的數月工作。

1918：花了數月時間為德瑞完成《你…我》一作，這是杜象四年來再度動筆畫油畫，自此之後不再提筆。

美國加入戰爭，杜象移居布宜諾斯艾利斯（Buenous Aires）繼續創作了九個月。完成第三件玻璃作品《注意看，一隻眼睛，靠近，大約一小時》。

：熱衷於西洋棋，設計橡皮圖章以紀錄遊戲，並容許自己以郵寄方式玩弄西洋棋戲。

：10 月，雷蒙在法國去逝，杜象計劃回法國。

1919：加入布宜諾斯艾利斯西洋棋俱樂部繼續西洋棋戲，並提到自己是個「西洋棋狂」。

4 月蘇珊和江·寇第（Jean Crotti）結婚，杜象從布宜諾斯艾利斯寄給她一個《不快樂的現成物》，這件作品則置於他們在巴黎的公寓陽臺上。

：在非意願的情況下，提出 3 件素描作品，參與「法國藝術進化」展，這是 5 月在紐約阿登畫廊（Arden Gallery）所組成的團體。

：6 月，從布宜諾斯艾利斯回到法國。

：在巴黎開始和「達達」群體接觸，並參與林蔭大道（Grand Boulevards）附近寫大咖啡屋（Café Certà）的聚會，這個團體包括安德列·布賀東，路易斯·阿哈貢（Louis Aragon），保羅·耶律阿賀（Paul Eluard），特里斯東·查拉（Tristan Tzara），傑克·里果（Jacques Rigaut），菲力蒲·蘇伯（Philippe Soupault），喬治·希伯蒙·迪塞紐（Georges Ribemont-Dessaignes）和皮耶賀·德－馬索（Pierre de Massot）。

：以《蒙娜·麗莎》的複製品製作現成物，完成嘲諷揶揄的《L.H.O.O.Q.》一作。

1920：元月回到紐約，帶回 50 c.c.《巴黎的空氣》做為送給艾倫斯堡的禮物。（杜象曾表示此事發生於 1919 年，但曼·瑞則糾正是 1915 年送的）。

：由畢卡比亞發行的《L.H.O.O.Q.》版本（無山羊鬚），巴黎《391》雜誌 3 月號出版。

：由於曼·瑞協助覓得西 73 街工作室，製作精密光學《玻璃迴轉盤》，這是杜象首件以馬達發動的構成作品。並和曼·瑞合作同步攝影的立體電影實驗。曼·瑞還拍攝了《大玻璃》中的〈灰塵孳生〉單元。

：和凱瑟琳·德瑞以及曼·瑞構想成立「隱名協會」（Société Anonyme）這是美國第一個現代美術館，杜象並提供作品於第一和第三次群展。這個組織的活動是提供展覽、講演及刊物出版，並發展成一個巨大規模的國際現代藝術永久收藏。

：加入紐約馬夏西洋棋俱樂部（Marshall Chess Club）。

：是年冬天，「霍斯‧薛拉微」誕生了，這是一個女性化的他我（a femininealter-ago），自此之後杜象即以該名字公開發表雙關語和現成物創作。曼‧瑞為他拍攝了一張打扮成「霍斯‧薛拉微」的女子照片。

：另一個延異的現成物觀念是《新鮮寡婦》的雙關語簽名。

1921：和曼‧瑞編輯出版了《紐約達達》（New York Dada）4 月號單行本，圖書中杜象裝扮成霍斯‧薛拉微，出現於「美麗的氣息‧面紗水」的香水標籤上。

：為了回覆巴黎蒙太閣畫廊（Galerie Montaigne）6 月的「達達」沙龍（Salon Dada）邀請，發出一通瘋狂的海底電報《腳足舞會》（Pode Bal），該團體被迫在他們為杜象預留展出的地方，張掛僅有編目號碼「28-31」的作品。

：第一部雙關語發行於巴黎 7 月號《391》雜誌。

：以「霍斯‧薛拉微」之名，在畢卡比亞的畫作《卡可基酸脂之眼》（L'œil Cacodylate）上面簽名。此作曾於秋季沙龍展出，後來張掛於巴黎的「屋頂上之牛」（Le Bœuf sur le Toit）餐廳。

：由喬治‧德‧查亞斯（Georges de Zayas），在他的頭上修剪了一個星形圖案。

：艾倫斯堡移居加利福尼亞（Calfornia）時，將未完成的《大玻璃》所有權交給德瑞。

：杜象寫信給艾倫斯堡，告訴他想回紐約完成《大玻璃》計劃，提到他希望找一份電影工作，但寧可只是攝影助手而不是演員。

1922：回紐約林肯阿凱德（Lincoln Arcade）工作室，繼續《大玻璃》的〈眼科醫師的證明〉。

：教授法語課程。

：在紐約和法國流亡的藝術家著手成立染織機構，大約 6 個月即告失敗。
為朋友的藝術批評文選設計封面。

：探討數字奧祕的實驗，並應用於遊戲之中。

：寄給查拉的信裡，提出了一件可獲利的方案。

：將「達達」視為萬靈丹，計劃印製寫有「DADA」四個字母的金字徽章。但此計畫並未實現。

：巴黎《文學》雜誌（Littérature）10 月號第 5 期，首次出版了布賀東評論「馬歇爾‧杜象」的文字。11 月號有一篇以「霍斯‧薛拉微」之名提出的雙關語作品——《在催眠狀態中》（In a Trance）。

1923：在《大玻璃》上簽了名，並停止此項工作，讓作品維持在未完成的狀態之中。

：2 月取道鹿特丹（Rotterdam）回歐洲。之後，除了間歇地在歐洲旅行，以及 1926-27 年、1933-34 年和 1936 年，三次的紐約之行，則長久留在巴黎，直到 1942 年。

：邂逅一位居住在巴黎的美國寡婦，瑪琍‧雷諾茲（Mary Reynolds），二人過從甚密，持續往來數十年。

：著手光碟（Optical discks）實驗，後來運用於「乾巴巴的電影」（Anémic Cinéma）製作。

：3 月抵達布魯塞爾（Brussel），停留數月，期間參加了首次重要的西洋棋賽，杜象對西洋棋的癡狂，包括接受嚴格訓練，參與專業性比賽，狂熱的程度於此後 10 年與時俱增。

：擔任這一年的秋季沙龍審查委員。

：杜象終止藝術製作的觀念，至此廣為人知。

1924：在數度前往蒙地卡羅（Monte-Carlo）期間，改良了一項「沒有輸贏」的輪盤賭具系統。

：刊行一組重要的雙關語，由巴黎的皮耶賀‧德－馬索（Pierre de Massot）出版，題為《奇書：回應霍斯‧薛拉微》（The Wonderful Book：Reflections on Rrose Sélavy）。

：榮登歐特‧諾曼地（Hautre-Normandie）西洋棋冠軍盟主。

：偕同曼‧瑞，俄國里克‧薩提（Eric Satie）及畢卡比亞諸人，一起演出賀內‧克雷賀（René Clair）的影片——《幕間曲》（Entr'acte），此一電影是在畢卡比亞和沙第的瞬間舞劇——《暫停演出》（Relâche）一劇的幕間休息時段上映。當舞曲短促急奏時，杜象在一幕唐突的穿插場面粉墨登臺，扮演亞當，而布霍娘‧貝勒蜜蝶（Brogna Perlmutter）則飾演夏娃一角。

1925：1 月 29 日母親去逝，緊接著 3 月 3 日父親也過逝。

：參加尼斯（Nice）舉行的西洋棋賽，並為此一比賽設計海報。

：完成《迴旋半球體》（Rotary Demisphere），並要求收藏者杜榭（Doucet）不要出借給任何單位展覽。此後仍繼續輪盤系統的創作。

1926：和馬克‧阿雷格黑（Mark Allégree）合作一部結合視覺經驗和雙關語的七分鐘膠卷——《乾巴巴的電影》。

：從事一項藝術作品的投機買賣，泰半利益屬艾倫斯堡，這是杜象一生避免藝術商業化的一項幽默反諷。

：由「隱名協會」在紐約布魯克林美術館舉辦「國際現代藝術展」，《大玻璃》於展覽會後搬運途中破裂，但 5 年後揭開方才得知。

：10 月，安排布朗庫西（Brancusi）的展覽於布魯馬（Brummer）畫廊展出。

：安排《乾巴巴的電影》於「第五大街」劇院演出。

1927：2月，回到巴黎拉黑工作室，顧請木匠於此安裝了一扇既開且關的《門》，直到1963年方才移開，並以獨立作品方式展出。

　　：隨後5年沉迷於西洋棋的遊戲戰爭之中。

　　：6月7日首次婚姻與麗蒂‧沙哈然－樂法索（Lydie Sarrazin-Levassor）於教堂舉行，這般姻緣僅僅一個月即告結束。

1928：繼續他的西洋棋在巴黎、馬賽（Marseilles）等處參與競賽。

　　：和史提格利茲（Alfred Stieglitz）一道安排畢卡比亞的畫作於紐約知心畫廊（Intimate Gallery）展出。

1929：與德瑞結伴遊覽西班牙。

　　：從事西洋棋圖書著作，尤其是對於「尾盤遊戲」問題的詳細解說。

1930：是第三屆漢堡（Hamburg）奧林匹亞（Olympiad）西洋棋賽，法國隊的一員。並與美國冠軍奪標者法蘭克‧馬夏（Frank Marshall）不分勝負。

　　：《下樓梯的裸體》一作，自1913年於德‧歐克（De Hauke）畫廊的立體派展出以來，4月再度赴紐約再度展覽。

1931：杜象成為「國際西洋棋聯盟」法國代表，直至1937年。

1932：8月贏得巴黎西洋棋錦標賽，這是他西洋棋生涯的高峰。約於此時觀看雷蒙‧胡塞勒的「非洲印象」表演，但兩人並未相遇。

　　：創造了一件可轉動的構成，稱為《轉換器》（mobiles），為阿爾普稍後名為《穩定裝置》（Stabiles）的靜態作品。

1933：在英國參與最後一次重要的西洋棋錦標賽。

　　：將俄涓‧茲諾斯可－波羅弗斯基（Eugène Znosko-Borovsky）的西洋棋圖書翻譯成法文：《為什麼棋局一開始就犯錯》（Comment il faut commencer une partie d'échecs），這正好和他對終局棋局的期待相應對照。

　　：安排布朗庫西在布魯馬畫廊的第二次展覽。

1934：發表《綠盒子》圖2，此為《大玻璃》的文字作品，包括《大玻璃》相關的手稿筆記、圖畫和照片。編輯複製300份，且標有號碼和簽署。

1935：開始為《手提箱盒子》圖140（Box in a Valise）做具體集合，那是另一個特殊版本，包含所有作品的微型複製。

　　：布賀東的《新娘的燈塔》（Phare de la Mariée）發表於巴黎米諾透（Minotaure）冬季雜誌第6期。這是對《大玻璃》的導論和概括性評論。

　　：杜象成為首屆國際性「奧林匹亞通訊西洋棋」法國隊領隊。是個不倒將軍。

1936：以《擺動的心》（Fluttering Hearts）之視覺現象，做為巴黎發行之《藝術練習本》（Cahiers d'Art）的封面設計。其中包含一篇由卡布里耶・畢費（Gabrielle Buffe）所寫的杜象作品論述。

：以現成物《為什麼不打噴嚏》一作，參加巴黎「超現實主義物體藝術展」（Exposition Surréaliste d'Objects）。

：4 件作品參與倫敦「國際超現實主義展」（International SurrealistExhibition）。

：長達一個月的時間在德瑞住處修復《大玻璃》。

：《下樓梯的裸體》一作，參與克利夫蘭（Cleveland）博物館 20 週年藝術展。

：11 件作品加入紐約現代美術館的「怪誕藝術，達達，超現實主義展」（Fantastic Art, Dada, Surrealism）。

1937：於芝加哥藝術俱樂部首次個展，並由朱麗安・樂維（Julien Levy）執筆 9 件作品的年表和序言。

：為布賀東在巴黎的格哈第瓦畫廊（Galerie Gradiva）設計一個玻璃門。

：為巴黎「今晚」（Ce Soir）報紙每星期四的西洋棋專欄寫作。

1938：以　個形同「後代子孫仲裁者」（generator-arbitrator）的身份參與巴黎美術書廊的「國際超現實主義展」（Exposition International du Surréalisme），參與合作者尚有布賀東，耶律阿賀（Eluard）、薩爾瓦多・達利（Salvador Dali）、恩斯特、曼・瑞和渥爾夫貢・巴隆（Wolfgang Paalen），杜象提供了一個以 1200 個媒袋裝置天花板的構想。

：參與夏季在倫敦占金漢（Guggenheim）博物館的「當代雕塑展」。

1939：於巴黎出版了雙關語：《霍斯・薛拉微，精密眼科，各種形態的毛髮和諷刺話語》（Rrose Sélavy, oculisme de précisin, poils et coups de pieds en tous genres）這些後來均收錄於《手提箱盒子》。

：送給紐約現代美術館《蒙地卡羅彩票》，這是第一件由公眾收藏的作品。

1940：布賀東的《黑色幽默文集》（Anthologie de l'humour noir）意圖對杜象有一個特別的詮釋。

1942：結交一群因戰爭暫居紐約的超現實作家和藝術家，包括布賀東、恩斯特、馬大（Matta）、安德烈・馬頌（André Masson）、屋依弗黑多・嵐（Wifredo Lam）和依弗・冬吉（Yve Tanguy）。

：杜象與布賀東、恩斯特三人，形同「VVV」評論的編輯顧問，那是紐大衛・哈賀（David Hare）創立的團體。

: 佩姬・古金漢（peggy Guggenheim）私人藝術畫廊成立，裝置有杜象《手提箱盒子》的複製品。

: 與布賀東、西德內・詹尼（Sidney Janis）和帕克（R. A. Parker）合作提出「超現實主義第一文件」（First paper of Surrealism）的展出和目錄。會場設計裝置一英哩長的棉線，用以造成觀賞者的挫折感。^{圖 135}

: 經由佩姬介紹認識約翰・凱吉。

1943：當德尼・德－胡吉蒙（Denis de Rougemont）的《魔鬼一方》（La part du diable）出版時，與布賀東和庫賀・謝利格曼（Kurt Seligmann）為布宏塔諾（Brentano）的書店設計櫥窗。

: 一件「喬治・華盛頓」（George Washington）的封面設計，^{圖 136} 因其趣味諷喻的拼貼方式而為《時尚》（Vogue）雜誌拒絕刊登。

1944：製作最後一件主要作品《給予》的人體素描。包括〈瀑布〉（La chute d'eau）和〈瓦斯照明〉（Le gaz d'éclairage）兩部份，這件作品祕密地進行了二十年。

: 為「西洋棋意象展」（imagery of chess）設計目錄。

: 《杜象的玻璃：分析評論》（Duchamp's Glass：An Analytical Reflection）由隱名協會的德瑞和馬大發行。

1945：3 月號紐約《眼界》（View）雜誌以杜象為專輯，首次提出最重要的寫作文集和作品插圖。

: 杜象、杜象維雍、維雍三兄弟首度於耶魯（Yale）大學藝術畫廊展出。並由隱名協會主辦杜象與維雍的聯合巡迴展。

: 布賀東的《超現實主義與繪畫》（Le Surréalisme et la peinture）再版及《鍊金術 17》（Arcane17）出書時，杜象為其裝置展示櫥窗。

: 紐約現代美術館自華特・派區（Walter Pach）那兒購得《從處女到新娘的過程》，這是杜象首件由美術館購藏的繪畫。

1946：展開長達二十年《給予》一作的裝置。

: 首次與賈姆・強生・史威尼（James Johnson Sweeney）會談，內容發表於《現代美術館公報》（The Museum of Modern Art Bulletin）的〈在美國的 11 位歐洲藝術家〉系列。

: 參與製作漢斯・里克特始於 1944 年籌劃的影片《金錢可買的夢》（Dreams That Money Can Buy），杜象繼續他的《迴轉圓盤》（Rotoreliefs），由凱吉製作音樂，其他合作者尚有卡爾德（Calder）、恩斯特、雷捷（Léger）和曼・瑞。

　　　：杜象秋天回到到巴黎，與布賀東計劃準備於麥格（Maeght）畫廊展出的「1947 年
　　　　超現實主義展」（Le Surréalisme en 1947）。

1947：與翁喜構‧多納第（Enrico Donati）合作設計「1947 年超現實主義展」的目錄封面。
　　　　並手繪 999 個泡沫橡膠義乳《請觸摸》（Prière de toucher）為藍本的標籤。

1948：以牛皮紙和石膏等媒材研究裝置《給予》一作，那是送給巴西（Brazilian）女雕刻
　　　　家馬莉亞‧馬丁斯（Maria Martins）的作品。

1949：參加舊金山（San Francisco）美術館為期三天的「西方現代藝術作品研討會」。

　　　：30 件作品參與芝加哥（Chicago）藝術協會所舉辦的「露易絲‧艾倫斯堡 20 世紀藝
　　　　術收藏展」。

1950：33 篇（1943-49 年）藝術批評研究捐贈給耶魯大學畫廊，做為「隱名協會收藏目錄」。

　　　：紅粉知己瑪麗‧雷諾茲病重過逝。

　　　：首度出現以石膏製作的情慾物體《不是一隻鞋子》（Not a Shoe）和《女性無花果葉》
　　　　（Famale Fig-leaf）。

1951：羅勃‧馬哲威爾（Robert Motherwell）於紐約出版的《達達畫家和詩人文集》中含
　　　　有杜象的稿件及其相關篇章，杜象並為此書提供意見和協助編輯。

1952：協助籌畫「杜象兄妹藝術作品展」（Duchamp Frères et Soeur, Oeuvres d'Art）於紐約
　　　　霍斯‧弗萊德（Rose Fried）畫廊。

　　　：凱瑟琳‧德瑞於 3 月底過世。

　　　：與漢斯‧里克特合作拍攝一部西洋棋膠卷——《8 × 8》。

　　　：協助凱瑟琳‧德瑞於耶魯大學畫廊的個人收藏紀念展。德瑞個人收藏遺愛（含杜象
　　　　的主要作品）分別捐贈給耶魯大學畫廊、紐約現代美術館和費城（Philadelphia）美
　　　　術館。

1953：協助「達達 1916-1923」於紐約西德尼‧詹尼斯（Sidny Janis）畫廊的展出。

　　　：11 月 30 日畢卡比亞過世。

　　　：露易絲‧艾倫斯堡 11 月 25 日過世，隨後 1954 年 1 月 29 日華特‧艾倫斯堡跟著離
　　　　開人間。

　　　：有 5 件作品參與「馬歇爾‧杜象，法蘭西斯‧畢卡比亞」於羅斯‧弗萊德畫廊的展
　　　　出（1953 年 12 月-1954 年 1 月）。

1954：與阿雷克西娜‧沙特雷（蒂妮）〔Alexina（Teeny）Sattler〕結婚。

　　　：巴黎現代美術館取得 1911 年《下棋者》油畫速寫，為首件法國公共收藏。

：在巴黎由米謝・卡厚基（Michel Carrouge）研究出版的《卡夫卡》（Kafka）、《胡塞勒（Roussel）和杜象的《單身漢機器》（Les Machlnes Célibataires）引來了激辯，成為法國文學的焦點。

：為露易絲和華特艾倫斯堡的收藏在費城美術館成立一個常設展覽，這些作品主要來自 1950 年的遺贈，其中包括杜象 43 件作品，出版目錄。

：《大玻璃》來自德瑞的遺贈，常設裝置於艾倫斯堡藝廊。

1955：正式歸化為美國公民。

：約於此時竭力完成《給予》的造景工作。

1956：雨果・愛德華斯（Hugh Edwards）出版的《超現實主義和它的族類》（Surrealism and Its Affinities）是瑪琍・雷諾茲在支加哥藝術協會時自己裝訂收藏的稀有圖書和定期刊物。由杜象寫序並設計藏書票。

1957：由傑姆・強生・史威尼（James Johnson Sweeney）籌劃的「傑克・維雍，雷蒙・杜象－維雍，馬歇爾・杜象」兄弟展於紐約所羅門・R.古金漢（Solomon R.Guggenheim）美術館舉行，展出主要作品和目錄。

：於休士頓（Houston）美國聯邦藝術中心舉行重要的講演「創造行動」（The Creative Act）。

1958：在巴黎由米歇爾・頌女耶編輯出版的《鹽商，馬歇爾・杜象文集》（Marchand du Sel, Écrits de Marcel Duchamp），是具概括性的收集，其中包括杜象的寫作、敘述日期，以及普帕－里俄梭（Poupard-Lieussou）所編纂的圖書目錄。

1959：協助羅勃・勒貝爾設計在巴黎出版的《關於杜象》（Sur Marcel Duchamp）一書，紐約英文版由喬治・哈德・漢彌爾頓（George Heard Hamilton）翻譯，是杜象載有日期而具決定性和概括性的作品，包括 208 條詳實紀錄和廣泛的圖書目錄。其中併入兩件新完成的作品：《側面自畫像》（Self-Porait in Profile）[圖137] 和《所有層級的水和瓦斯》（Eau et gaz à tous les étages）[圖138]。

：與布賀東協助安排於丹尼爾・哥地耶（Daniel Cordier）畫廊的「國際超現實主義展」（Exposition Internationale du Surréalisme）。

1960：《綠盒子》首度由哈德・漢彌爾頓翻譯成英文：《甚至，新娘被他的漢子們剝得精光》。於倫敦出版。

：蘇黎士舉辦「馬歇爾・杜象文獻展」（Dokumentation über Marcel Duchamp）。

：與布賀東合作指導由達克依（D'Arcy）畫廊展出的「超現實主義者闖入妖人的領域」（Surrealist Intrusion in the Enchanter's Domain），並設計目錄封面。

1961：一項以「運動中的藝術」（Art in Motion）為名的展覽和目錄籌劃，由阿姆斯特丹的史德迭力克美術館（Stedelijk Museum Amsterdam）和斯德哥爾摩現代美術館（Moderna Museet Stockholm）設計展出。

：在展覽事件上，於阿姆斯特丹贏得一項學生團體電報通訊的西洋棋遊戲。

：首件由阿勒弗·林德（Ulf Linde）複製的《大玻璃》於斯德哥爾摩展出，杜象拜訪此地時簽上姓名而成為一「展出事件」（occasion）。

：在費城美術館參與一項藝術學院的小組討論會，主題是「我們何去何從？」（Where Do We Go from Here?）。

：接受英國廣播公司（B.B.C.）電視傳播節目的訪談。

：紐約現代美術館舉辦一項以杜象為主的「集合藝術展」（The Art of Assemblage）。

：參與美術館的座談會，談到「關於現成物」（Apropos of Readys）一般的準備工夫。參與者尚有羅傑·夏杜克（Roger Shattuck）、羅勃·羅森柏格、里克特·余森貝克（Richard Huelsenbeck），以及主持者勞倫斯·阿羅威（Lawrence Alloway）。

：底特律，密西根（Detroit, Michigan）韋恩（Wayne）州立大學授予人文科學名譽博士學位。

：勞倫斯·D.史蒂弗（Lawrence D. Steefel）於普林斯頓（Princeton）大學完成學位論文《甚至，新娘被他的漢子們剝得精光（1915-23）的定位——馬歇爾·杜象藝術風格和圖像學的發展》。（The Position of "La Mariée mise à nu par ses célibataires, même, 1915-1923" in the Stylistic and Iconographic Development of the Art of Marcel Duchamp.）

1962：《紐約藝術雜誌》冬季第 2 號第 22 期，刊出史蒂弗的文章：〈馬歇爾·杜象的藝術〉（Art of M.D.）。

1963：「1913 年軍械庫美展」50 週年紀念於紐約屋提卡（Utica）芒森－威廉－波特克（Munson-Williams-Proctor）協會展出，杜象並為此設計大型海報。協會並舉辦講演活動。

：於馬里蘭州（Maryland）巴爾的摩（Baltimore）美術館和麻薩諸塞州（Massachusetts）的布蘭德斯（Brandeis）大學舉辦《關於我自己》（Apropos of Myself）作品的講演。

：6 月，兄，傑克·維雍過世。

：9 月，妹，蘇珊過世。

：於斯德哥爾摩布漢（Burén）畫廊舉行個展，林德並提出《馬歇爾·杜象》專題論文。

：由華特‧霍普斯（Walter Hopps）安排，於加利福尼亞（California）帕薩迪納（Pasadena）美術館舉辦一項「馬歇爾‧杜象即或霍斯‧薛拉微（By or of Marcel Duchamp or Rrose Sélavy）的回顧展」。由杜象設計海報和目錄封面，展出 114 件作品。

1964：米蘭敘瓦茲畫廊（Galleria Schwarz, Milan）將杜象 13 件現成物各複製 8 份簽名、編號發行。以「歐麥奇歐到馬歇爾‧杜象」（Omaggio à Marcel Duchamp）之名於敘瓦茲畫廊展出，並於歐洲各地巡迴展覽。展覽目錄包括阿杜侯‧敘瓦茲（Arturo Schwarz）、霍普斯（Hopps）和林德的賜稿。

：江‧馬希耶‧德侯特（Jean-Marie Drot）製作一部電影《棋戲與馬歇爾‧杜象》（Game of chess with Marcel Duchmp），包括廣泛的法國電視訪問。這部影片，獲頒義大利貝噶莫（Bergamo）國際電影季首獎。

：於聖‧路易斯市立美術館（City Art Museum of St.Louis）講演《關於我自己》的作品。

1965：一項名為「馬歇爾‧杜象和霍斯‧薛拉微的看不見抑或很少見」（Not Seen and / or Less Seen of / by Marcel Duchamp / Rrose Sélavy, l904-1964）的杜象重要個人展，於紐約寇蒂耶和愛克士崇（Cordier & Ekstrom）畫廊展出，其中包括 90 件瑪琍‧西斯雷（Mary Sisler）的收藏，過去始終未曾展出。展覽由漢彌頓纂寫目錄介紹和摘記，杜象設計封面。請柬為一張印有「蒙娜‧麗莎」的撲克牌現成物。

：杜象的《側面像》於卡爾溫‧湯姆金斯（Calvin TomKins）2 月號的《紐約客》（NewYorker）雜誌出現。《紐約客》的文章再由湯姆金斯集結凱吉、江‧丁格利（Jean Tinguely）和羅勃‧羅森柏格三位藝術家的敘述，合併成為《新娘與單身漢》（The Bride and the Bachelors）一書。

：這年夏天於卡達克（Cadaqués）製作《大玻璃》的 9 個蝕刻版細節，稍後兩年由敘瓦茲發行此書。

1966：協助一項標題為「向凱薩致意」（Hommage à Caissa）的展覽於紐約舉行。並為此促成美國西洋棋基金會的成立。

：重建《大玻璃》，且和漢彌頓於英格蘭，紐卡斯特－耳邦－提恩（Newcastle-upon-Tyne）大學一起研究。《大玻璃》於 5 月展出，並編有攝影報導目錄。

：一項號稱「幾乎囊括所有馬歇爾‧杜象作品」的回顧展，首度於歐洲展出，由漢彌爾頓為倫敦大不列顛藝術評議委員會策劃，於塔特畫廊（Tate Gallery）展出。包括漢彌爾頓所列 242 條展覽目錄，和敘瓦茲敘述的圖書目錄要項。

：特里斯坦‧波威爾（Tristram Powell）為英國國家廣播（B.B.C.）電視製作了一部《反叛者現成物》（Rebel Ready-made）的影片，是一個「新解放」的展現。

：於漢彌爾頓倫敦家中接受英國國家廣播公司多人訪談，但訪談紀錄並未出版。

：倫敦 7 月發行《藝術與藝術家》（Art and Artists）雜誌為杜象製作專輯。

：由湯姆金斯出版《馬歇爾‧杜象的世界》（The World of Marcel Duchamp），紐約《時報—生活》（Time-Life）雜誌編輯。

：最後作品《給予：1. 瀑布，2. 照明瓦斯》完成並簽上姓名，自 1946 年來祕密為此工作二十年。

：9 件作品於蘇黎士參與「達達給予」（Dada Austellung）作品展。並巡迴展至巴黎國家現代美術館。

1967：參加蒙地卡羅國際西洋棋賽。為了（給予）一作的拆除和重新集合而事先拍下照片和紀錄筆記，並集結成冊。

：和皮耶賀‧卡邦納一項廣泛的會談，編輯成馬歇爾‧《杜象對話錄》（Entretiens avec Marcel Duchamp）於巴黎出版，英文版由洪‧巴傑（Ron Padgett）翻譯成冊，1971 年於紐約發行。

：於紐約出版《不定詞（白盒子）》圖 139，其中包括 79 條從 1912 到 1920 年未出版的筆記，英文翻譯為克雷弗‧格雷（CleveGray）。

：敘瓦茲於米蘭出版《大玻璃及其相關作品（卷 I）》，（The Large Glass and Related Works〈I〉）。

：一項重要的家族展覽，名為「杜象家人：傑克‧維雍，雷蒙‧杜象－維雍，馬歇爾‧杜象，蘇珊‧杜象－寇弟」於盧昂美術館展出，包括 82 件作品及貝賀那賀‧多希巴（Bernard Dorival）論述的杜象目錄。

：於巴黎現代美術館首度舉辦「杜象‧維雍，馬歇爾‧杜象」展覽，展出目錄來自於盧昂美術館。

：於巴黎吉弗東（Givaudan）畫廊展出「關於馬歇爾‧杜象及其出版品」（Editions de et sur Marcel Duchamp），由杜象設計海報。

：開始 9 件以「愛人」（The lovers）為主題的蝕刻，後來並由敘瓦茲出版。

：一項取名為「馬歇爾‧杜象／瑪琍‧西斯雷（Mary Sisler）收藏展」於丹麥和奧大利亞六個博物館展出。

：歐克大維多‧巴茲（Octavio Paz）於巴黎出版了《馬歇爾‧杜象或純粹的城堡》（Marcel Duchamp ou le château de la pureté）。

1968：參與凱吉在加拿大多倫多（Toronto）的音樂表演，《團聚》（Reunion），由杜象‧蒂妮和凱吉合演一齣棋局。

：參加梅斯・康寧漢（Merce Cunningham）於第二屆布法羅（Buffalo）藝術節慶的表演，劇名為《環繞的時間》（Walkaround Time），舞臺裝飾以《大玻璃》為基礎，由賈士柏・瓊斯（Jasper Johns）監督指導。圖 133

：一項以「達達，超現實主義，及其繼承」為號召的展覽和目錄於紐約現代美術館，由威廉・S.魯班（William S.Rubin）舉辦展出。杜象有 13 件作品開放參與，並巡迴於洛杉磯（Los Angeles）和芝加哥。

：手製壁爐和煙囪的淺浮雕裝飾，置於卡達客（Cadaqués）的寓所中。

：拼裝排列西班牙磚形物於《給予》一作的門框四周，做為永久的裝置，此作於 1969 年成為費城美術館的收藏。

圖　版

圖 1：《1914 年盒子》1913 年-1914 年
　　　（The Box of 1914）
　　　（La Boîte de 1914）
　　　16 件手寫筆記摹本和一件素描，
　　　裝裱於 15 張紙板上，
　　　每張 25×18.5 公分。
　　　費城美術館收藏
　　　馬歇爾・杜象夫人提供

圖 2：《綠盒子》1934 年
　　　（The Green Box）
　　　（La Boîte verte）
　　　93 件摹寫文件，包括 1911-15 年，照片、
　　　素描、筆記草稿，每張 33.2×25 公分，
　　　綠盒子編號、簽名複製版本計 300 個。
　　　巴黎，霍斯・薛拉微　出版
　　　巴黎，私人收藏

3

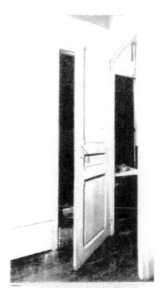

4

圖 3：《大玻璃》1915 年-1923 年
　　　（The Large Glass）
　　　（La grand verre）
　　　油彩、清漆、鉛箔、金屬絲、灰塵、
　　　兩塊玻璃木框，272.5×175.8 公分，(玻璃
　　　後來破裂)
　　　費城美術館，露易絲與華特‧艾倫斯堡收藏

圖 4：《門，拉黑街 11 號》1927 年
　　　（Door, 11 Rue Larrey, Paris）
　　　（Porte:11 rue Larrey）
　　　木門，220×62.7 公分
　　　羅馬，私人收藏

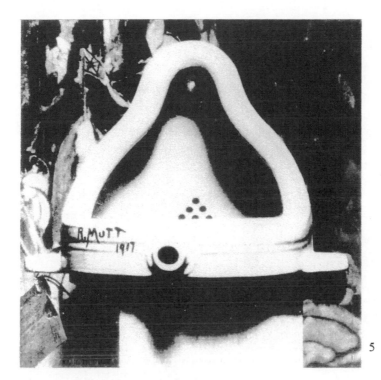

圖 5：《噴泉》1917，原件已遺失
　　　（Fountain）
　　　現成物：瓷器尿斗，高 60 公分
　　　費城美術館
　　　露易絲札華特・艾儂斯堡收藏

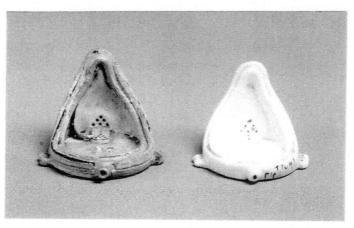

Model for the miniature
Fountain　　1941

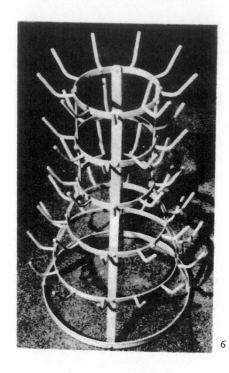

6

圖6：《晾瓶架》(或稱刺蝟)1914 年，原件已遺失
　　（Bottlerack or Bottle Dryer or Hedgehog）
　　（Porte-bouteilles ou Séchoir à bouteilles ou
　　Hérisson）
　　現成物：鍍鋅瓶子乾燥架
　　杜象於 1945 年、1960 年、1963 年、1964 年分
　　別再製 4 件。
　　費城美術館
　　露易絲與華特‧艾倫斯堡收藏

圖7：《腳踏車輪》1913 年
　　（Bicycle Wheel）
　　（Roue de bicyclette）
　　現成物：腳踏車輪，直徑 64.8 公分，凳子高 60.2
　　公分
　　米蘭，私人收藏

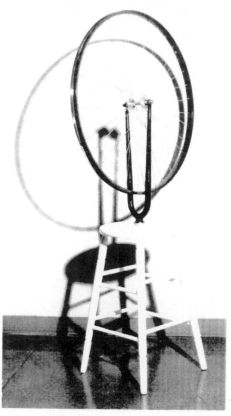

7

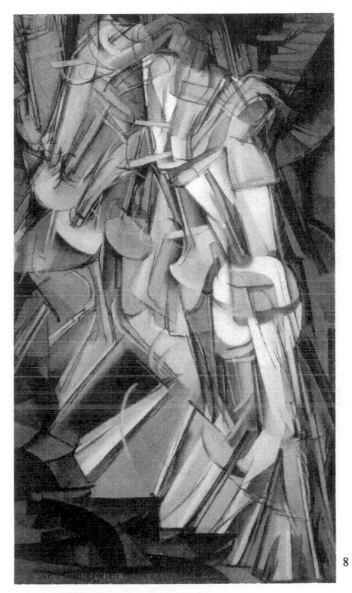

8

圖 8：《下樓梯的裸體 2 號》1912 年
　　（Nu de Descending a Staircase, No.2）
　　（Nu des cendent un escalier, n°2）
　　畫布、油彩，146×89 公分
　　露易絲與華特‧艾倫斯堡收藏

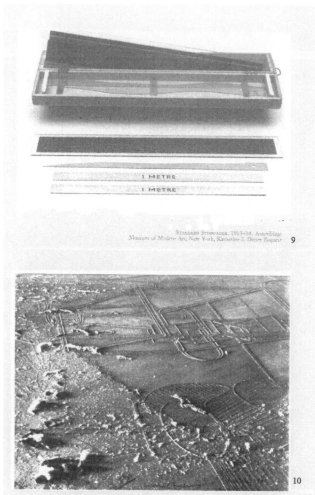

圖9:《三個終止的計量器》1913-1914 年

　　（Three Standard Stoppages）

　　（Trois Stoppages-étalon）

　　集合物:三條一米長線自然掉落之後固定於三片畫布上(每條 120×13.3 公分)，

　　畫布再次黏貼於玻璃上(每塊 125.4×18.3 公分)，每塊玻璃伴隨著一塊

　　與曲線相合的木尺，整件作品裝在一個木盒裏(木盒 129.2×28.2×22.7 公分)

　　紐約，現代美術館收藏

　　1953 年 凱瑟琳・德瑞捐贈

圖 10:《灰塵的孳生》1920 年

　　（Dust Breeding）

　　（Élevage de poussière）

　　現成物攝影，24×30.5 公分

　　曼・瑞攝影

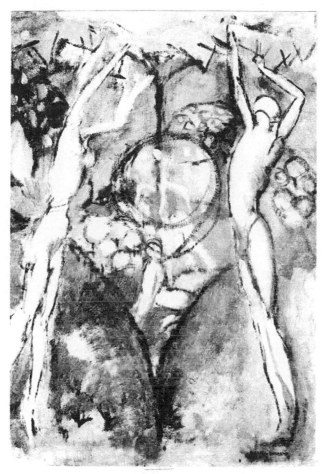

11

圖 11：《春天的小伙子和姑娘》1911 年
　　　（Youne Man and Girl in Spring）
　　　（Jeune home et jeune fille dans le printemps）
　　　油彩、畫布，65.7×50.2 公分
　　　米蘭，阿杜侯‧敘瓦茲收藏

圖 12：《請觸摸》1947 年
（Please Touch）
（Prière de toucher）
置於紙板上墊有黑色絲絨的泡沫膠乳房，23.5×20.5 公分
巴黎，私人收藏

圖 13：《女性葡萄葉》1950 年
（Female Fig-leaf）
（Feuille de vigne femelle）
鍍鋅石膏，9×14×12.5 公分
巴黎，私人收藏

14

15

圖 14：《標槍物》1951 年
　　　（Dart-object）
　　　（Object-dard）
　　　鍍鋅石膏，7.5×20.1×6 公分
　　　巴黎，私人收藏

圖 15：《貞潔的楔子》
　　　（Wedge of Chastity）
　　　（Coin de chasteté）
　　　鍍鋅石膏和塑膠，5.6×8.5×4.2 公分
　　　巴黎，私人收藏

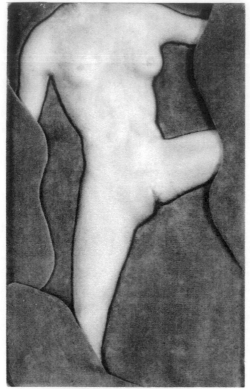

16

17

圖 16,17：《給予：1.瀑布 2.煤氣燈》1964-1966 年
（Given:1.The Waterfall 2.The Illuminating）
（Étant donné : 1°. La chute d'eau.　2°. Le gaz d'éclairage.）
複合媒材集合物：一個老木門、磚、絲絨、木頭，及舖在金屬板上
的皮革，細枝、鋁、鐵、玻璃、有機玻璃、漆布、棉布、電燈、燈
嘴形煤氣燈、馬達等，242.5×177.8×124.5 公分
費城美術館藏
1969 年卡桑德拉（Cassandra）基金會捐贈。

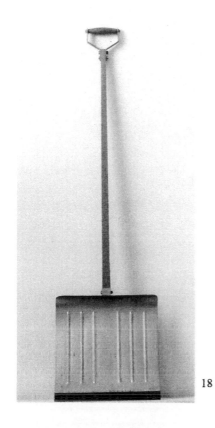

18

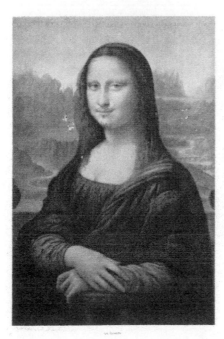

19

圖 18：《斷臂之前》1915 年
　　　（此做為失落原件的複製品）
　　　（In Advance of the Broken
　　　Arm）
　　　現成物：雪鏟、木頭和鍍鋅鐵
　　　板，高 121.3 公分
　　　費城美術館
　　　露易絲與華特·艾倫斯堡收藏

圖 19：《L.H.O.O.Q.》1919 年
　　　（加上八字鬍和山羊鬍的
　　　「蒙娜·麗莎」畫像）
　　　修訂現成物（rectified
　　　Ready-made）：鉛筆畫加於
　　　蒙娜·麗莎複製品上，19.7
　　　×12.4 公分
　　　巴黎，私人收藏

圖 20：《巴黎聖母院》（外祖父尼古拉的作品）
　　　（Cathédrale de Notre Dame）
　　　蝕刻版畫
　　　紐約，馬歇爾‧杜象收藏。

圖 21：《布蘭維爾風景》1902 年
　　　（Landascape at Blainville）
　　　畫布 61×50 公分
　　　米蘭，私人收藏。

20

21

22

圖 22：《布蘭維爾教堂》1902 年
（Church at Blainville）
（Église à Blainville）
畫布、油彩，61×42.5 公分
費城美術館
露易絲與華特‧艾倫斯堡收藏

23

圖 23：《坐著的蘇珊・杜象》1902 年
　　　（Suzanne Seated）
　　　紐約，馬歇爾・杜象夫人收藏

圖 24：《伊鳳》1910 年
　　　（Yvonne）
　　　印地安墨水，鉛筆和水彩畫於紙
　　　上，38.5×28.5 公分
　　　巴黎，私人收藏

24

25

圖 25：《修伯半身像》1910 年
　　　（Portait of Dr Chauvel）
　　　（Portait en buste de Chauvel）
　　　紙版、油彩，55×41 公分
　　　巴黎，個人收藏

圖 26：《穿黑襪的裸女》1910 年
　　　（Nude with Black Stockings）
　　　（Nu aux bas noirs）
　　　畫布、油彩，116×89 公分
　　　墨西哥，馬科斯·米查（Marcos Micha）
　　　夫婦收藏。

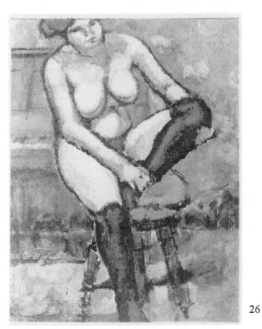

26

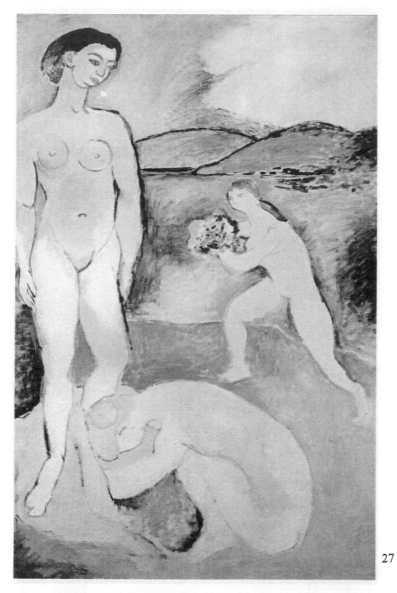

27

圖 27：《繁茂》1907 年，馬蒂斯作
　　　（Le Luxe）
　　　杜象作品《穿黑襪的裸女》似可窺得馬蒂斯的色彩和線條鉤勒的影子。
　　　油彩，210×137 公分
　　　巴黎，現代美術館

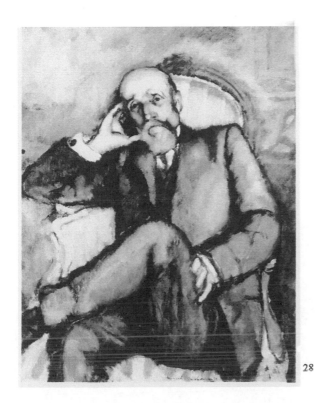

28

圖 28：《父親的肖像》1910 年
　　　（Portrait of the Artist's Father.）
　　　畫布、油彩，36 1/4×28 3/4 吋
　　　費城美術館
　　　露易絲與華特・艾倫斯堡收藏

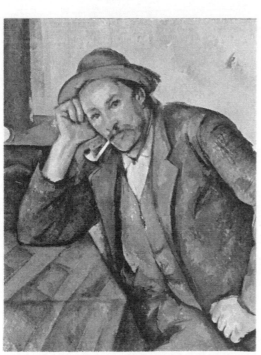

29

圖 29：《斜倚在桌上持煙斗的人》
　　　1895-1900 年，塞尚作品
　　　（Man with a Pipe Leaning on a
　　　Table）
　　　杜象《父親的肖像》不論構圖筆調
　　　皆呈現此一風格畫風。
　　　畫布，36 1/4×28 3/4 吋
　　　私人收藏

30

圖 30：《棋戲》1910 年
　　（The Chess Game）
　　（La partie d'echecs）
　　畫布、油彩，114×146 公分
　　費城美術館
　　露易絲與華特・艾倫斯堡收藏

31

圖 31：《奏鳴曲》(I) 1911 年
　　　（Sonata）
　　　（Sonata）
　　　畫布、油彩，145×113 公分
　　　費城美術館
　　　露易絲與華特‧艾倫斯堡收藏

32

圖 32：《奏鳴曲》(II)1936 年
　　　（Sonata）
　　　彩色筆記照片，24×18 公分（9.4
　　　×7.1 吋），
　　　好萊塢（Hollywood）藏品

33

圖 33：《杜仙尼曄》1911 年
　　　（Dulcinea）
　　　（Portrait ou Dulcinée）
　　　畫布、油彩，146×114 公分
　　　費城美術館
　　　露易絲與華特・艾倫斯堡收藏

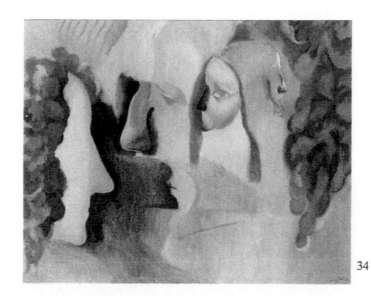

34

35

圖 34：《伊鳳和瑪德蘭被撕得碎爛》1911 年
　　　（Yvonne and Madeleine Torn up in Matters）
　　　（Yvonne et Madeleine d'echiquetées）
　　　畫布、油彩，60×73 公分
　　　費城美術館
　　　露易絲與華特・艾倫斯堡收藏

圖 35：伊鳳和瑪德蘭（攝影圖片）

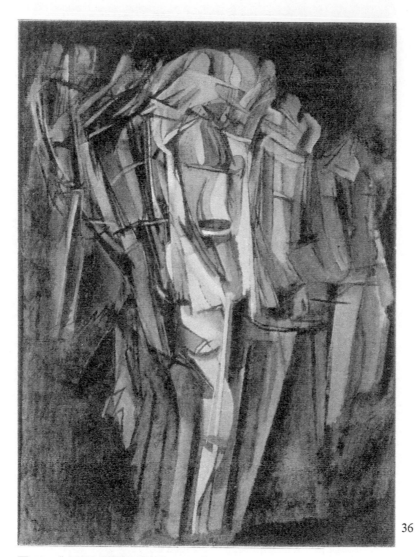

36

圖 36：《火車上憂鬱的青年》1911 年
　　　（Sad Young Man in a Train）
　　　（Le jeune homme triste dans un train）
　　　畫布、油彩，裱貼於紙板上，100×73 公分
　　　威尼斯，佩姬・古金漢（Peggy Guggenheim）基金會

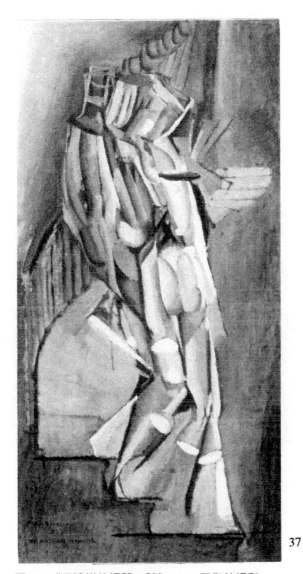

37

圖 37：《下樓梯的裸體 1 號》1911 年作於紐利
　　　此做為《下樓梯的裸體》草圖
　　　（Nude Descending a Staircase, No.1）
　　　（Nude descending un escalier, n°1）
　　　紙板、油彩，96.7×60.5 公分
　　　費城美術館
　　　露易絲與華特・艾倫斯堡收藏

MAREY : CHRONOPHOTOGRAPHIES DE LA LOCOMOTION HUMAINE
1886 - Photographies. 9 × 25 et 9 × 30 cm
Musée Etienne-Jules Marey, Beaune
(Homme en costume noir recouvert de lignes et de points blancs, Images successives d'un homme qui court)

38

圖 38：《動體照像》1886 年，馬黑（Marey）作品
　　　　（Chronophotographies de la locomotion humaine）
　　　　著有黑底白線和點之衣物的男人：來自一個短小男人勝利的意象。
　　　　畫幅：9×25 公分和 9×30 公分
　　　　波恩，耶迪恩-局勒・馬黑博物館（Musée Etienne-Jules Marey, Beaune）

39

圖 39：《又來此星衣》1911 年
　　　（Once More to This Star）
　　　（Encore à cet astre）
　　　此作為杜象為拉弗歌詩集所繪的插
　　　圖，也是《下樓梯的裸體》原初意象。
　　　畫幅：25×16.5 公分

圖 40：《彈鋼琴的小女孩》1912 年，
　　　傑克・維雍作品
　　　（Little Girl at the Piano）
　　　紐約，喬治・耶欽森（George
　　　Acheson）收藏

40

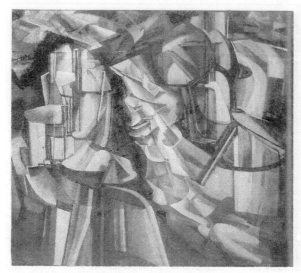

41

圖 41：《被矯捷的裸體圍繞的國王和皇后》1912 年
　　　（The King and Queen Surrounded by Swift Nudes.）
　　　（Le Roi et la reine entourés par des nus vites）
　　　畫布、油彩，114.5×128.5 公分
　　　費城美術館
　　　露易絲和華特‧艾倫斯堡收藏

42

圖 42：《兩個裸體：強壯和矯捷》1912 年
　　　（Two Nudes: One Strong and One swift.）
　　　（Deux Nus, un fort et un vite.）
　　　紙、鉛筆畫，30×36 公分
　　　巴黎，私人收藏

圖 43：《被矯捷的裸體穿過的國王和皇后》1912 年
　　　　（The King and Queen Traversed by Swift Nudes.）
　　　　（Le Roi et la reine traversés par des nus vitesse.）
　　　　紙、鉛筆畫，27.3×39 公分
　　　　費城美術館
　　　　露易絲和華特・艾倫斯堡收藏

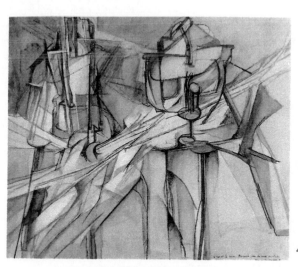

圖 44：《被高速裸體穿過的國王和皇后》
　　　　（The King and Queen Traversed by Nudes at High Speed.）
　　　　（Le Roi et la reine traverseés par des nus vitesse）
　　　　紙、水彩、膠彩，48.9×59.1 公分
　　　　費城美術館
　　　　露易絲和華特・艾倫斯堡收藏

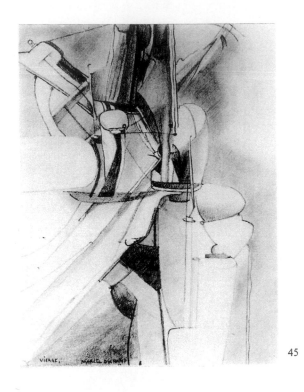

45

圖 45：《處女一號》1912 年
　　　　（Virgir No.1）
　　　　（Virerge n°1）
　　　　紙、鉛筆畫，33.6×25.2 公分
　　　　費城美術館
　　　　A.E.嘎拉丁（A.E.Gallantin）收藏

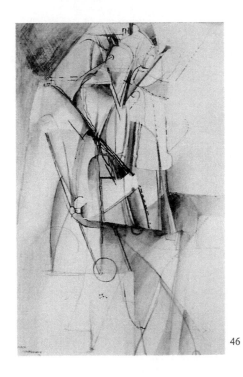

46

圖 46：《處女二號》1912 年
　　　　（Virgir No.2）
　　　　（Virerge n°2）
　　　　紙、水彩、鉛筆，40×25.7 公分
　　　　費城美術館
　　　　露易絲和華特・艾倫斯堡收藏

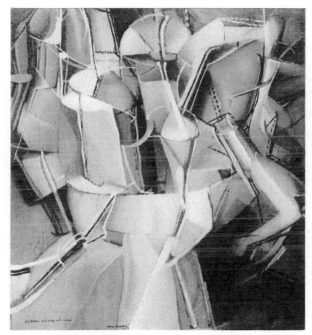

47

圖 47：《從處女到新娘》1912 年
　　　（The Passage from Virgin to Bride.）
　　　（Le passage de la vierge à la mariée）
　　　畫布、油彩，59.4×54 公分
　　　紐約，現代美術館

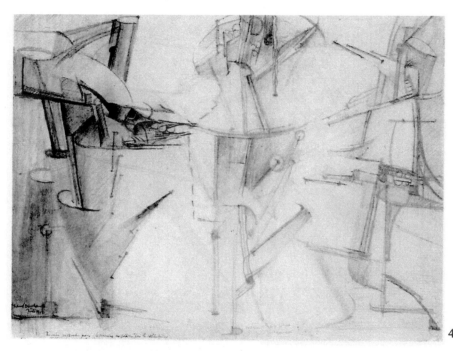

48

圖 48：《新娘被漢子剝得精光》初稿，1912 年
　　　（The Bride Stripped Bare by the Bachelors）
　　　（La Mariée mise à nu par les célibataires）
　　　紙、鉛筆、淡彩，23.8×32.1 公分
　　　巴黎，國家現代美術館

49

圖 49：《甚至，新娘被他的漢子們剝得精光》
　　　　（The Birde Stripped Bare by Her Bachelors, Even.）
　　　　（La Mariée mise à nu par ses célibataires, même）
　　　　鉛筆繪於描圖紙上，33×28 公分
　　　　巴黎，私人收藏。

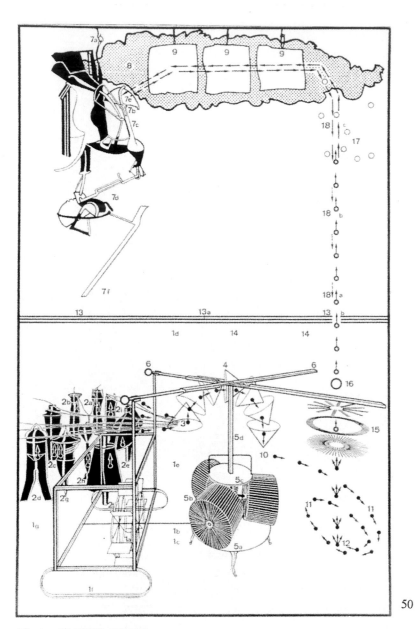

50

圖50：《大玻璃》平面圖

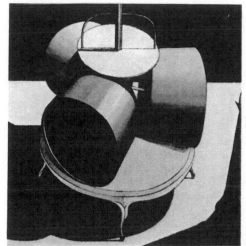

51

圖 51：《巧克力研磨機 I 號》1913 年
　　　（Chocolate Grinder, No.1）
　　　（Broyeuse de chocolat n°1）
　　　畫布、油彩，62×65 公分
　　　研磨機 1 號乃以傳統光影和透視結構觀念描寫
　　　費城美術館
　　　露易絲和華特・艾倫斯堡收藏

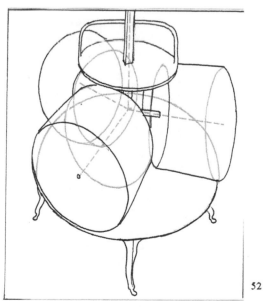

52

圖 52：《巧克力研磨機》草圖
　　　本圖為俯瞰的研磨機草圖

53

圖 53：《巧克力研磨機 2 號》1914 年
　　　（Chocolate Grinder, No.2）
　　　（Broyeuse de chocolat n°2）
　　　畫布、油彩、細線和鉛筆，65×54 公分
　　　此圖已取消光影效果，畫面只有機械圓盤圖式的直接呈現。
　　　費城美術館
　　　露易絲與華特・艾倫斯堡收藏

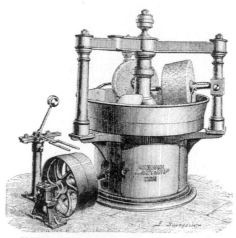

54

圖 54：巧克力研磨機圖像
　　　約為 1900 年代的銷售圖錄。
　　　（參閱 Michael Gibson：Duchamp Dada, p.203.）

圖 55：《咖啡研磨機》1911 年
　　　　（Coffee Mill）
　　　　（Moulin à café）
　　　　紙板、油彩，33×125 公分，
　　　　倫敦，達特畫廊（Tate Gallery）

圖 56：咖啡研磨機
　　　　瑪俐・霄諾茲（Mary Reynolds）所有

55

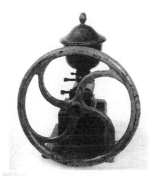

Coffee mill which
belonged to Mary Reynolds.
Rue Hallé

56

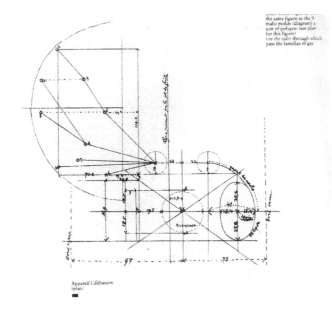

the same figure as the 9
malic molds (diagram) a
sort of polygon (see plan
for this figure)
(on the sides) through which
pass the lamellas of gas

Appareil Célibataire
(plan)

57

圖57：《單身漢機器》平面圖 1913 年
　　　（Bachelor Apparatus＜plan＞）
　　　（Machine célibataire）
　　　紅黑墨水畫於紙上，23×23 公分
　　　巴黎，私人收藏
圖58：《單身漢機器》正視圖 1913 年
　　　（Bachelor Apparatus
　　　＜elevation＞）
　　　（Machine célibataire
　　　＜élévation＞）
　　　紅黑墨水畫於紙上，24×17 公分
　　　巴黎，私人收藏。

58

59

圖 59：《新娘》1912 年
　　　（Bride）
　　　（Mariée）
　　　畫布、油彩，89.5×55 公分
　　　費城美術館
　　　露易絲與華特‧艾倫斯堡收藏

60

圖 60：《障礙物網路》1914 年
　　　（Network of Stoppages）
　　　（Réseaux des stoppages）
　　　畫布、油彩和鉛筆，148.9×197.7 公分
　　　紐約現代美術館
　　　1970 年　阿比・阿爾德里希・洛克翡勒基金會，
　　　威廉・西斯勒夫人捐贈。
　　　（Abby Aldrich Rockefeller Fund and Gift of Mrs William Sisler）

圖 61，62《眼科醫師的證明》1920 年
　　（Oculist Witnesses）
　　（Témoins oculistes）
　　複寫紙反面的光學儀器，50×3.75 公分
　　費城美術館
　　露易絲和華特・艾倫斯堡收藏

62

圖 63，64 見本文第 52、53 頁

65

圖 65：《藥房》1914 年
　　　（Pharmacy）
　　　（Pharmacie）
　　　修訂現成物：在印刷品上繪製，26.2×19.2 公分
　　　紐約，私人收藏

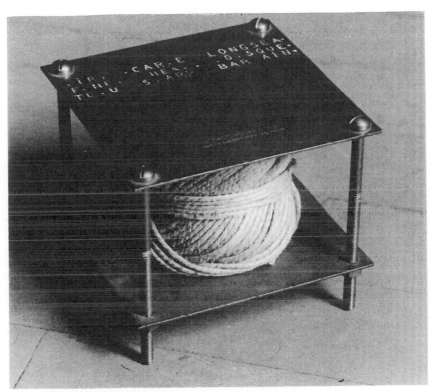

66

圖 66：《秘密的雜音》1916 年
　　　（With Secret Noise）
　　　（À bruit secret）
　　　協成現成物：線球置於兩塊銅板之間，銅板以螺絲釘固定，
　　　線球中置一未知現成物，為艾倫斯堡所加，搖動時會發出聲音。
　　　作品尺寸：12.9×13×11.4 公分
　　　費城美術館
　　　露易絲和華特‧艾倫斯堡收藏

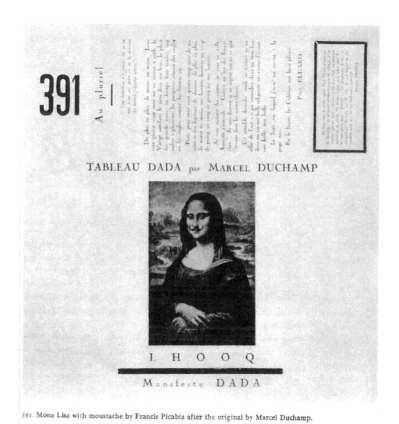

圖 67：《391》雜誌封面，畢卡比亞繪製
　　　遺忘了山羊鬍的協助現成物《L.H.O.O.Q.》。
　　　（參閱圖 19 有山羊鬍的《L.H.O.O.Q.》）

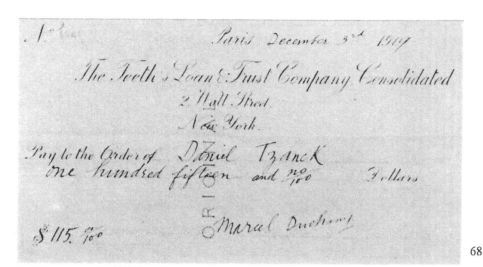

68

圖 68：《倉克支票》1919 年
　　　（Tzanck Cheque）
　　　墨水寫於紙上，21 × 38.2 公分
　　　米蘭，敘瓦茲畫廊藏

69

圖 69：《不快樂的現成物》1919 年
　　　（Unhappy Ready-made）
　　　（Ready-made malheureux）

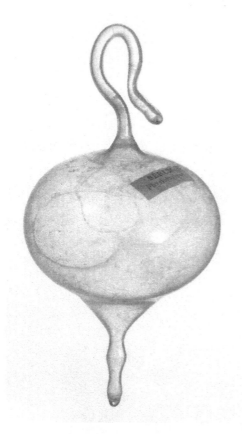

70

圖 70：《巴黎的空氣》1919 年
　　　（Paris Air）
　　　（Air de Paris）
　　　現成物：l50c.c.玻璃注射筒，高 13.3 公分
　　　費城美術館
　　　露易絲和華特・艾倫斯堡收藏

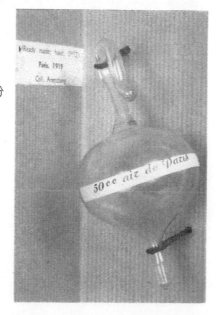

圖 71．《新鮮寡婦》1920 年
　　　（Froch Widow）
　　　小型窗戶：漆過的木頭，磨光的毛及覆蓋的玻璃窗，
　　　木製窗戶：77.5×45 公分，窗框： 1.9×53.3×10.2 公分
　　　紐約現代美術館
　　　凱瑟琳・德瑞捐贈

圖 72：《為什麼不打噴嚏》1921 年，此作為 1964 年複製
　　　（Why not Sneeze？）
　　　協助現成物：上漆、大理石、墨魚骨、溫度計，12.4×22.2×16.2 公分
　　　巴黎，喬治・龐畢度（Georges Pompidou）中心，國家現代美術館收藏

73

圖 73：《中央洞穴》1938 年
　　　（Central Hall）
　　　1938 年超現實大展時，於會場天花板懸掛
　　　一千兩百個空煤袋，形成中央洞穴景觀。

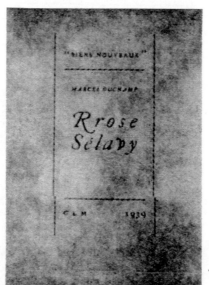

74

圖 74：1939 年 4 月以「霍斯・薛拉微」
　　　（Rrose Sélavy）之名出版的小書。
　　　印刷現成品

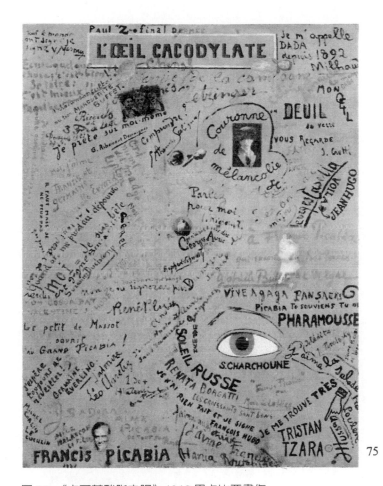

圖 75：《卡可基酸脂之眼》1912 畢卡比亞畫作
　　　（The Cacodylic Eye）
　　　（L'Oeil cacodylate）
　　　帆布上的油脂，照片拼貼，名信片和各種紙張，
　　　尺寸：148.6×117.4 公分
　　　巴黎，喬治龐畢度中心，國家現代美術館

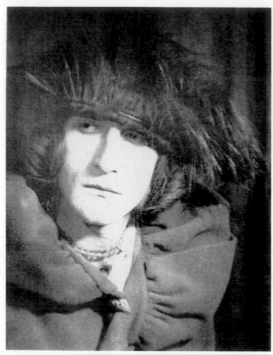

76

圖76：「霍斯·薛拉微」 1921年
黑白照片
曼·瑞拍攝

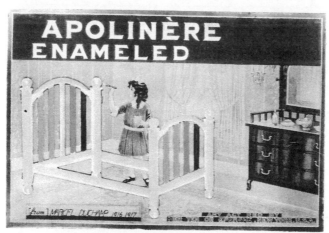

77

圖77：《彩繪的阿波里內爾》1916-1917年
（Applinère Enameled）
修訂現成物：紙板鉛筆畫，鋅版油漆，
原為沙波林瓷漆（Sapolin Enamel）廣告。
尺寸：24.5×33.9公分
費城美術館
露易絲與華特·艾倫斯堡收藏

78

圖 78：《你…我》1918 年
　　　　（Tu m'）
　　　　畫布、油彩、洗瓶刷、三個安全別針和一個螺絲釘。
　　　　尺寸：69.8×313 公分
　　　　康乃狄格州，紐哈芬，耶魯大學畫廊（Yale University Art Gallery, New Haven, Conn）
　　　　1953 年凱瑟琳・德瑞捐贈

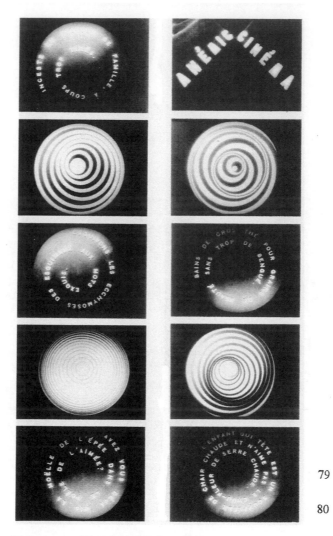

79

80

圖 79,80：《乾巴巴的電影》1925 年
（Anémic Cinéma）
與曼・瑞和馬克・阿勒格合作，7 分鐘黑白默片電影螺絲圓盤。
紐約現代美術館收藏

81

圖 81：《音樂勘正圖》1913
　　　（Musical Erratum）
　　　（Erratum musical）
　　　樂譜　墨水繪製，32×48 公分
　　　巴黎，私人收藏

82

圖 82：《這不是一只煙斗》1928-1929，馬格麗特作品
　　　（This is Not a Pipe）
　　　（Ceci n'est pas une pipe）
　　　畫布、油彩，59×80 公分
　　　紐約，威廉・N・科普利收藏

圖 83：《大玻璃》的幻影空間（I）
　　　　玻璃的透明性與周圍空間結合
　　　　產生隨機性的多元空間。

圖 84：《大玻璃》的幻影空間（II）1985 年攝
　　　　馬歇爾·江（Marcel Jean）立於
　　　　〈水車滑槽〉玻璃之後，
　　　　玻璃的透明性與透視圖產生幻影空間。

84

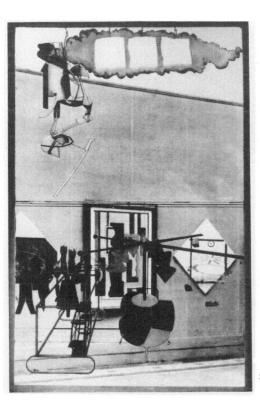

83

85

圖 85：《下棋者的肖像》1911 年
　　　（Portrait of Chese Players）
　　　（Portrait de joueurs d'échecs）
　　　畫布、油彩 108×101 公分
　　　費城美術館
　　　露易絲和華特‧艾倫斯堡收藏

86

圖 86：《下棋者》1911 年
　　　（The Chese Players）
　　　（Les joueur d'échecs）
　　　畫布、油彩，50×61 公分
　　　巴黎國家現代美術館

87

圖 87：《下棋者肖像》1911 習作（I）
　　　（Study for Portrait of Chess
　　　Pleyes）
　　　（Étude pour le portrait de
　　　joueurs d'éches）
　　　炭筆畫 49.5×50.5 公分
　　　巴黎，私人收藏

圖 88：《下棋者肖像》1911 習作（II）
　　　炭筆畫，43.1×58.4 公分
　　　巴黎，私人收藏

88

89

圖 89：《下棋者》中的傑克・維雍和雷蒙・杜象－維雍
　　　攝於 1912 年。

90

圖90：《蒙地卡羅輪盤彩券》1924 年
　　　（Monte Carlo Bond）
　　　（Obligations pour la rouletle de Monte-Carlo）
　　　彩色石版畫，及杜象照片拼貼，31×19 公分
　　　曼‧瑞拍攝
　　　紐約現代美術館 1939 年由藝術家捐贈

圖91：《對立與聯合方塊終於言歸於好》1932 年
　　　（Opposition and Sister Squares are
　　　Reconciled）
　　　（L'Oppositin et les cases conjuguées sont
　　　réconciliées）
　　　具法文、德文、英文的棋藝著作，28×24.5 公分
　　　巴黎，私人收藏。

91

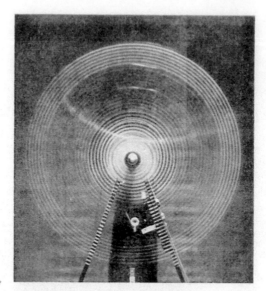

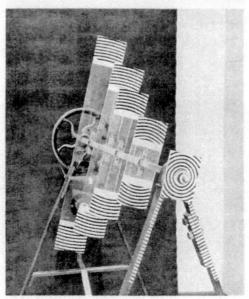

92

圖 92：《迴轉玻璃圓盤/精密光學》1920 年
　　　（Rotary Glass Plates/ Precision Optics）
　　　（Rotative plague verre /Optiqe de précision）
　　　五個上漆玻璃圓盤，以同心圓方試裝置於金屬軸上，從一米遠處觀察其轉動，
　　　金屬軸：120.6×184.1×14 公分。　圓盤：99×14 公分
　　　康乃狄格州，紐哈芬，耶魯大學畫廊

93

圖 93：《帶有螺旋的圓盤》1923 年
（Discs Bearing Spirals）
（Disques avec Spirale）
七個切割的白色紙圓盤，墨水鉛筆直徑從 21.6 到 31.7 公分，黏著於藍色紙盤上，
再固定於一 108.2×108.2 公分的紙上。
西雅圖（Seattle），西雅圖美術館

98

圖 98：《日本魚／旋轉浮雕系列》1935 年
（Japanese Fish /Rotoreliefs Series）
（Poission japonais）
尺寸：49.5×50.5 公分，石版印刷的彩繪紙板圓盤
直徑 20 公分。
紐約現代美術館，霍斯・弗雷德（Rose Fried）捐贈

99

圖 99：《燈／旋轉浮雕系列》1935 年
（Lamp/Rotoreliefs Series）
（Lampe）
石版印刷的彩繪紙板圓盤，直徑 20 公分。
紐約現代美術館，霍斯・弗雷德（Rose Fried）捐贈

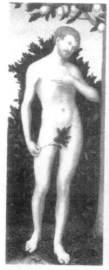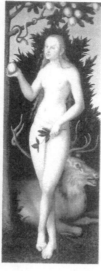

94

95

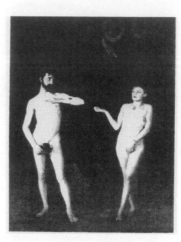

96

97

圖 94：《亞當與夏娃》1533，
　　　魯卡斯・克爾阿那赫（Lucas Cranach）作品
　　　（Adam and Ève）
　　　畢爾鄧登（Bildenden）美術館

圖 95：《幕間（I）：亞當與夏娃》攝影草圖，
　　　1924 年
　　　（Cinésketch）
　　　（Entr'acte）
　　　由畢卡比亞編寫腳本，杜象和貝勒蜜蝶
　　　(Perlmutter)分飾亞當與夏娃。
　　　賀內・克雷賀（René clair）攝影
　　　巴黎　1923.12.31 演出

圖 96：《幕間（I）：亞當與夏娃》

圖 97：《幕間（II）》1924.12.31
　　　杜象和曼・瑞於香榭大道房頂上下西洋棋，
　　　畢卡比亞走進來，以非常達達的表演方式，
　　　提起水管，將所有東西沖走。
　　　賀內・克雷賀攝影

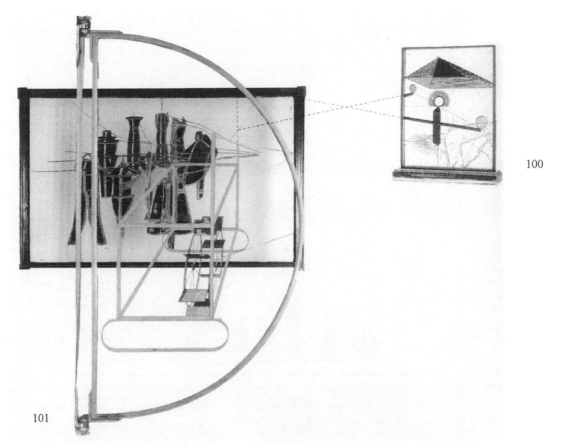

100

101

圖 100：《一隻眼睛，靠近（玻璃另一面）注意看，大約一小時》1918 年（玻璃底座破裂）
（To be Looked at from the Other Side of the Glass with One Eye, Close to, for Almost an Hour）
（À regarder l'autre côte du verre d'un oeil, de près, pendant presque une heure）
油彩、金箔、導線和放大鏡，置於金屬框架的兩玻璃板之間。
尺寸：49.5×39.751×41.2×3.7 公分。油彩木製底，總高 55.8 公分。
紐約現代美術館，1953 年凱瑟琳‧德瑞遺贈

圖 101：《在臨近軌道帶有水車的滑槽》1913-1915 年
（Gilder Containing a Water Mill in Neighbouring Metals）
（Gissière contenant un Moulin à eau en métaux voisions）
油彩、鉛絲繪製，模子置於兩塊玻璃板之間，147×79 公分。
費城美術館
露易絲與華特‧艾倫斯堡收藏

102

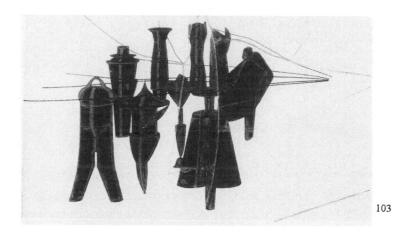

103

圖 102：《一致的墓園和制服 1 號》1913 年
　　　　（Cemetery of Uniforms and Liveries No.1）
　　　　（Cimetère des uniforms et livrée, n°1）
　　　　鉛筆繪於紙上，32×40.5 公分
　　　　費城美術館
　　　　露易絲與華特・艾倫斯堡收藏

圖 103：《九個頻果模子》1914-1915 年（1916 年破裂）
　　　　Nine Malic Mould（9 Moules malic）
　　　　玻璃上置鉛絲、鉛箔和繪製油彩，模子置於兩塊玻璃板之間
　　　　尺寸：66×101.2 公分
　　　　巴黎，私人收藏。

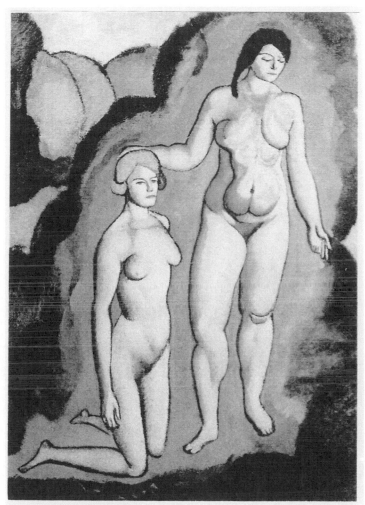

104

圖 104：《灌木叢》1910-1911 年
　　　（The Bush）
　　　（Le buission）
　　　畫布、油彩，127×92 公分
　　　費城美術館
　　　露易絲與華特・艾倫斯堡收藏

105

106

圖 105：《新娘》的蒸餾瓶造形
　　　　蒸餾瓶造形有如鍊金術中的蒸餾器，
　　　　隱涵藏情慾象徵。

圖 106：「鍊金符示」
　　　　（Alchemy）
　　　　鍊金術中的日月成雙，源於陰陽同體的觀念。

107

108

圖 107-116：《給予：1. 瀑布　2. 照明瓦斯》裝置過程分解圖，1946-1966 年
　　　　　（Given：1. The Waterfall. 2. The Illuminating Gas.）
　　　　　（Étant donnés：I. La chute d'eau.　2.Le gaz d'éclairage.）
　　　　　使用材料參閱圖 16、17 說明。

109

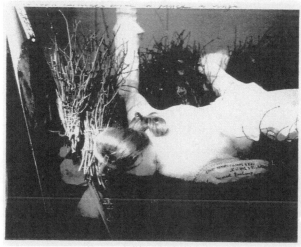

110

111

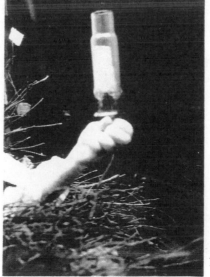

112

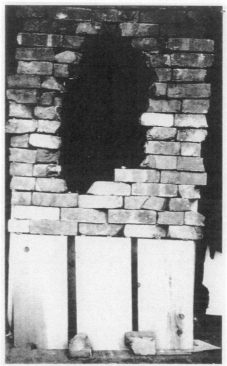

114

113

115

116

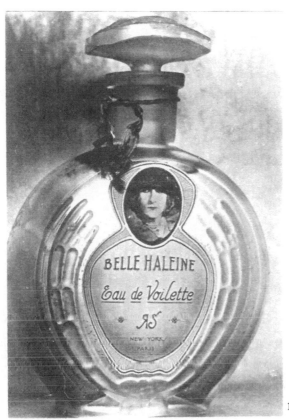

117

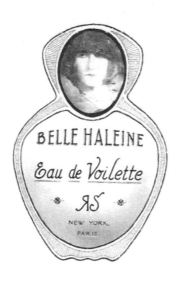

圖 117：《美麗的氣息，面紗水》(I)1921 年
（Beautiful Breath, Veil Water）
（Belle Haleine, Eau de Voilette）
協助現成物：帶標籤的香水瓶，16.3×11.2
公分
巴黎，私人收藏

圖 118：《美麗的氣息，面紗水》(II)1921 年
照片/拼貼，29.6×20 公分
瑞士，布西尼（Switzerland, Bussigny），
卡爾‧弗雷德里克（Carl Frederick）收藏

118

119

圖 119，120：《霍斯・薛拉微》
（Rrose Sélavy）
帽子為日耳曼（Germaine）
耶弗林（Everling）所有。
曼・瑞拍攝

120

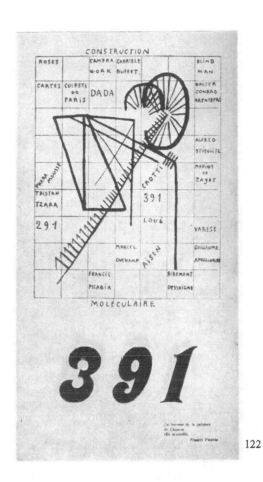

122

121

圖 121：《291》雜誌封面 1915 年 3 月
　　　　《291》雜誌 N°1 號為史提格利茲（Alfred Stieglitz）
　　　　編輯，查亞斯 素描。
　　　　紐約出版

圖 122：《391》第 8 期封面，1919 年 2 月
　　　　畢卡比亞（Fracis Picabia）素描
　　　　蘇黎士（Zurich）出版

圖 123：《391》與 1919 年達達運動
　　　　畢卡比亞繪製

圖 124：《盲人》雜誌第 1 期封面，1917 年 4 月
　　　　（The Blind Man）

圖 125：《亂妄》封面，1917 年
　　　　（Rongwrong）
　　　　《亂妄》小冊子

124

125

123

126

圖 126：《追朔既往 I 》1964 年羅森柏格作品
　　　　（Retroactive）
　　　　尺寸：213.4×152.4 公分
　　　　康乃狄格，衛德斯渥爾斯文藝協會，弗雷德里克‧W. 希爾斯夫人捐贈。
　　　　（Wadsworth Atheneum, Connecticut, gift of Mrs. Frederick W.Hilles.）

127

圖 127：《彩繪嬰兒床》
　　　　凱斯・哈林（Keith Haring）於普普商店的販賣品
　　　　（圖片引自：《後現代藝術現象》，第 109 頁）

圖 128：《不鏽鋼雕塑》
　　　　傑夫孔斯（Jeff Koons）直接以玩具翻模再製
　　　　（圖片引自：《後現代藝術現象》，第 118 頁）

129

圖 129：《三面國旗》1958 年瓊斯（Jasper Johns）作品
　　　　（Three Flags）
　　　　尺寸：78.4×115.6 公分
　　　　康乃狄格，布魯東・特里曼夫婦收藏
　　　　（Connecticut, coll. Mr and Mrs. Bruton Tremaine）

130

圖 130：《上漆青銅（II）：啤酒罐》1964 年
　　　　（Painted Bronze II: Ale Cans）
　　　　尺寸：137×120×11.2 公分
　　　　紐約，藝術家收藏。

131

圖 131：當代「權充」藝術
假借用生活熟悉的廣告為媒介的作品，此
作人物轉置方式，有如《紫羅蘭》香水中
的人物轉置。（圖片引自：《後現代藝術現
象》，第 53 頁）

圖 132：「片斷聚集」
假借大眾文化現象，作集錦式的拼圖。
（圖片引自：《後現代藝術現象》，第 55 頁）

132

圖 133：《繯繞著時間》1968 年瓊斯(Jasper Johns)監製
（Walkaround Time）
杜象(中)與卡洛琳‧布朗（Carolyn Brown）和梅斯‧康寧漢（Merce Couningham）(右)，
佈景以杜象的《大玻璃》為基礎。
紐約，巴弗羅（Buffalo）演出。

圖 134：「釘住中子」
經由反覆拋投，可以預知釘子如何經常落在板縫上，科學家採用此方法，
可以估計原子核分裂產生或被停止的的中子，以及中子被周圍障壁變更方
向的機率。
(圖片引自《數學曼談》第 135 頁)

135

圖 135：《一英里棉線》1942 年
　　　（A mile of String）
　　　1942 年超現實展覽，杜象以一英里長棉線纏繞會場，有意使觀者賞畫時產生挫折感。

136

137

圖 136：《隱喻類型 ：喬治華盛頓》1943 年
　　　　（Genre Allegory：George Washington）
　　　　（Allégorie de genre：George Washington）
　　　　集合物：紙板、紗布、釘子、碘、鍍金五角
　　　　星，53.2×40.5 公分
　　　　巴黎，國家現代美術館

圖 137：《側面自畫像》1958 年
　　　　（Self-portrait in Profile）
　　　　（Autoportrait de profile）
　　　　貼於黑色襯底的手撕色紙，14.3×12.5 公分
　　　　巴黎，羅勃・勒貝爾（Robert Lebel）收藏

138

圖 138：《所有層級的水和瓦斯》1958 年
　　　　（Water and Gas on Every Floor）
　　　　（Eau et gaz à tous les étages）
　　　　模擬現成物：藍色 鍍漆金屬板，巴黎
　　　　「跨世紀公寓大樓」符號複製品。
　　　　尺寸：15×20 公分。
　　　　〔參閱羅勃・勒貝爾（Robert Lebel），《關於
　　　　杜象》（Sur Marcel Duchamp）版權盒子〕
　　　　巴黎，羅勃・勒貝爾 收藏。

圖 139：《不定詞/白盒子》1967 年
　　　　（In the Infinitive / The White Box）
　　　　（À l'Infinitif / La Boîte Blanche）
　　　　79件 1914-1923 年的影印筆記裝於樹脂玻璃
　　　　盒，封面上是〈帶有水車的滑槽〉。
　　　　絹網複製，33.3×29 公分，計 150 件編號簽
　　　　名複印件發行。
　　　　巴黎，私人收藏

139

140

圖 140：《手提箱盒子》1936-41 年
　　　（Box-in-a-Valise）
　　　（La Boîte-en-Valise）
　　　紙盒（或皮製手提箱）裝有杜象作品和彩色微型複製品。
　　　尺寸：40.7×38.1×10.1 公分。
　　　20 個複印件豪華版（早期包括〈鄰近軌道上帶有水車的滑槽〉微型複製，
　　　簽名及編號從 I 到 XX，另有 300 件未編號複製標準版本。
　　　巴黎，私人收藏

參考書目

一、杜象專論著作與編譯

1. Adcock, Craig E.: *Marcel Duchamp's Notes from the Large Glass an N-dimensional Analysis*, Michigan, UMI research Ann Arbor, 1983.

2. Alexandrian and translated by Sachs, Alice: *Marcel Duchamp*, New York, crown, 1977.

3. Arman, Yves: *Marcel Duchamp play and wins joue et gagne*, Paris, Marval, 1984.

4. Bailly, Jean-Christophe: *Duchamp, play and wins joue et gagne*, Paris, Marvel, 1984.

5. Bonk, Ecke inventory of an edition, translated by Britt, David: *Marcel Duchamp: The Portable Museum/The making of the Boîte-en-valise de ou par MarcelDuchamp ou Rrose Sélavy*, London, Thames and Hudson, 1989,

6. Bonnefoy, Claude collection 《Entreties》dirigée: *Marcel Duchamp Ingénieur du Temps Perdu/entretiens aves Pierre Cabanne*, Paris, Pierre Belfond, 1977, p.217.

7. Bonnefoy, Claude. dirigée translted by Padgett, Ron: *Dialogues with Marcel Duchamp by Pierre Cabanne*, London, Thames and Hudson, 1971.

8. Cabanne, Pierre: *Les 3 Duchamp: Jacques Villon, Raymond Duchamp-Villon, Marcel Duchamp*, Paris, Ides et Calendes, 1975.

9. D. Steefel, Jr. Lawrence : *The Position of Duchamp's Glass in the Development of IIis Art*, New York & London, Garland Publishing, 1977.

10. Duchamp, Marcel (I): *Marcel Duchamp (Briefe an) (Lettres à) (Letters to) Marcel Jean*, Germany, Verlag Silke Schreiber, 1987.

11. Gibson, Michel: *Duchamp Dada*, France, NEF Casterman, 1991.

12. Gough-Cooper, Jennifer and Jacques, Caumont: *Ephemerrides on and about Marcel Duchamp and Rrose Sélavy*, London, Thames and Hudson, 1993.

13. d'Harnoncourt, Anne and Mcshine, Kynaston Eds.: *Marcel Duchamp the Museum of Modern Art and Philadelphia Museum of Art*, New York, Prestel, 1989.

14. Kuenzil, Rudolf E. and Naumann, Francis M. edited: *Marcel Duchamp/Artist of the Century*, London, Combridge, 1989.

15. Lyotard, Jean-Francois: *Les Transformateurs Duchamp*, Paris, Éditions Galiée, 1977.

16. Masheck, Joseph edited: *Marcel Duchamp in Perspective*, New Jersey, Prentice-Hall, 1975.

17. Moure, Cloria: *Marcel Duchamp*, London, Thames and Hudson, 1988.

18. Paz, Octavio: *Marcel Duchamp Appearance Stripped Bare*, New York, Arcade, 1990.

19. Sanouillet, Michel et Peterson, Elmer (I): *Duchamp du Signe (Marcel Duchamp Ecrits)*, Paris, Flammarion, 1975.

20. Sanouillet, Michel and Peterson, Elmer (II): *The Writing of Marcel Duchamp*, Oxford University, 1973 reprint.

21. Schwarz, Arturo: *The Complete Works of Marcel Duchamp*, London, Thames and Hodson, 1970.

22. Tomkins, Calvin (I): *The World of Marcel Duchamp*, Time-life Books, 1985.

23. Tomkins, Calvin(II): *The Bride and the Bachelors-Five Master of the Avant-Garde*, New York, Penguin Books, 1985.

二、杜象訪談譯作

1. Cabanne, Pierrez 訪談，張心龍譯(I)，《杜象訪談錄》，臺北，雄獅美術，民 75。

三、外文相關論著與譯作

1. Alexandrian, Sarane: *Surrealist Art*, London, Thames and Hudson, 1970.

2. Breton, André (I): *Qu'est-ce que le Surréalisme*, Cognac, Actual/ Le temps qu'il fait, 1986.

3. Breton, André (II): *Le Surréalisme et la Peinture*, Paris, Gallimard, 1965.

4. Dachy, Marc: *The Dada Movement 1915-1923*, New York, Skira Rizzoli, 1990.

5. Harkeness, James translated and edited: *This is Not a Pipe*, California University, 1983.

6. Jencks, Charles: *What is Post-Modernism ?*, New York, Academy/ St. Martin, 1989, 3rd, ed.

7. Lemoine, Serge and translated by Clark, Charles Lynn: *Dada*, Paris, Hazan, 1987.

8. Luice-Smith, Edward: Art Now, New York, Marrow, 1981.

9. Luice-Smith, Edward: Movements in Art since 1945, London, Thames and Hudson, 1984.

10. Motherwell, Robert: The Dada Painters and Poets: an Anthology, London, Belknap Harvard, 1981.

11. Norris, Christopher & Benjamin, Andrew: What is Deconstruction?, London, Academy Editions, New York, St. Martin's Press, 1988.

12. Richter, Hans: Dada Art and Anti-Art, New York and Toronto Oxford University, Thames and Hudson reprinted, 1978.

13. R. Lippard, Lucy: *Pop Art (with contributions by Lawrence Alloway, Nancy Marmer, Nicolas Calas.)*, London, Thames and Hudson, 1988.

14. Rodai, Florian: *College Pasted, Cut, and Torn Papers*, New York, Skira/ Rizzoli, 1988.

15. Rosemont Franklin edited and introduced André Breton: *What is Surrealism ? / Selected Writings*, New York, Pathfinder, 1978.

16. S. Rubin, William: *Dada, Surrealism, and Their Heritage*, New York, The Museum of Modern Art, 1985, 4th ed.

17. Stangos, Nikos: *Concepts of Modern Art*, London, Thames and Hudson, 1981.

18. Tomkins, Calvin (III) *Off the Wall Robert Rauschenberg and the Art World of Our Time*, New York, Penguin, 1981.

19. Wilson, Simon: *Pop*, London, Thames and Hudson, 1974.

四、中文相關論著與譯作

1. Battcock, Gregory 著，連德城譯，《觀念藝術》（Idea Art），臺北，遠流，1992 初版。

2. Baudelaire, Charles-Pierre and Musset, Alfred 等著，莫渝編譯(I)，《法國十九世紀詩選》，臺北，志文，民 75 再版。

3. Baudelaire, Charles-Pierre 著，莫渝譯(II)，《惡之華》（Les Fleurs de Mal），臺北，志文，1990 再版。

4. Baudelaire, Charles-Pierre 著，胡品清譯，《巴黎的憂鬱》，臺北，志文，民 74 再版。

5. Bergamini, David 著，傅溥譯註，《數學漫談》，臺灣，Time Life Mei Ya（美亞），1970 再版。

6. Descrtes, René 著，錢志純編譯，《我思故我在（Cogio ergo sum）──近代哲學之父笛卡爾的一生及其思想方法導論》，臺北，志文，民 65 再版。

7. 史蒂芬・C.弗斯特（C. Foster, Stephen）等著，《達達的世界》（The World According to Dada），臺北市立美術館，民 77。

8. F. Fry, Edward 著，陳品秀譯，《立體派》（Cubism），臺北，遠流，1991，初版。

9. J. J. Winckelmann 著，邵大箴譯，《論古代藝術》，北京，中國人民大學，1989 初版。

10. Mainsch, Herbert 著，古城里譯，《懷疑論美學》，臺北，商鼎文化，1992 臺灣初版。

11. Nathan, Jacques、渡邊一夫著，孔繁雲編譯，《法國文學與作家（La Littérature et les écrivains）》，臺北，志文，民 65 初版。

12. Nietzsche 著，劉崎譯，《上帝之死──反基督》（Der Antichrish），臺北，志文，民 78。

13. Poggioli Renato 著，張心龍譯，《前衛藝術的理論》（Teoria dell'arte d'avanguardia），臺北，遠流，1992 初版。

14. Richter, Hans 著，吳瑪悧譯，《達達藝術和反藝術──達達對二十世紀藝術的貢獻》（Dada Art and Anti-Art），臺北，藝術家，1988。

15. Rotzler, Willy 著，吳瑪悧譯，《物體藝術》（Object Kunst），臺北，遠流，民 80 初版。

16. 雷諾‧魯茂德（Rumold, Rained）等著，《歷史‧神話‧影響──達達國際研評會論文集》（The History, The Myth, and Legacy: International Conference Dada Conquers！），臺北市立美術館，民 77。

17. Tatarkiewicz, Wladystaw 著，劉文潭譯(II)，《西洋六大美學理念史》（A History of Six Ideas），臺北，丹青，1980 初版。

18. Wolfram, Eddie 著，傅嘉琿譯，《拼貼藝術的歷史》（History of Collage），臺北，遠流，1992 初版。

19. 王才勇著，《現代審美哲學新探索──法蘭克福學派美學評述》，北京，中國人民大學，1990 初版。

20. 王林著，《美術形態學》，臺北，亞太，1993 初版。

21. 柳鳴九主編，《未來主義‧超現實主義‧魔幻現實主義》，臺北，淑馨，民 79 初版。

22. 張心龍譯(II)，《都是杜象惹的禍》（原載臺北市立美術館，現代美術 16 期），臺北，雄獅，民 79。

23. 陳秋瑾著，《現代西洋繪畫的空間表現》，臺北，藝風堂，民 78 初版。

24. 逄塵瑩等著，《達達與現代藝術》，臺北市立美術館，民 77。

25. 陸蓉之著，《後現代的藝術現象》，臺北，藝術家，1990 初版。

26. 郭藤輝撰，《伊弗‧克萊恩（Yves Klein, 1928-1962）及其非物質繪畫敏感性的研究》，臺灣師範大學碩士論文，民 81 年。

27. 【日】今道有信等著，黃鄂譯著，《存在主義學：藝術的實存哲學學》，臺北，結構群，民 78。

28. 劉文潭(I)，《現代美學》，臺北，商務，民 61 三版。

29. 鍾明德著，《在後現代主義的雜音中》，臺北，書林，民 78。

30. 蔣勳、黃海雲、倪再沁編著，《東西方藝術欣賞（下）》，臺北，民 81 再版。

五、期刊

1. de Fiore, Angelo 等撰，黃文捷譯，〈杜象〉《巨匠美術週刊》第 52 期，臺北，錦繡，1993 年 6 月 5 日版。

2. 王哲雄撰，《自由形象藝術》（La Figuration Libre），藝術家第 139 期，臺北，1986 年 12 月。

3. 李明明撰，〈馬格麗特式幽默的剖析〉，《藝術學》（Study of the Art）第 3 期，臺北，民 78 年 3 月。

4. 吳瑪悧撰，〈蘇黎世的達達藝術家〉，《藝術家》第 126 期，臺北，1985 年 11 月。

5. 楊榮甲撰，〈馬格麗特〉（René Magritte）《巨匠美術週刊》第 100 期，臺北，錦繡，1922 年 5 月 14 日。

6. 顧世勇撰，〈在「現成物」與「藝術」間擺渡──談後現代主義之後的二律背反思維〉《雄獅美術》240 期，臺北，雄獅 1991 年 2 月。

六、工具書

1. Piper, David And Rawson, Philip: *The Illustrated Library of Art History Appreciation and Tradition*, New York, Portland House, 1986.

2. 佳慶編輯部，《新的地平線／佳慶藝術圖書館（第三冊）》（New Horizons / The Champion Library of Art），臺北，佳慶文化，民 73 初版。

3. 李賢文發行，《西洋美術辭典》，臺北，雄獅，民 71。

4. 布魯格編著，項退結編譯，《西洋哲學辭典》，臺北，國立編譯館，民 65 初版。

5. 廖瑞銘主編，《大不列顛百科全書》，臺北，丹青，1987。

七、畫冊

1. Duchamp, Marcel (II): *Manual of Instructions for Marcel Duchamp Étant Donnés: 1°. La Chute d'Eau 2°.Le Gas d'Éclairage*, Puiladelphia Museum of Art, 1987.

2. Moure Cloria 原著，許季鴻譯，《杜象／西洋近現代畫集》，臺北，文庫，1994 初版。

3. 井上靖、高階秀爾編輯，《Matisse: Le Grands Maîtres de La Peinture Moderne 15／世界之名畫》，中央公論社，昭和 54 年（1975）再版。

4. 中原佑介著，《Duchamp／新潮美術文庫》，新潮社，昭和 51 年。

人名索引

國家圖書館出版品預行編目

杜象 / 從反藝術到無藝術 / 謝碧娥作. -- 一
版. -- 臺北市：秀威資訊科技，2008. 12
　　面；　公分. --（美學藝術類；AH0026）
BOD 版
參考書目：面
含索引
ISBN 978-986-221-126-7（平裝）

1. 杜象(Duchamp, Marcel, 1887-1968)　2.
藝術評論　3. 藝術家　4. 傳記　5. 法國

909.942　　　　　　　　　　　　　97022816

　美學藝術類　AH0026

杜　　象
──從反藝術到無藝術

作　　者 / 謝碧娥
發 行 人 / 宋政坤
執行編輯 / 詹靚秋
圖文排版 / 鄭維心
封面設計 / 蕭玉蘋
數位轉譯 / 徐真玉　沈裕閔
圖書銷售 / 林怡君
法律顧問 / 毛國樑　律師
出版發行 / 秀威資訊科技股份有限公司
　　　　　　臺北市內湖區瑞光路 583 巷 25 號 1 樓
　　　　　　電話：02-2657-9211　　　傳真：02-2657-9106
　　　　　　E-mail：service@showwe.com.tw

2008 年 12 月 BOD 一版
定價：340 元

讀 者 回 函 卡

感謝您購買本書,為提升服務品質,請填妥以下資料,將讀者回函卡直接寄回或傳真本公司,收到您的寶貴意見後,我們會收藏記錄及檢討,謝謝!
如您需要了解本公司最新出版書目、購書優惠或企劃活動,歡迎您上網查詢或下載相關資料:http:// www.showwe.com.tw

您購買的書名:_____

出生日期:_____年_____月_____日

學歷:□高中 (含) 以下　　□大專　　□研究所 (含) 以上

職業:□製造業　□金融業　□資訊業　□軍警　□傳播業　□自由業
　　　□服務業　□公務員　□教職　　□學生　□家管　□其它_____

購書地點:□網路書店　□實體書店　□書展　□郵購　□贈閱　□其他

您從何得知本書的消息?

　□網路書店　□實體書店　□網路搜尋　□電子報　□書訊　□雜誌
　□傳播媒體　□親友推薦　□網站推薦　□部落格　□其他_____

您對本書的評價:(請填代號　1.非常滿意　2.滿意　3.尚可　4.再改進)

　封面設計____　版面編排____　內容____　文／譯筆____　價格____

讀完書後您覺得:

　□很有收穫　□有收穫　□收穫不多　□沒收穫

對我們的建議:_____

11466

台北市內湖區瑞光路 76 巷 65 號 1 樓

秀威資訊科技股份有限公司 　　　收

BOD 數位出版事業部

...

（請沿線對折寄回，謝謝！）

姓　　名：＿＿＿＿＿＿＿＿　年齡：＿＿＿＿　性別：□女　□男

郵遞區號：□□□□□

地　　址：＿＿＿＿＿＿＿＿＿＿＿＿＿＿＿＿＿＿＿＿＿＿

聯絡電話：(日)＿＿＿＿＿＿＿＿＿＿　(夜)＿＿＿＿＿＿＿＿＿＿

E-mail：＿＿＿＿＿＿＿＿＿＿＿＿＿＿＿＿＿＿＿＿＿＿＿＿